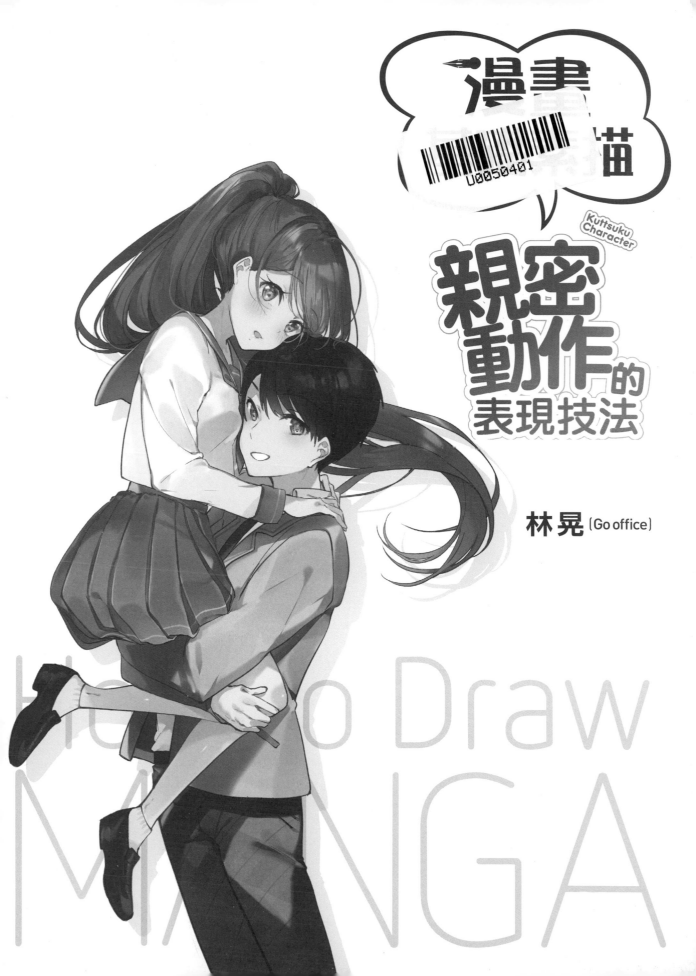

漫畫素描

Kuttsuku
Character

親密動作的表現技法

林晃〔Go office〕

How to Draw
MANGA

「關係」的形式有很多種，例如朋友、搭檔（夥伴）、情侶等，而我們可以透過距離、肢體接觸的方式或表情，將角色之間的關係傳達給讀者。

角色之間有各式各樣的接觸方式，如握手、觸碰、緊靠⋯⋯。這些動作可以為漫畫或插畫的畫面帶來巨大的變化或改變，幫助我們畫出令人印象深刻的作品。

感情深厚的朋友，關係十分親近。角色的臉頰和手心貼在一起，充滿歡笑的場景。

搭檔或夥伴，可以將自己的背後交給對方，是一種信賴關係的表現。

肢體接觸。親密且互相信賴的閨蜜。可以根據不同的接觸方式展現角色的性格差異。

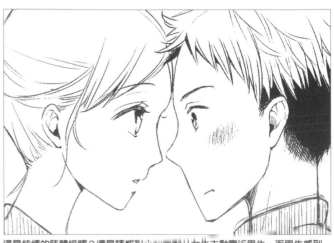

這是純情的肢體接觸？還是試探對方的舉動？女生主動靠近男生，而男生感到很困惑的場景。表現出女生活潑又積極主動的一面。

繪畫技巧！

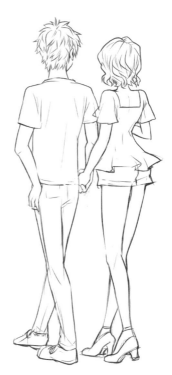

牽著手走在一起。不經意地透露出情侶關係的場景。

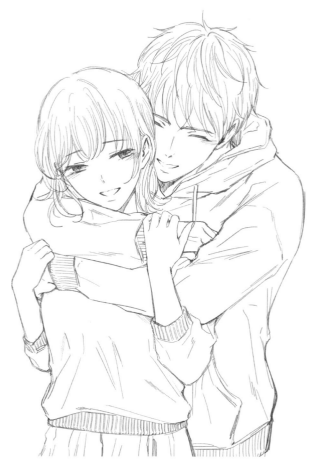

互相信任，愛著彼此的戀人。兩人都露出平靜、開心的表情；如果以厭惡的表情呈現，角色之間的關係就會產生180度大轉變。

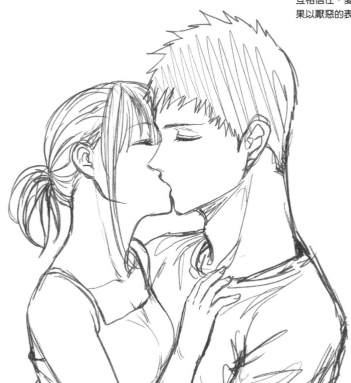

接吻場景的作畫難度很高。作畫時必須配合嘴巴的位置，決定該由哪一邊的角色歪頭。

把人夾在腋下奔跑。用於救人、遭誘拐、遇到危機等情況，激發讀者想像的畫面。

目　次

前言

動畫或漫畫都是透過圖像和文字說故事的創作方式，
即使只是一張插畫，也能夠傳達出故事性。
雖然插畫裡經常只會呈現單一個角色，
但有時也會出現需要描繪情侶、搭檔等複數角色的機會，
而「親密動作的表現技法」可以在這種時候發揮功用。

本書會教你畫普通情侶的互動姿勢，例如並肩而坐、兩人擺出好看的POSE、臉貼臉
曬恩愛、擁抱或接吻等。不僅如此，也會為你講解「朋友」或「搭檔」雙人組的繪畫
技巧。

畫單一個角色時，我們會先將腦中的構想畫成草稿，
畫雙人搭檔或情侶時，一樣需要事先打草稿。
剛開始練習時，可以參考「他人作品」（動畫或漫畫的單一分鏡）、照片資料等素
材，「臨摹」練習就是精進畫技的捷徑。
看著本書解說中的雙人互動姿勢來練習作畫，就能累積大量的經驗。

只畫一個人就已經很難了，一次畫兩個人根本是難上加難！
或許你也有過這樣的想法，但只要參考這本書並重複練習，就可以一口氣累積「兩人
份」的繪畫經驗。
人物的臉、髮型或服裝設計可以依照自己的喜好多次修改，當然也可以畫裸體人物。
把人物畫成自己喜歡的動漫人物也OK。請帶著愉悅的心情練習畫畫吧！

昨天畫不好的地方，今天一定會畫得更好。
我真心希望你能迎來如此令人雀躍的時刻。

Go office　林　　晃

第1章

基本的
親密動作表現技法

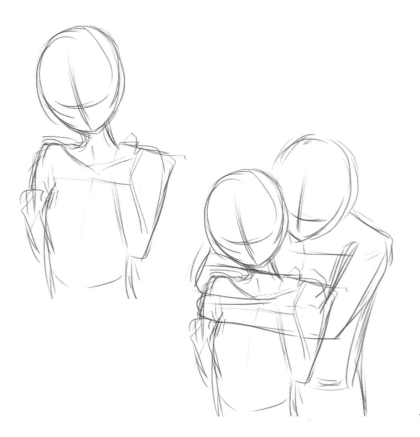

親密動作該如何表現？

親密接觸→表現人物之間的關係

當角色彼此做出親密的舉動時，兩人之間的關係就會浮現出來。

彼此靠近、手牽手、抱緊、接吻……只要掌握各種表現親密度的方式，就能畫出變化多端的人物關係。

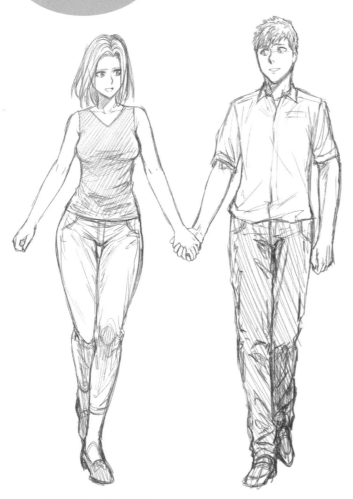

互相親近

手牽手走在一起，流露出兩情相悅的關係。

戀愛

明明彼此很靠近，卻背對背靠在一起，令人聯想到躊躇迷惘的戀愛心思。

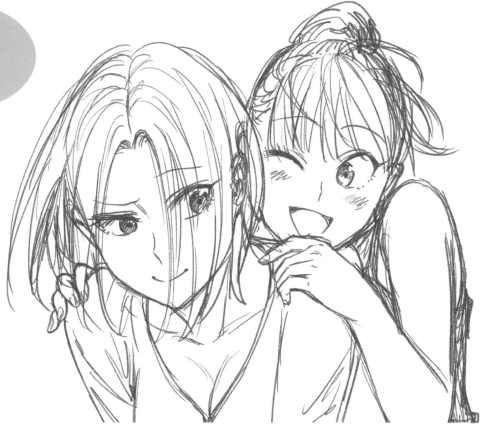

緊緊靠著對方的動作，表現堅定的友誼或感情深厚的關係。

愛情表現

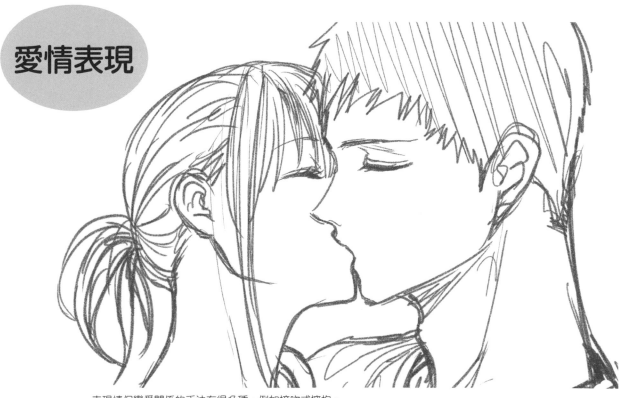

表現情侶戀愛關係的手法有很多種，例如接吻或擁抱。

先學會如何畫出一個人

人物繪畫包含許多元素，例如臉、身體、姿勢或服裝，請逐一進行作畫。

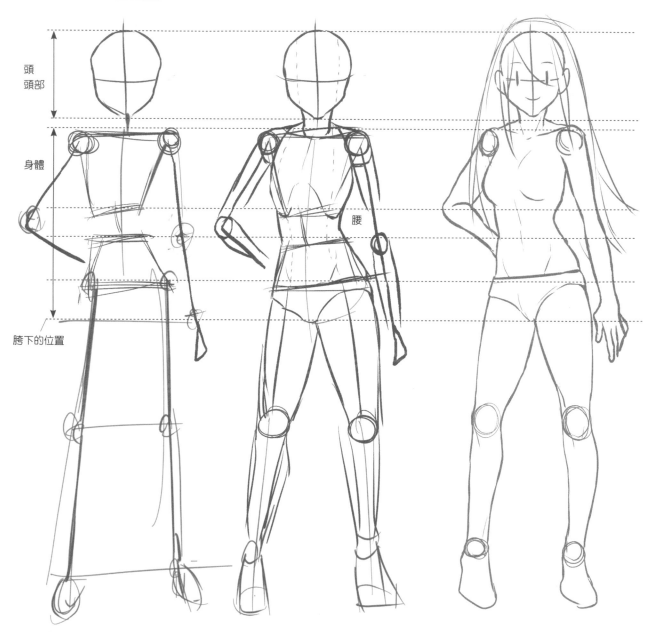

頭
頭部

身體

腰

胯下的位置

① 畫出骨架線。
頭、身體、肩膀（關節）、手臂。
以自己看得懂的方式，畫出簡單的人體姿勢。

② 進行素描。
在素描用語中，這個階段稱為「加肉」。將身體或手臂加粗、加厚。

③ 畫出身體的輪廓線，接著畫臉或是頭髮。這樣就大致完成人物姿勢、人物形象的草稿了。

※「人體骨架」是用來進行作畫的基準。不需要畫得太精細，只要大概畫出整體的形狀即可。
「草稿」是指繪製骨架的下一個階段，畫出臉的形狀，呈現身體的立體感。

每個人的作畫流程不盡相同。但建議一開始應該先大致畫出全身的草稿,接著再仔細地描繪頭部(頭和頭髮)、身體和四肢。雖然細節畫起來很有趣,但作畫時容易掉入忽略整體的「陷阱」。所以請先畫好整體,再進一步刻畫細節。

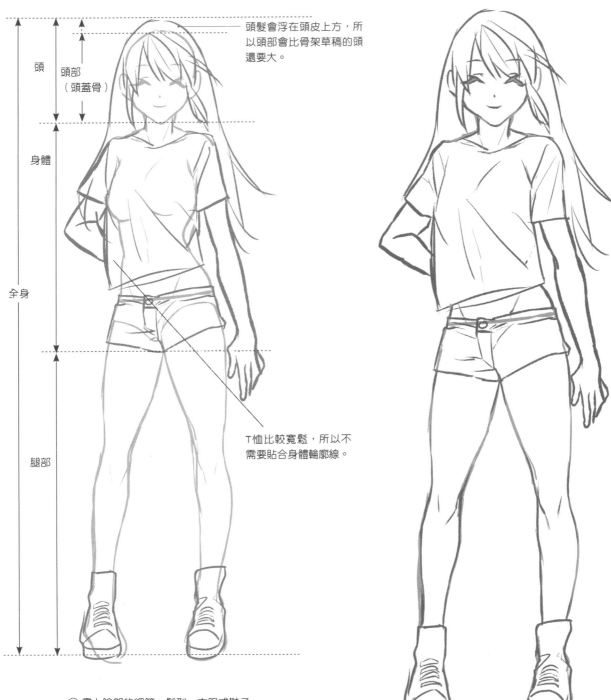

頭髮會浮在頭皮上方,所以頭部會比骨架草稿的頭還要大。

頭

頭部
(頭蓋骨)

身體

全身

腿部

T恤比較寬鬆,所以不需要貼合身體輪廓線。

④ 畫上臉部的細節、髮型、衣服或鞋子。平時多觀察漫畫、遊戲人物或時尚雜誌等素材裡的髮型、衣服或鞋子,透過臨摹各式各樣的事物,累積下來的作畫經驗和知識會對我們有所幫助。

⑤ 完成。
隨著作畫經驗的增加,我們可能會愈來愈在意衣服的皺褶、陰影、縫線之類的細節。對繪畫所抱持的興趣或求知心,可以幫助我們提升細節、陰影刻畫等方面的插畫層次及作畫技巧。

畫出立體感的技巧

請想像人物被裝在一個箱子裡。畫各種不同的角度,或是同時畫兩個人物時,將身體想像成箱子的形狀是一種很方便的方式。

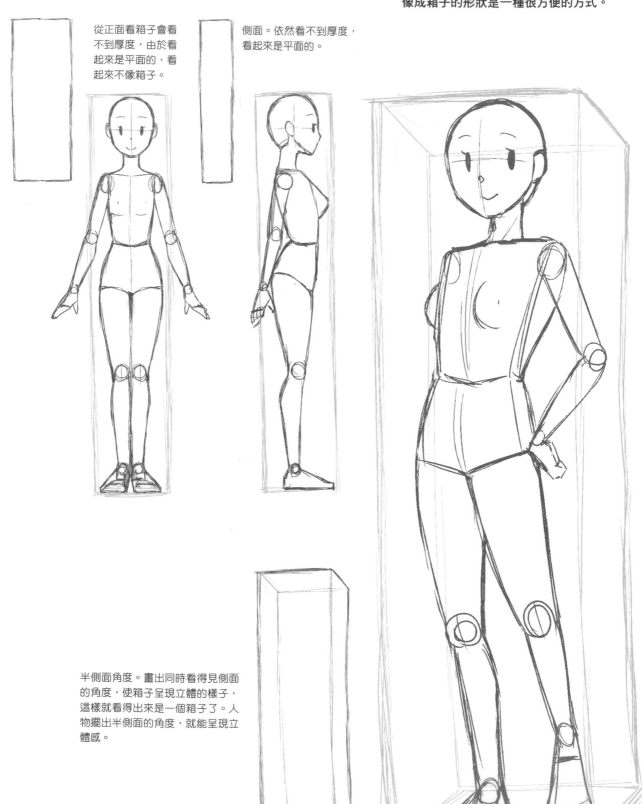

從正面看箱子會看不到厚度,由於看起來是平面的,看起來不像箱子。

側面。依然看不到厚度,看起來是平面的。

半側面角度。畫出同時看得見側面的角度,使箱子呈現立體的樣子,這樣就看得出來是一個箱子了。人物擺出半側面的角度,就能呈現立體感。

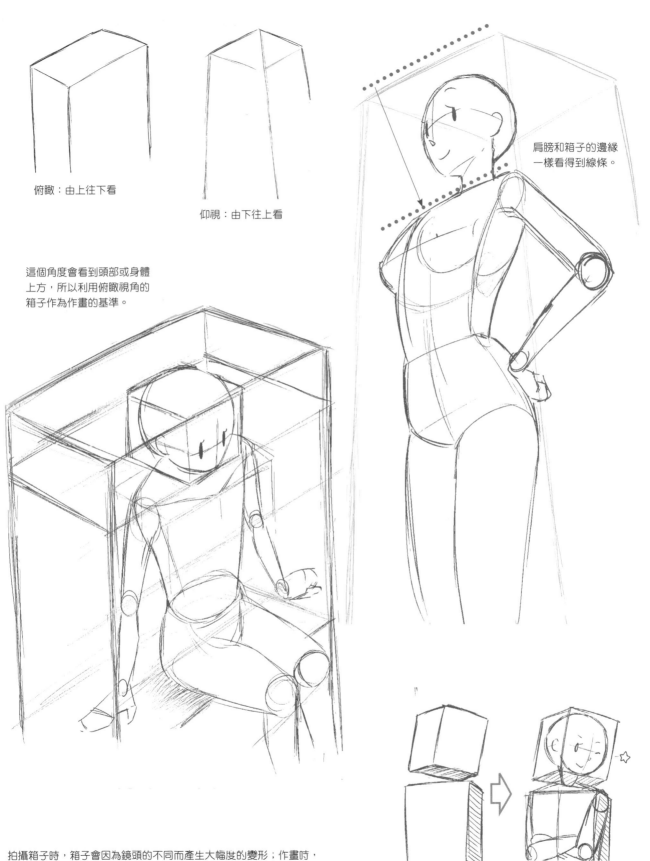

俯瞰：由上往下看

仰視：由下往上看

這個角度會看到頭部或身體
上方，所以利用俯瞰視角的
箱子作為作畫的基準。

肩膀和箱子的邊緣
一樣看得到線條。

拍攝箱子時，箱子會因為鏡頭的不同而產生大幅度的變形；作畫時，
考慮到透視等技法的不同，箱子也會變得更複雜。
繪製人物時，箱子可用來揣摩「骨架」，請好好利用「普通的箱子」
的外觀。

頭部接近正方體，而身體可以畫成木板的形狀。

13

頭部繪畫技巧

在圓形的頭部裡畫出十字輔助線，接著再畫五官。十字輔助線是用來當作臉部方向的「記號」，是一種素描手法。圓形的頭是「圈圈」，十字輔助線則是「叉叉」，因此也稱作「圈叉」輔助線。

正面

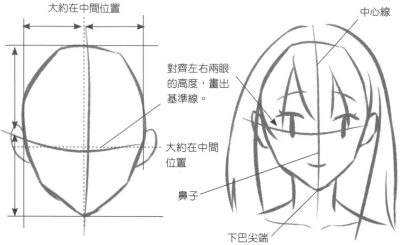

大約在中間位置

對齊左右兩眼的高度，畫出基準線。

大約在中間位置

鼻子

下巴尖端

中心線

繪製臉部細節之前，先畫出正面的輪廓。

中心線將臉的正面對半分成左右兩邊，一路通過鼻子和下巴尖端。畫半側面時，中心線一樣是鼻子或下巴尖端的基準線。

半側面

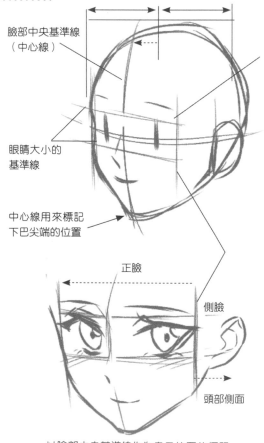

臉部中央基準線
（中心線）

眼睛大小的
基準線

中心線用來標記
下巴尖端的位置

頭部正臉和側臉之間的界線用來作為眼角位置的基準線。

正臉

側臉

頭部側面

以臉部中央基準線作為鼻子位置的標記。
請留意鼻子和下眼瞼之間的距離。

其他角度

斜側面（微微仰頭）

中央

眼耳的位置

側面

耳朵往後靠

側臉的輪廓有很多種
畫法。請參考自己喜
歡的素描來練習。這
個範例是不強調嘴巴
的畫法。

俯視、斜側面

仰頭、斜側面

俯視或仰頭的角度會看到頭部上方或下巴下方。運用箱子掌握上面和下面的角度。

男女畫法大不同

男性和女性除了體格上的差異外，肩寬、脖子或四肢的粗細也不相同，因此需要畫出男女的差別。

兩人站在一起

高大男孩與嬌小女孩

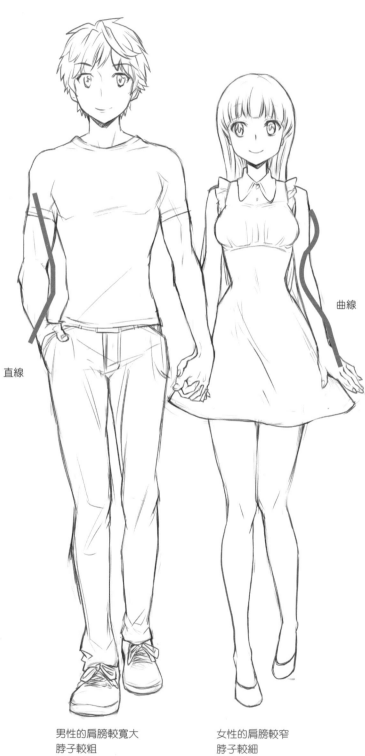

直線

曲線

男性的肩膀較寬大
脖子較粗

女性的肩膀較窄
脖子較細

※由於女性的頭髮比較多，有時候頭看起來會較大。
※男性長得比較高，而且頭髮較不蓬鬆，所以看起來身體較長、頭較小。

兩人的身高或體格差異的草稿

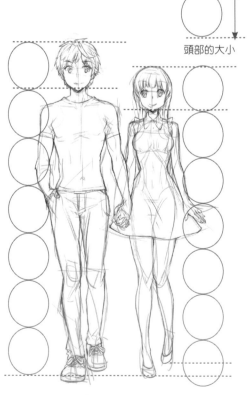

頭部的大小

7 頭身　　　6.5 頭身

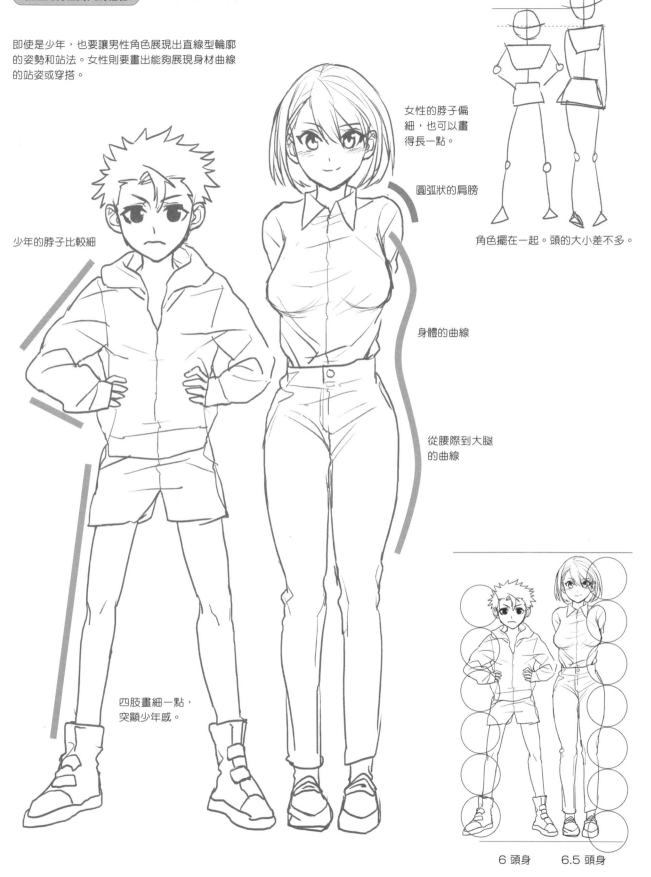

即使是少年，也要讓男性角色展現出直線型輪廓的姿勢和站法。女性則要畫出能夠展現身材曲線的站姿或穿搭。

女性的脖子偏細，也可以畫得長一點。

少年的脖子比較細

圓弧狀的肩膀

角色擺在一起。頭的大小差不多。

身體的曲線

從腰際到大腿的曲線

四肢畫細一點，突顯少年感。

6 頭身　　　6.5 頭身

17

兩個人物的繪畫練習

先想像一下自己想畫什麼樣的場景，接著再畫出人體骨架。如果無法憑空想像動作，可以一邊看著照片或書中插畫，一邊進行繪畫練習。

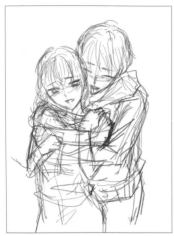

① 請想像自己想畫的場景或人物動作，就算只是模糊的畫面也好。如果能將畫面清楚地畫出來，當然是再好不過了，但有時候也會邊畫邊改。修改、改造、加強作品，本來就是作畫的必經過程。

② 先畫出一個人。畫出主要人物的肢體骨架。

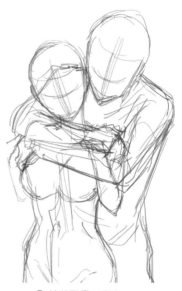

③ 接著再畫一個人。

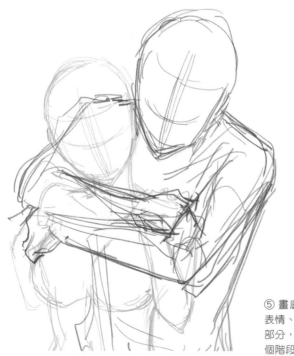

④ 人物素描。以骨架線為基底，畫出整個人體的草稿。

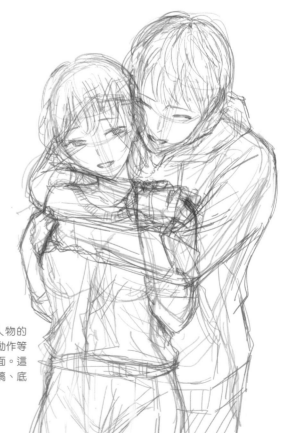

⑤ 畫底稿。描繪人物的表情、髮型、手部動作等部分，固定整體畫面。這個階段又稱為打草稿、底稿。

⑥ 清理線條，完成線稿。

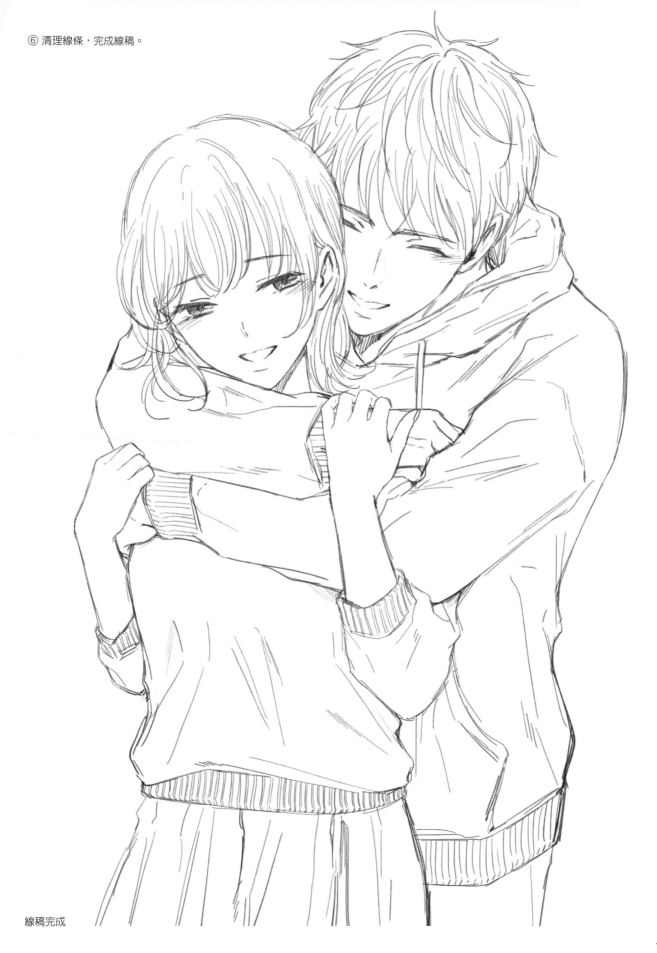

線稿完成

人體骨架繪畫技巧

繪製骨架時，請思考關節或肉身重疊的樣子。

先畫出前方人物的姿勢。被男生的手臂遮住的肩膀也要畫出來。

掌握兩人的整體輪廓

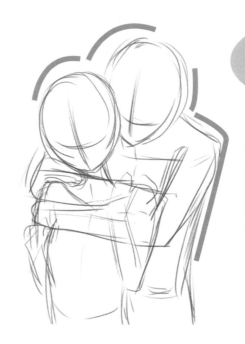

後方人物的頭部或身體被前方人物擋住了，畫出後方人物的頭部或身體等部位的形狀。剛開始想像衣服底下的肉身十分困難，但挑戰的過程中會逐漸累積繪畫實力。

看不見的地方也要畫出來

練習畫出被遮住的頭部或身體。
參考一張照片或插圖，將骨架草稿畫成這樣。

男生的臉被女生擋住。仔細畫男生頭部的形狀會有點麻煩，但如果掉以輕心的話，男生的臉會很容易變形。

從手肘的地方開始想像手臂、肩膀的位置。

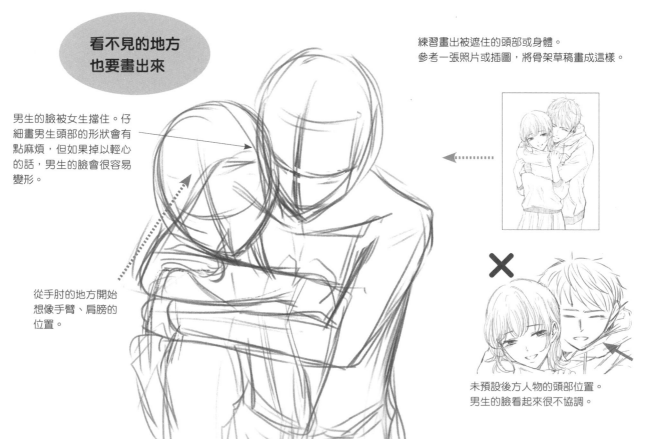

未預設後方人物的頭部位置。
男生的臉看起來很不協調。

※若想臨摹臉部或髮型的畫法，就要進行頭髮的流動方式、線條的粗細、眼睛的形狀等繪畫練習。
如果想要掌握肢體動作，則應該針對「頭部」或「身體」等部位的形狀，進行集中練習。

女生的骨架姿勢

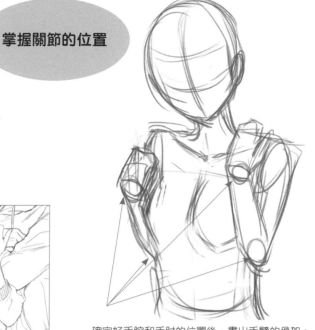

掌握關節的位置

確定好手腕和手肘的位置後，畫出手臂的骨架。

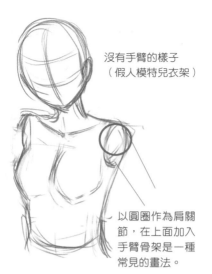

沒有手臂的樣子
（假人模特兒衣架）

以圓圈作為肩關節，在上面加入手臂骨架是一種常見的畫法。

手比較難畫，請邊看邊臨摹，透過練習累積經驗。

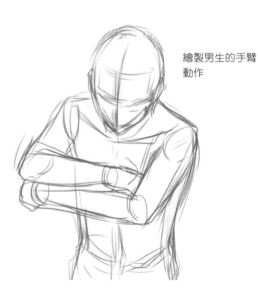

繪製男生的手臂動作

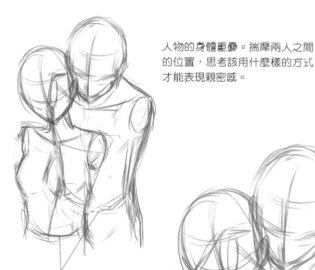

人物的身體重疊。揣摩兩人之間的位置，思考該用什麼樣的方式才能表現親密感。

兩人一前一後，人物的腰部位置也要畫出來。

利用假人模特兒比較男女的身體差異

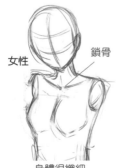

女性

鎖骨

身體很纖細

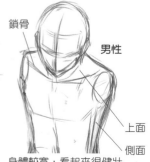

鎖骨

男性

上面

側面

身體較寬，看起來很健壯

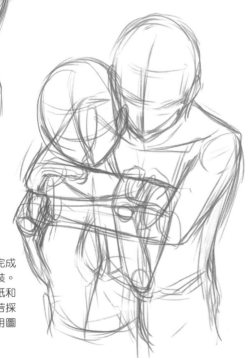

加上兩人的手臂動作。完成之後，接著再畫臉或服裝。手繪作畫需要準備描圖紙和透寫台等工具來疊加。若採用電腦繪圖，則需要運用圖層的功能。

21

從骨架開始進行修飾加工

並肩而行

肩膀和腰部（骨盆）傾斜。人在走路時，身體會跟著扭動。

以十字線標記臉部方向

肘關節

男生的肩膀幾乎維持水平狀態，腰部則微微傾斜。表現出漫步而行的樣子。

中央

臉部中心線比頭部中央還偏右一點，臉部方向偏右。

兩人並肩而行，所以膝關節位置幾乎相同。

中心線稍微往左邊傾斜，臉微微地往左傾斜。

主題分別是「牽手」和「走路」。作畫時，需要在走路和牽手的動作上加以著墨。

女生的臉、頭髮、身體線條→接著再畫男生的表情。人物的表情相當重要，所以要先畫臉。右撇子的人請從畫面左邊往右畫，左撇子則從右邊開始作畫。

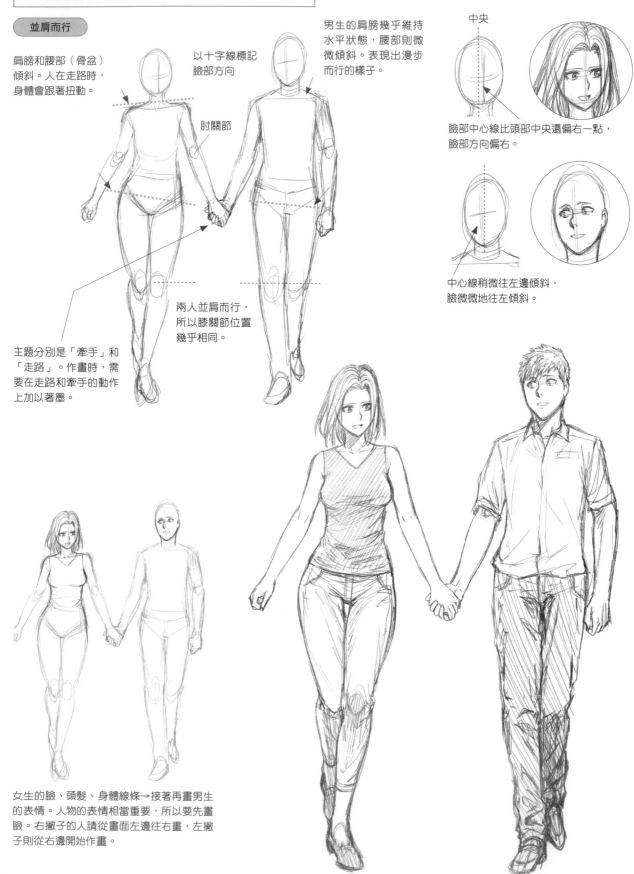

也可以分別畫出兩個側身的人物，
之後再將兩人靠在一起。

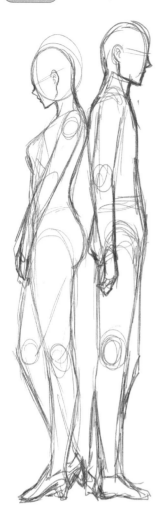

先決定要先畫男生還是女生，
畫出其中一個人物。

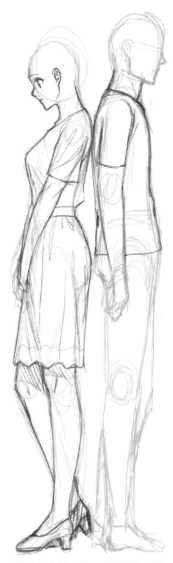

畫臉部表情，並且設計服裝，將
女生的人物形象慢慢地定下來。

只靠著背部的局部區塊。
臀部尺寸會根據角色設定
而有所不同。

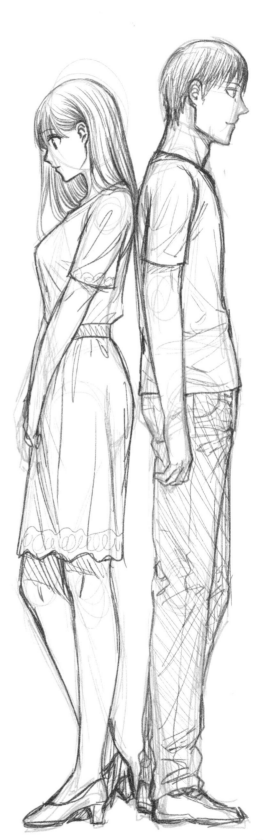

剛開始請參考照片或插畫等資料，練習描繪
兩人的身體或臉頰貼在一起的動作。幾次的
經驗累積下來，即使不看任何素材也能畫出
動作的骨架。

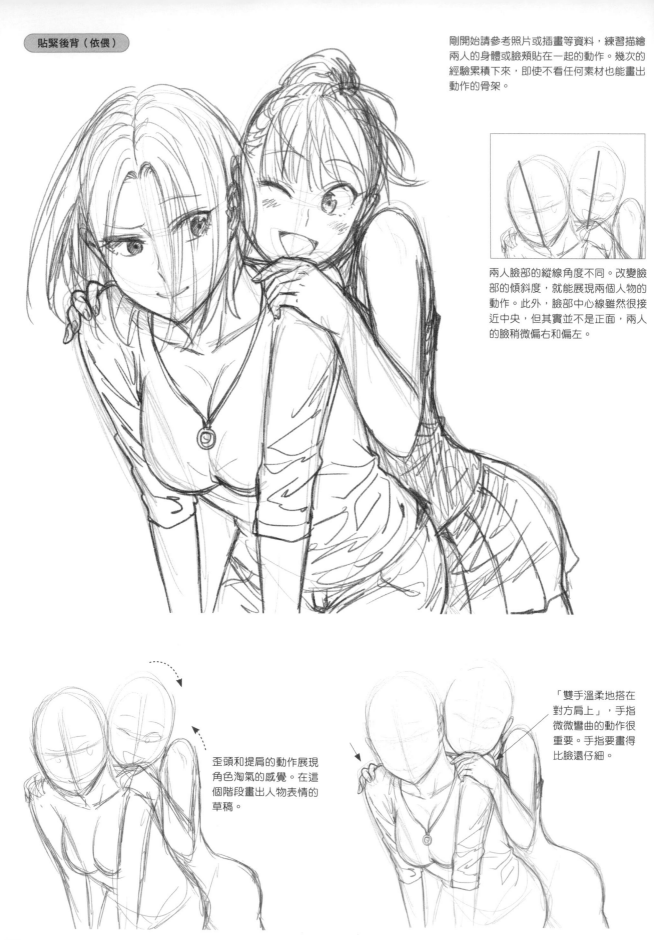

兩人臉部的縱線角度不同。改變臉
部的傾斜度，就能展現兩個人物的
動作。此外，臉部中心線雖然很接
近中央，但其實並不是正面，兩人
的臉稍微偏右和偏左。

歪頭和提肩的動作展現
角色淘氣的感覺。在這
個階段畫出人物表情的
草稿。

「雙手溫柔地搭在
對方肩上」，手指
微微彎曲的動作很
重要。手指要畫得
比臉還仔細。

接吻場景

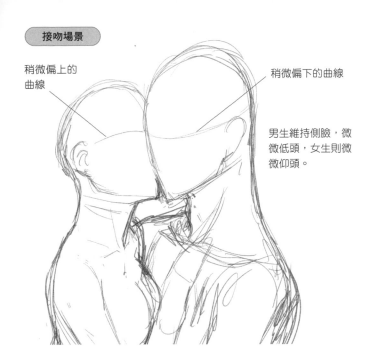

稍微偏上的
曲線

稍微偏下的曲線

男生維持側臉,微
微低頭,女生則微
微仰頭。

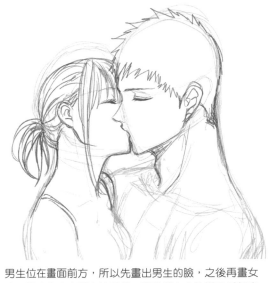

男生位在畫面前方,所以先畫出男生的臉,之後再畫女
生。畫出女生衣服上的肩帶,讓身體上方的樣子看起來
更清楚。女生的身體看起來更有立體感,男生的身體也
會變得更好畫。

當我們把焦點放在兩人的臉時,
身體就會呈現微微俯瞰的角度。
畫人物側臉時,一個人要稍微偏
上,另一個人則要偏下。

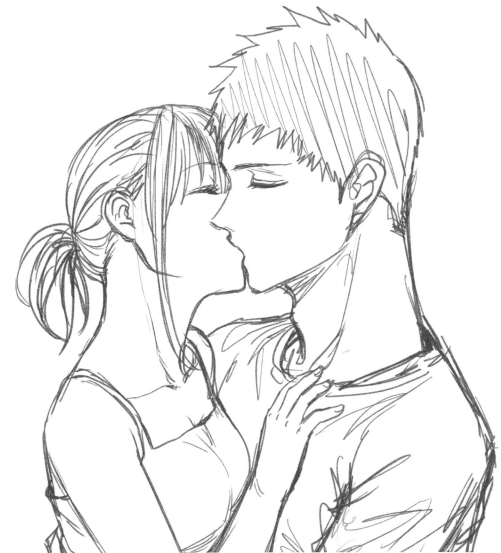

陰影效果

陰影的構思方式

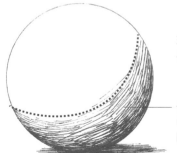 光源

影子指的就是陰影。畫出物件的亮面和暗面就能呈現出立體感。

打上陽光、燈光或光源

沒有立體感,平面的圓。

球面上的陰影界線是曲線

位於物體側面的影子(側面陰影)

在圓形裡添加一個用來表示光照處的圓圈,就可以讓圓形看起來像球體。

光被物品遮擋,在地上產生影子(地面陰影)。地面起伏程度也會影響陰影的型態,但如果陰影落在平地,球體的影子就是圓的。

平塗和漸層上色

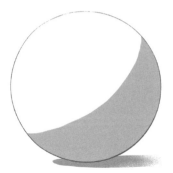

平塗畫法清楚呈現灰白之間的界線。

用單一顏色畫陰影的方式稱為「平塗陰影」。影子的顏色愈深,球的硬度或重量感就愈重。

漸層上色中,灰色和白色區塊的界線是模糊的。

以漸層方式表現物體的影子(漸層陰影)。先畫出陰影區塊界線的基準線,接著再畫出漸層效果。漸層效果能呈現柔和的質感,所以經常被運用在臉部或身體的「肌膚陰影」繪畫上。

單純像記號的圓形

加入光的效果,看起來像一顆球。

●雲:添加陰影,提升立體感的技巧

不規則的雲具有各種不同的形狀或厚度。請在雲朵上添加陰影。

作畫要點在於不採用直線作畫,而是用蓬鬆的曲線呈現陰影的輪廓。

用筆觸添加黑色的影子,呈現雲朵被旭日或夕陽強光照射的樣子。

淡淡的陰影營造出軟綿綿的感覺。

在線稿上加陰影

若想在 2D 平面上呈現角色的立體感，可運用陰影營造立體感，並且增加人物的存在感。

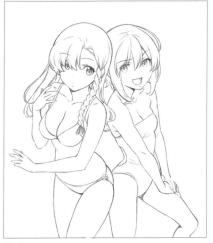

線稿

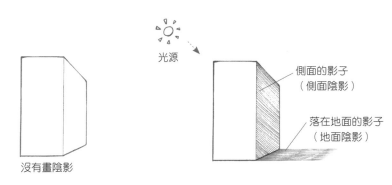

光源

側面的影子（側面陰影）

落在地面的影子（地面陰影）

沒有畫陰影

添加側面和地面陰影，使物體更加立體，進而產生重量感及質感，加深存在感。

通常黑白稿會以淡灰色作為陰影色。如果光源來自夏天的太陽，或是聚光燈之類的強烈光照，陰影的顏色會變得更深。

將塗了陰影的區塊單獨抽出來（此處採用深灰色上色）。在下巴、胸部下緣、人物側面等地方添加陰影，增加人物立體感。

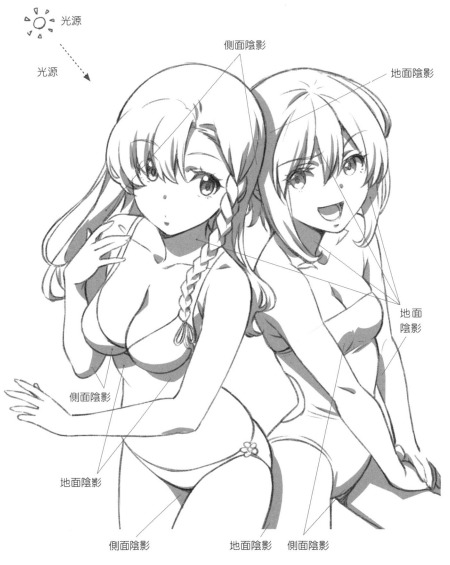

光源

光源

側面陰影

地面陰影

地面陰影

側面陰影

地面陰影

側面陰影

地面陰影

側面陰影

單元練習：三人場景繪畫練習　　複數人物的繪製流程與技巧

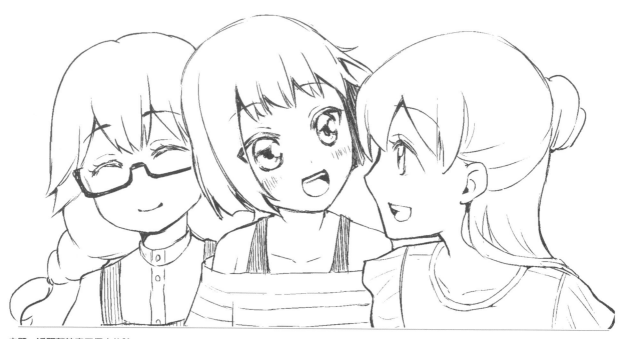

主題：近距離特寫三個人的臉

① 依作畫主題構思具體場景。範例為「在狹窄的街道或人群中逛街」。

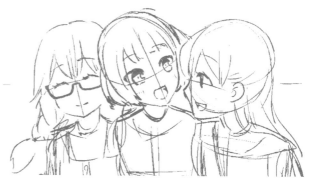

③ 打草稿。在「3人組」、「感情很好」的氛圍上多花一點功夫。運用臉部傾斜角度的差異、視線或表情，分別呈現人物正在「傾聽」、「聊天」的場景。

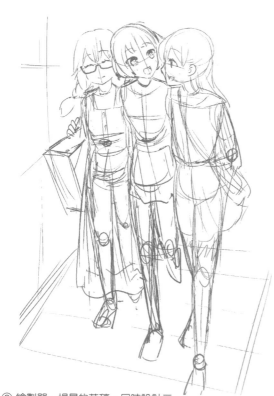

② 繪製單一場景的草稿，同時設計三個人物，塑造角色個性。運用髮型、服裝設計、背包來表現不同的人物。

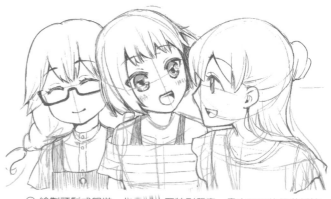

④ 繪製頭髮或服裝，上色時也要特別留意，畫出不同的服裝細節或顏色搭配，使人物的性格差異更鮮明。

第 2 章

親近、友情、愛戀
展現柔和氛圍的
親密動作繪畫技法

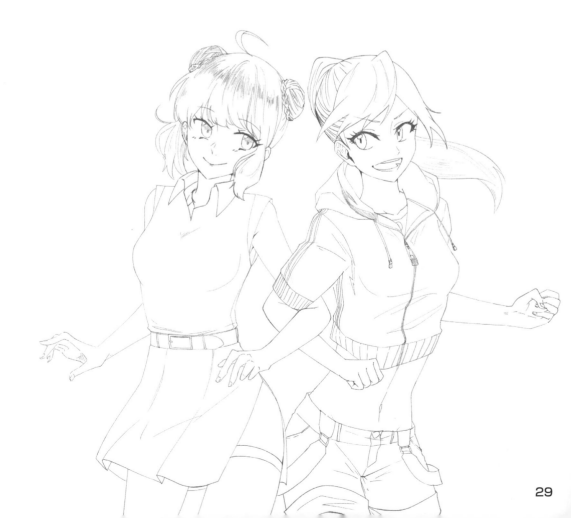

如何畫出感情深厚的搭檔？

兩人靠得很近。臉貼臉、頭部或額頭互相靠近，運用這些動作展現兩人的親近感和信任感。

兩人靠在一起

臉靠得很近

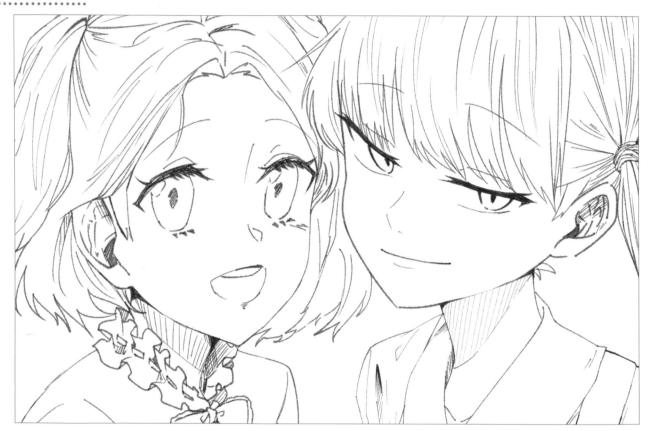

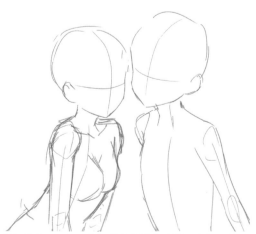

骨架草稿。兩個人物都擺出身體往前彎的動作，請留意他們的性格差異，改變人物的姿勢。

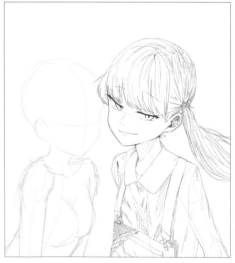

畫兩個人物的時候，我們應該先畫哪一個呢？一般來說，會先描繪站在畫面前方的人物，不過還是有例外，比方說：

1. 想畫哪一個就先畫哪一個
2. 從左邊的人物開始作畫
3. 依當下的心情決定

作畫方式有很多種，每個繪者的畫法也不盡相同。以這兩個角色為例，因為右邊角色的瀏海在畫面前方，所以先畫右邊。

靠著彼此

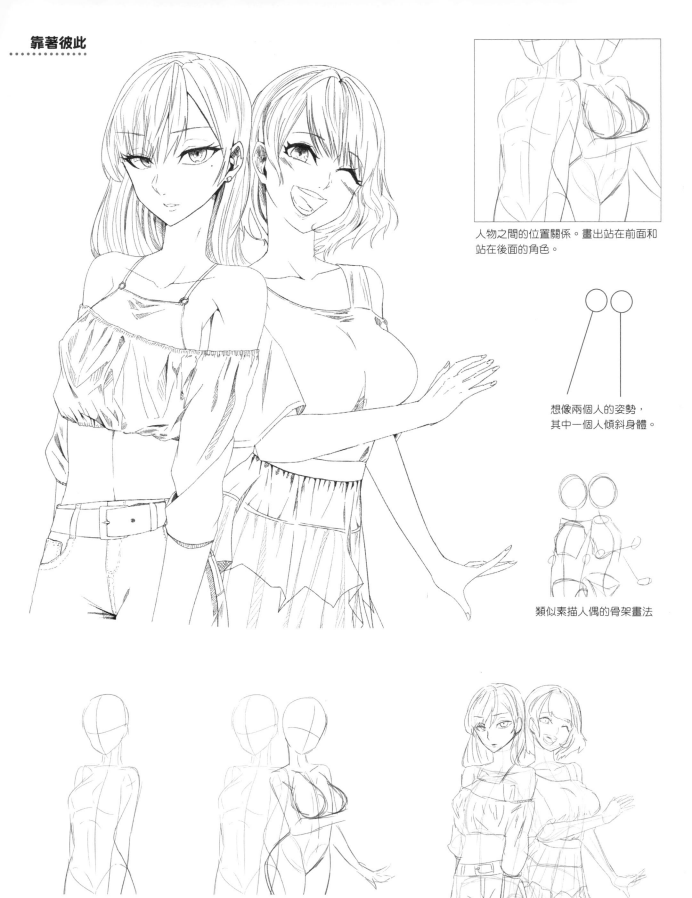

人物之間的位置關係。畫出站在前面和站在後面的角色。

想像兩個人的姿勢，其中一個人傾斜身體。

類似素描人偶的骨架畫法

① 畫出靠著朋友的角色。

② 接著再畫出另一個人。被擋住的肩膀或臀部也要畫出來。

③ 打草稿，繼續繪製底稿。

不會過於親密的肢體接觸，該怎麼畫？
一起來練習看看吧。

閨蜜二人組

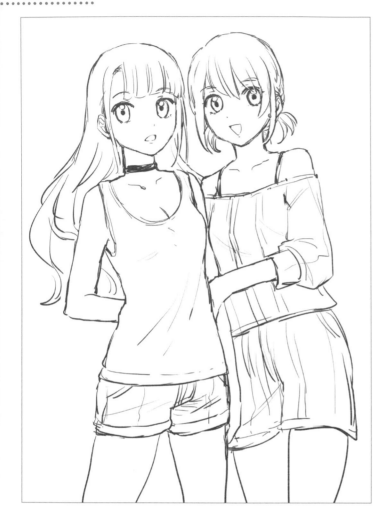

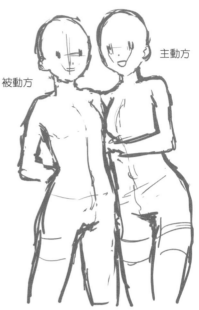

① 粗略地畫出兩個人手勾手的動作。
從被動方開始作畫。

被動方　主動方

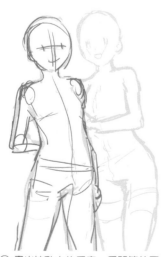

② 畫出被動方的肩寬、肩關節位置。

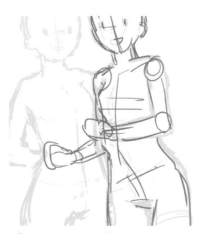

③ 畫出主動方的肢體動作。本來是主動
方從對方的後面環住手臂，後來在修飾
階段改成抱住手臂的姿勢。

④ 被動方的手臂線條是兩人接觸面的界線。

情侶

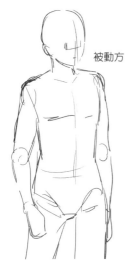

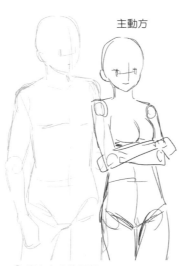

主動方

被動方

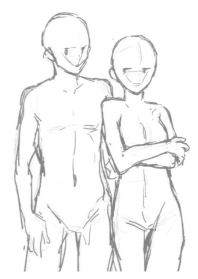

① 先畫被靠著的男生。先構思兩人的姿勢,或是自己想要呈現怎麼樣的女孩子,接著再將兩個人的動作畫出來。

② 畫出女生的骨架。

③ 完成草稿構想。

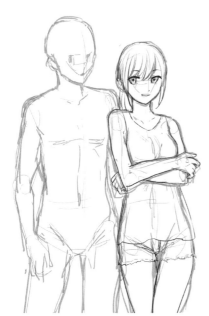

④ 先仔細刻畫位在前方的女生。

如果這裡的線條中斷了,不僅無法表現兩人互相依靠的樣子,反而讓前面的角色看起來更向前。

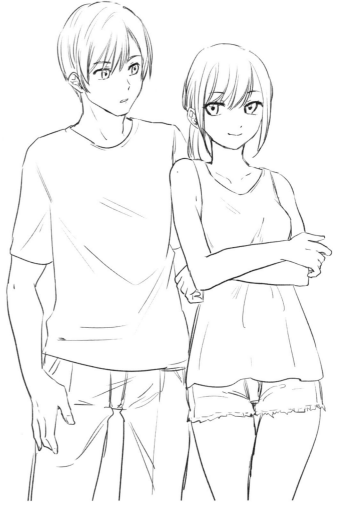

⑤ 完成。

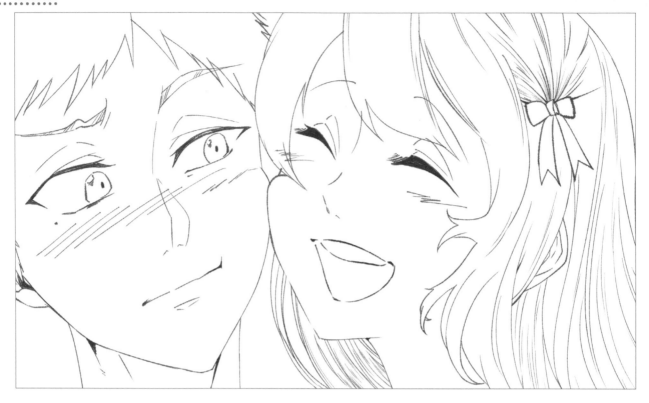

抓好靠在一起的皮膚區塊，接著畫出骨架草稿。
記得要畫出臉部的明確方向。

完稿。整體畫面。

先畫前面的女生。

參考素材：軟軟的臉頰會凹陷，但是……

顴骨的位置。回頭
露出傲嬌的表情
時，這個地方幾乎
不會凹陷。

這個區塊可以
用來戳臉、做
鬼臉。

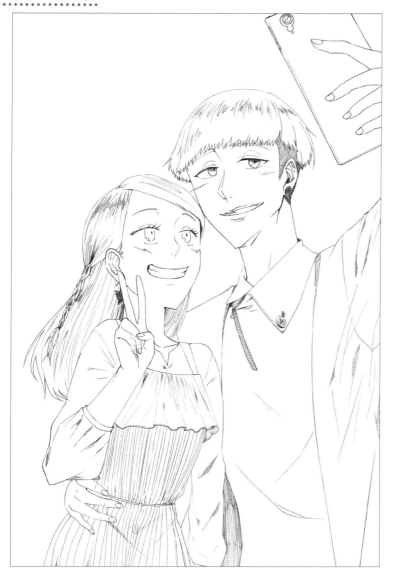

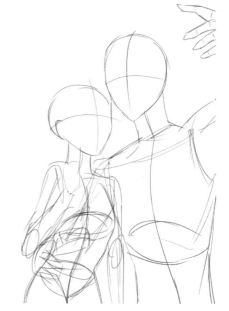

畫出兩人互相靠近的肢體骨架。

作畫的過程。之後再修飾衣服或手部動作。

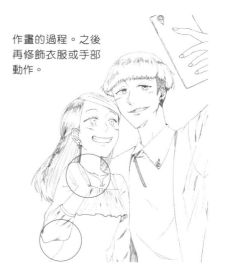

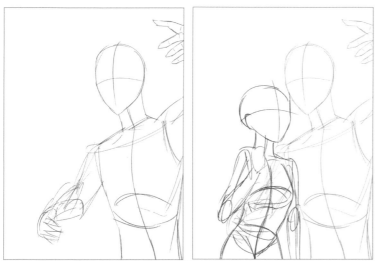

以男生為主體,畫出男生摟著女生的感覺。線稿則是從女生開始畫。手比較不好畫,可以留到最後再補上。

關於手繪作畫,通常會先仔細地畫草稿,草稿階段也要畫出人物的手。但如果是電腦繪圖,則可以把比較難畫的「手」放到最後再合成。還有另一種手繪畫法是先在另一張紙上畫好手,再把圖剪下來貼在原稿上。

頭靠著頭的親密動作

額頭、側臉或後腦勺靠在一起之類的親密動作。這些動作都需要畫出頭部靠在一起的骨架草稿。

額頭靠額頭／側臉

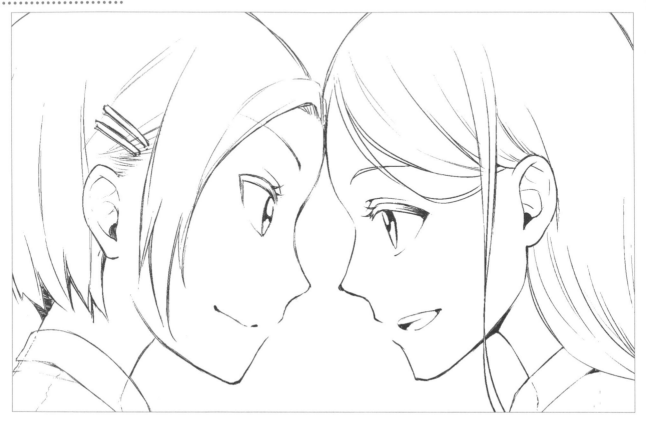

① 頭部骨架。畫出額頭靠在一起的草稿。

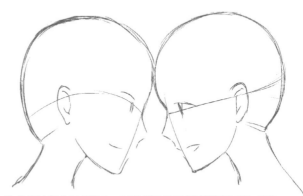

② 簡單地畫出頭部輪廓，以及從脖子到肩膀附近的骨架草稿。接著畫出互相對視的眼睛。

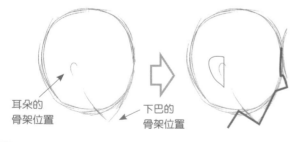

耳朵的骨架位置

下巴的骨架位置

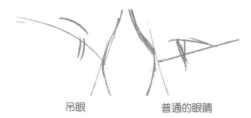

吊眼　　普通的眼睛

在側臉的草稿中，運用眼睛的形狀來區分不同角色。

36

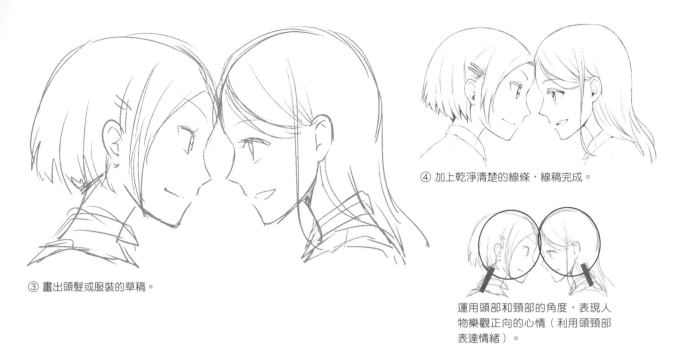

③ 畫出頭髮或服裝的草稿。

④ 加上乾淨清楚的線條，線稿完成。

運用頭部和頸部的角度，表現人物樂觀正向的心情（利用頭頸部表達情緒）。

男女版

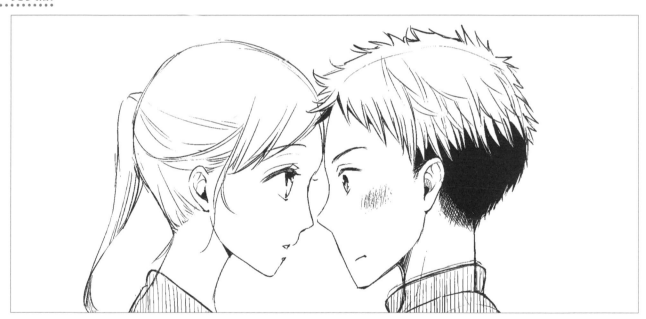

常見的側臉畫法

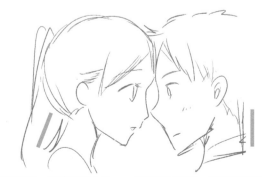

脖子前傾，展現積極主動的姿態。

脖子保持垂直。表現既緊張又心動、身體僵硬的感覺。

寫實畫法。刻意畫出起伏的唇形，下巴的下面很立體。

變形風格。簡化人物的輪廓線，嘴巴畫在輪廓線的內側。

好閨蜜

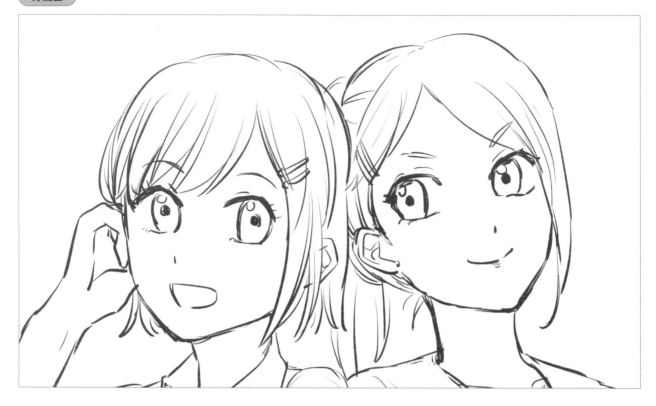

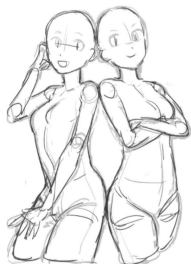

骨架～草稿構想

草稿構想階段可完成大部分的人體素
描,完成草稿構想後,再加入頭髮、
臉部表情或服裝。為了展現人物各自
的喜好,選擇互相對稱又協調的衣
領、袖子或鈕扣。

作畫主題為深厚的感情。構思「兩個
人靠在一起的姿勢」,畫出草稿。
・身高差不多。
・體型也幾乎一樣。
兩個角色的個性是不一樣的,所以需
要修改他們的姿勢。作畫時特別在肢
體上下功夫,為了呈現親密感,將兩
人的後頭部、肩膀、臀部靠在一起。

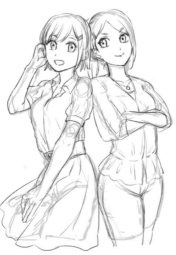

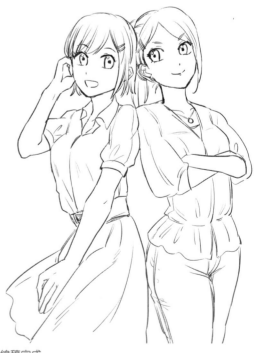

線稿完成

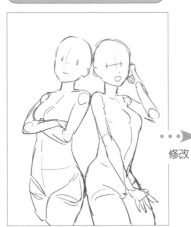

將左頁人物的骨架水平反轉。

修改

女生維持一樣的姿勢，身體往後伸展。

男生擺出和左頁女生相同的姿勢，做出雙手抱胸的動作。

畫出身高差距，只要呈現男女的體型差異，就能帶給人截然不同的印象。

兩個人的身體都向後拉，只有頭和肩膀靠在一起。就算只是靠著頭和肩膀，也能營造出關係良好的氛圍。

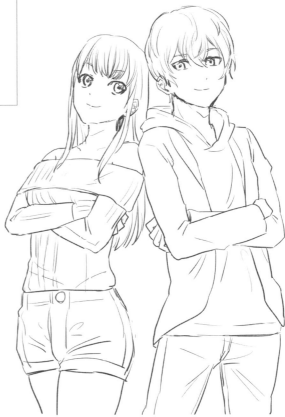

線稿完成

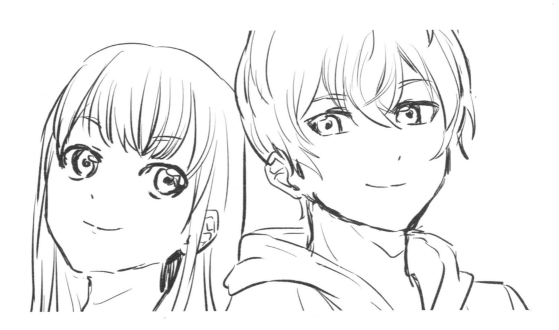

在俯瞰視角的構圖中，我們要以稍微由上往下看的角度作畫。變大的頭部可以為臉部（角色）帶來更強烈的印象。

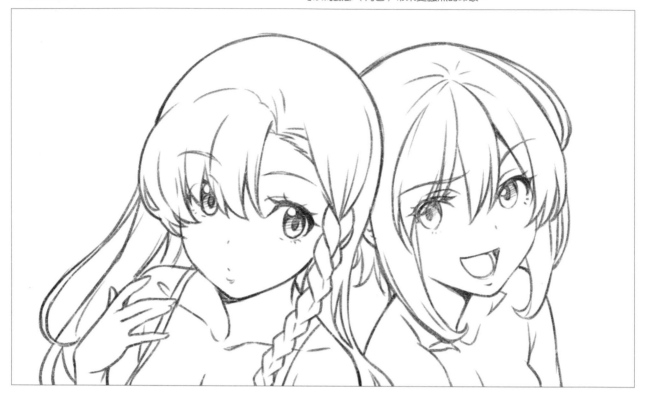

人物微微仰著頭，所以頭頂的部分要往後一點。

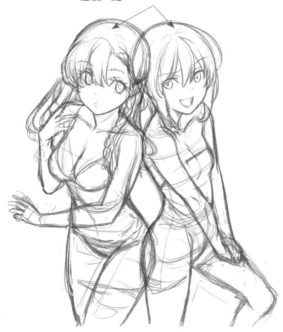

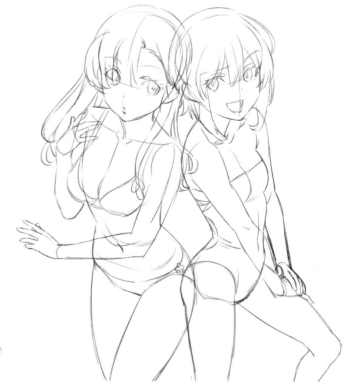

粗略的草稿（草稿構想）。俯瞰視角下的頭部、肩膀或身體，看起來和普通視角不一樣。畫面構圖採用及膝景，一邊畫身體，一邊確認畫面的協調性。

畫底稿，也可以說是用來描線稿的草稿。在這個作畫階段中，將重疊的頭部和臀部畫成草稿，仔細地揣摩它們的形狀。

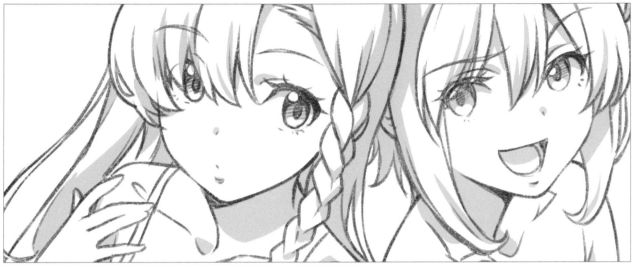

加上灰色陰影

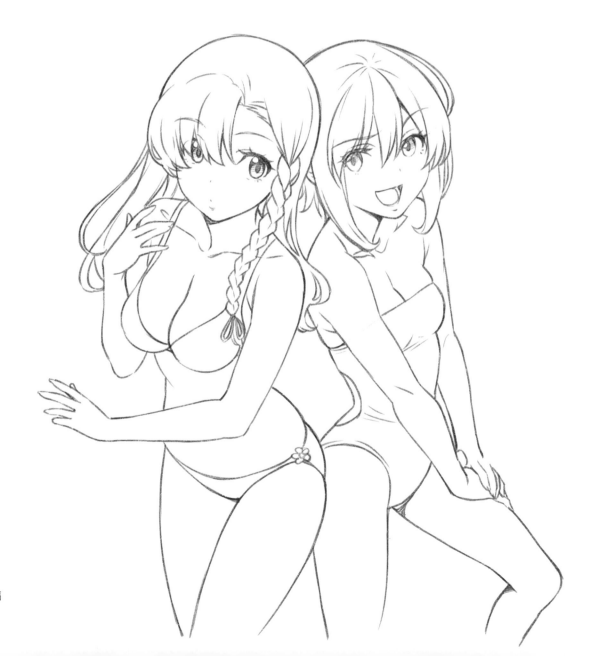

線稿

一般來說，靠著彼此後頭部的動作，通常都會採用側身背對背的畫法。這個動作可用來傳達兩人並非單純的朋友關係，除了展現深厚的信任感之外，也能透露出與此相反的躊躇心境。請想像一下角色之間故事情節，將骨架畫出來。

個性完全相反的女孩子

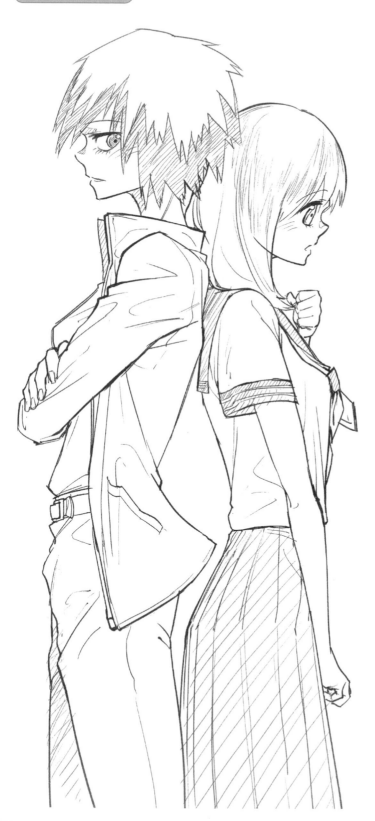

・畫一個側身站立的人

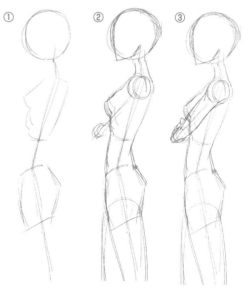

① 骨架草稿。畫出人物的姿勢。
② 在骨架上加肉。決定好角色的風格後，將手臂動作的骨架畫出來。
③ 繪製手臂，畫出肢體動作的草圖。

・再畫一個人

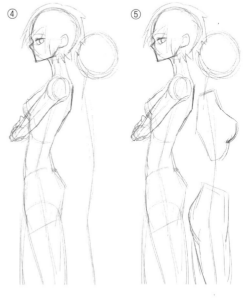

④ 想像兩人彼此背對背、頭靠著頭的畫面，畫出另一個人的頭部骨架，然後畫出身體姿勢的基本線條。
⑤ 畫人體骨架。畫出上胸部和下半身。

⑥

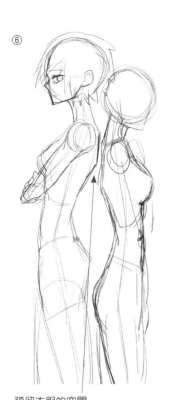

預留衣服的空間

⑥ 確定身體的輪廓，畫出手臂姿勢
的人體骨架。

⑦

衣服畫在人體骨架線
的外圍

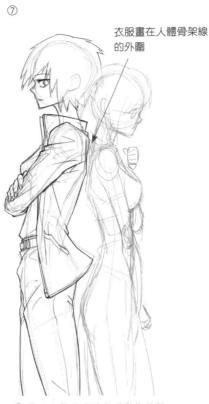

⑦ 畫出人物的表情和或動作草稿，
決定兩人的眼睛風格，然後畫出高
個子女生的衣服。

⑧

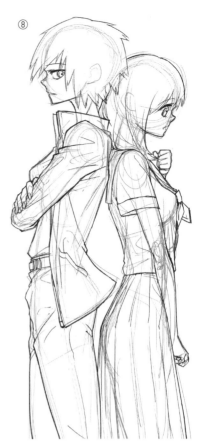

⑧ 繪製頭髮、表情或服裝。

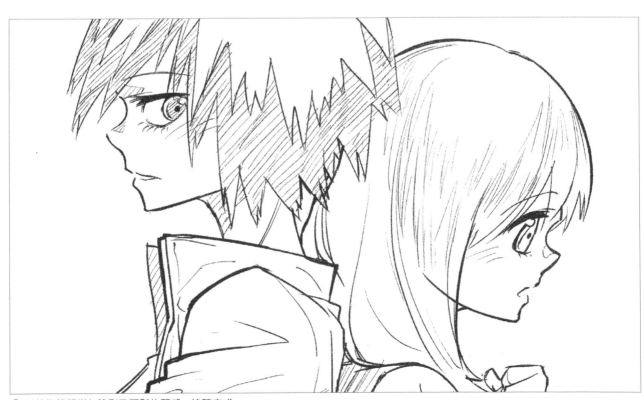

⑨ 以線條筆觸增加陰影及頭髮的質感，線稿完成。

擁有身高差的搭檔

在人體骨架階段畫出清楚的身體輪廓

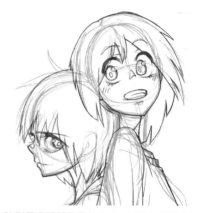

特別留意頭部的骨架大小，以及頭髮的分量感（蓬鬆程度）。

身高一樣的搭檔

後腦勺靠在一起

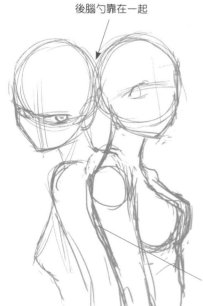

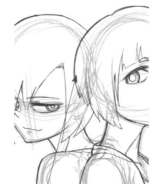

先畫前面角色的頭髮輪廓

手臂和身體的輪廓線幾乎重疊在一起，運用此線條表現靠在一起的感覺。

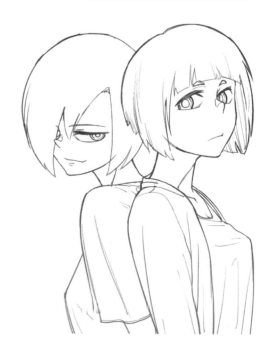

①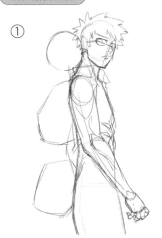

先以男角色作為基準，接著再畫
女生的人體骨架。

②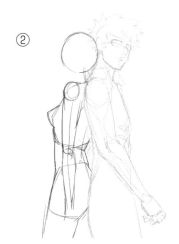

畫出女角色的身體素描。

③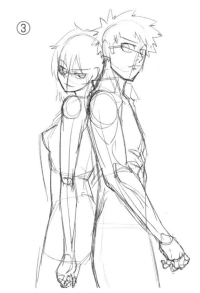

畫臉、頭髮、服裝、手臂或手掌，
完成草圖。

④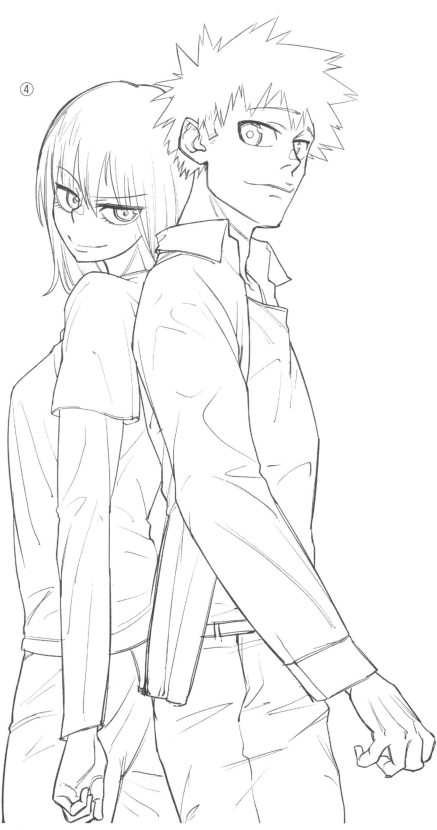

完成。

頭靠在對方身上

留意人體中哪裡比較結實？哪裡比較柔軟？

 結實的部分

 柔軟的部分

人體有些地方較結實，有些地方則較柔軟。畫人體、肌膚質感或肉感的時候，必須將這些部分臨摹出來。

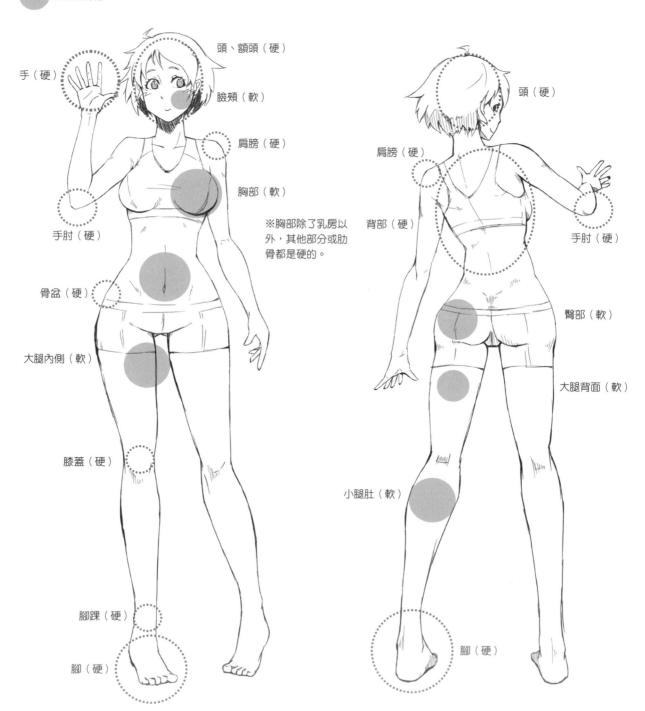

手（硬）

頭、額頭（硬）

臉頰（軟）

肩膀（硬）

胸部（軟）

手肘（硬）

※胸部除了乳房以外，其他部分或肋骨都是硬的。

骨盆（硬）

大腿內側（軟）

膝蓋（硬）

腳踝（硬）

腳（硬）

頭（硬）

肩膀（硬）

背部（硬）

手肘（硬）

臀部（軟）

大腿背面（軟）

小腿肚（軟）

腳（硬）

被碰到的地方幾乎不會變形。

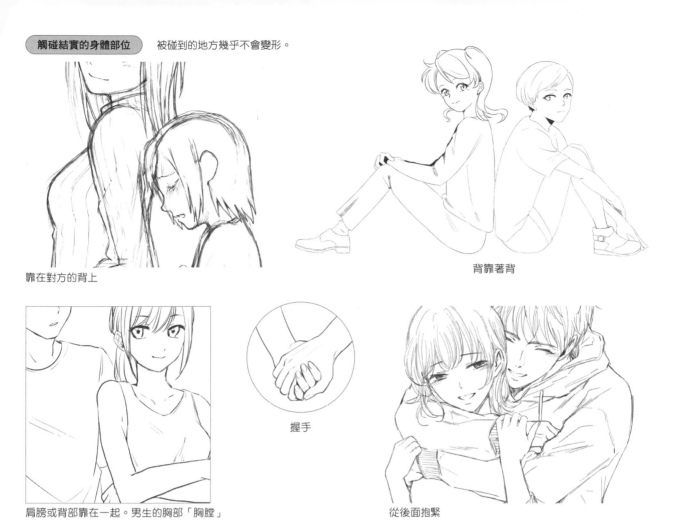

靠在對方的背上

背靠著背

握手

肩膀或背部靠在一起。男生的胸部「胸膛」
很結實，所以這裡不能變形。

從後面抱緊

柔軟的部位會變形。

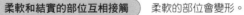

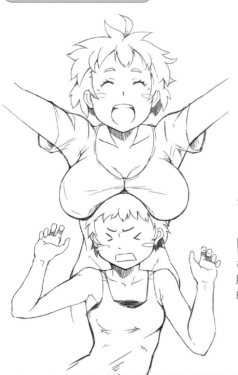

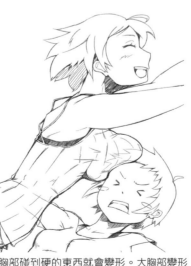

胸部碰到硬的東西就會變形。大胸部變形
的表現手法經常被運用在福利鏡頭中。

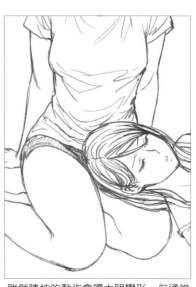

雖然膝枕的動作會讓大腿變形，但通常
不太會畫出來。硬實的頭部靠在柔軟的
大腿上，大腿會被頭擋住，因此幾乎看
不到變形的部分。

結實的部位靠在一起

靠著對方

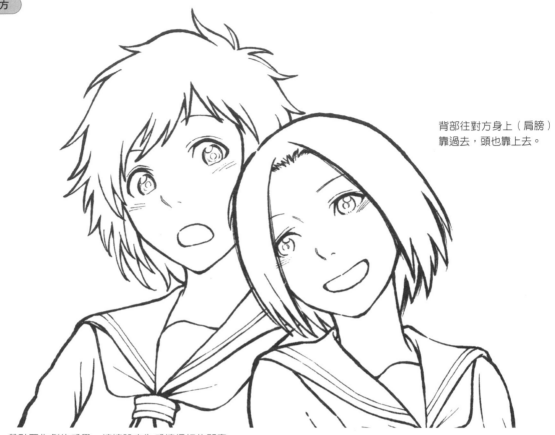

背部往對方身上（肩膀）
靠過去，頭也靠上去。

情境構想：帶點惡作劇的感覺。情境設定為感情很好的閨蜜。

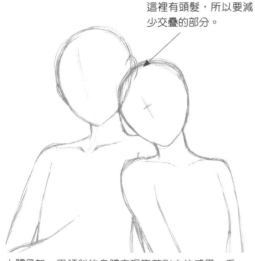

這裡有頭髮，所以要減
少交疊的部分。

人體骨架。用傾斜的身體表現靠著對方的感覺。看
起來像是頭靠著肩膀，但其實是背部靠在對方的手
臂上。

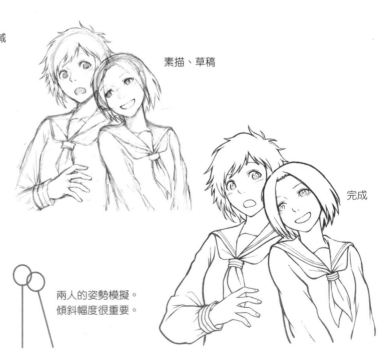

素描、草稿

完成

兩人的姿勢模擬。
傾斜幅度很重要。

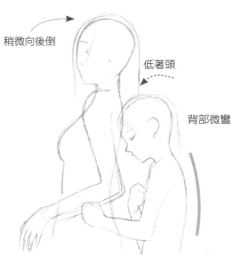

稍微向後倒

低著頭

背部微彎

人體骨架。傳達人物心境或情境氛圍的動作。

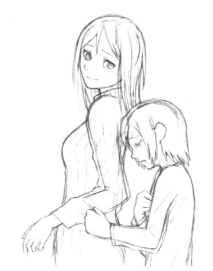

兩姐妹。先構思場景的故事性,再畫人物的姿勢、表情或肢體動作。

素描、底稿

額頭靠在對方背上。繪製人體骨架,將人物的情緒壓在對方背上的氛圍。

照理來說,頭靠著東西的時候,頭髮應該會被壓扁才對。但這樣看起來反而不自然,造型上也比較不可愛,所以通常會將頭髮畫得比較蓬鬆。

軟硬部位互相接觸

緊緊貼著胸部的畫面

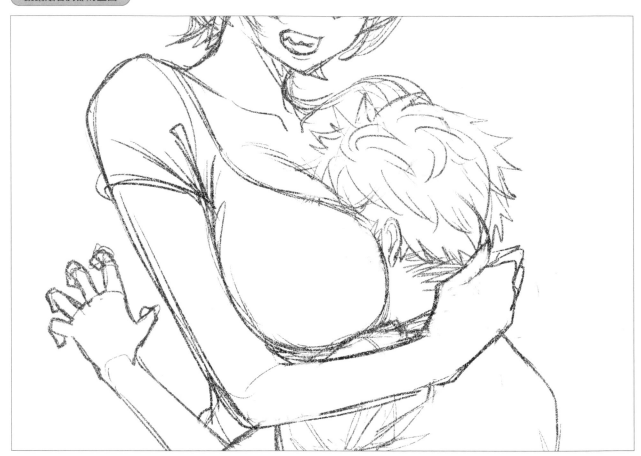

微微低著頭

為了呈現頭埋進胸裡的情境，胸部必需畫得豐滿一點。

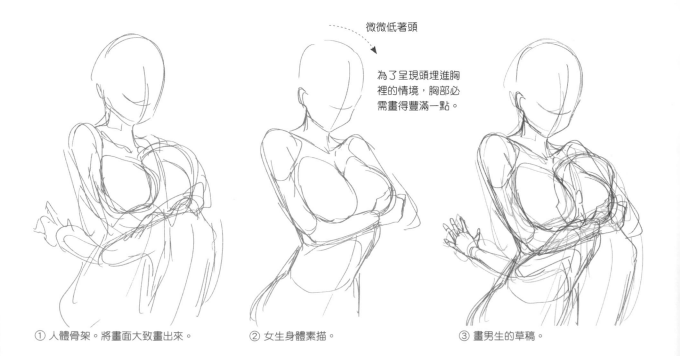

① 人體骨架。將畫面大致畫出來。　② 女生身體素描。　③ 畫男生的草稿。

少年的姿勢素描

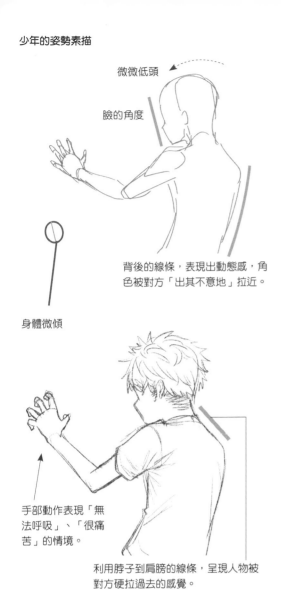

微微低頭

臉的角度

身體微傾

背後的線條，表現出動態感，角色被對方「出其不意地」拉近。

手部動作表現「無法呼吸」、「很痛苦」的情境。

利用脖子到肩膀的線條，呈現人物被對方硬拉過去的感覺。

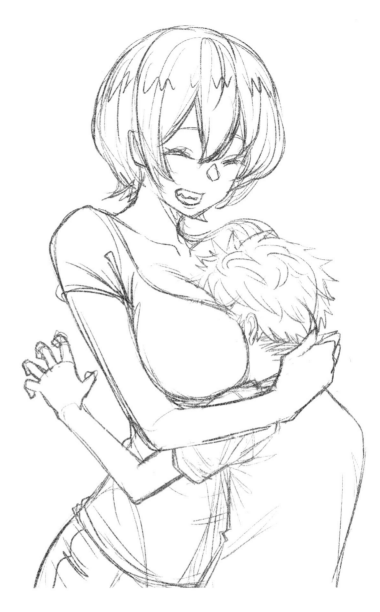

透視圖

頭不會陷進人的身體裡。畫男生的頭部時，需要特別注意女生的身體位置。

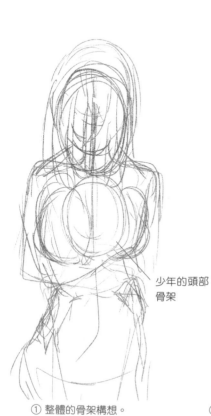

少年的頭部骨架

① 整體的骨架構想。

② 畫出女生的姿勢，以及身形的草稿。

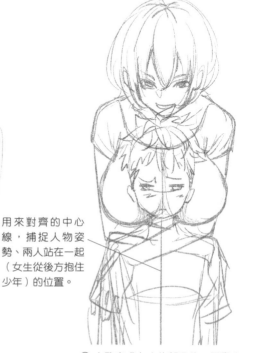

用來對齊的中心線，捕捉人物姿勢、兩人站在一起（女生從後方抱住少年）的位置。

③ 大致完成女生的部分後，再畫少年的草稿。

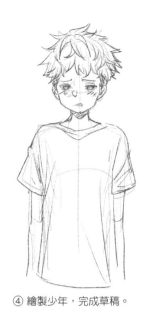

④ 繪製少年，完成草稿。

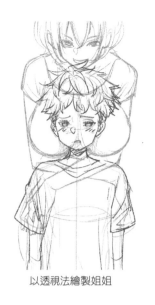

以透視法繪製姐姐

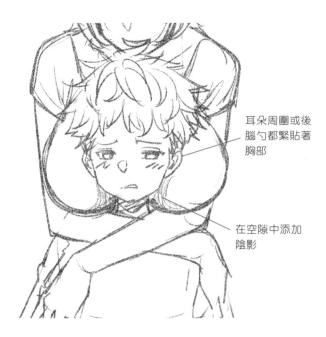

耳朵周圍或後腦勺都緊貼著胸部

在空隙中添加陰影

不刻意強調胸部的版本

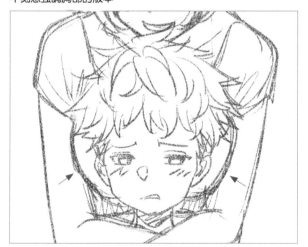

臉部兩側露出的胸部面積很小

小胸部的輪廓線

大胸部會遮住手臂

胸部表現手法，畫出不同尺寸的胸部

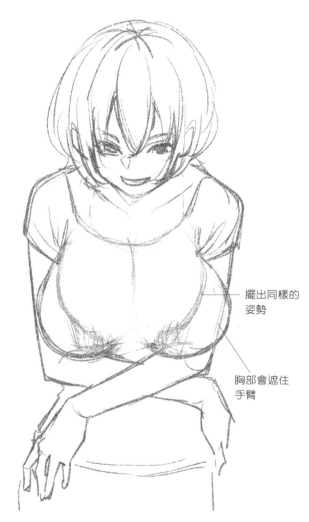

擺出同樣的姿勢

胸部會遮住手臂

單元練習：靠著胸部／埋胸的表現手法

全身圖

強調胸部的豐滿曲線

裸體範例
繪製人物屈身環抱的動作時，利用背部曲線展現
美麗的身體輪廓。

① 描繪人物姿勢的素描。

② 接著畫出小孩子。

身體往前彎所產生的胸形變化

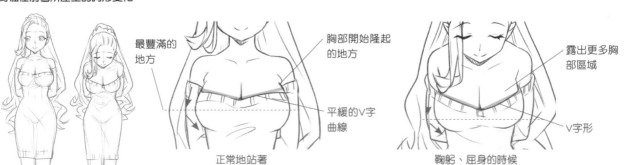

最豐滿的
地方

胸部開始隆起
的地方

平緩的V字
曲線

正常地站著

露出更多胸
部區域

V字形

鞠躬、屈身的時候

強調胸部的情況

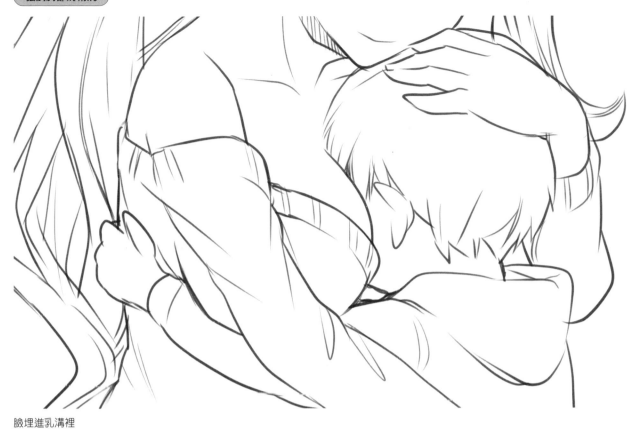

臉埋進乳溝裡

不刻意強調胸部的情況（小胸部）

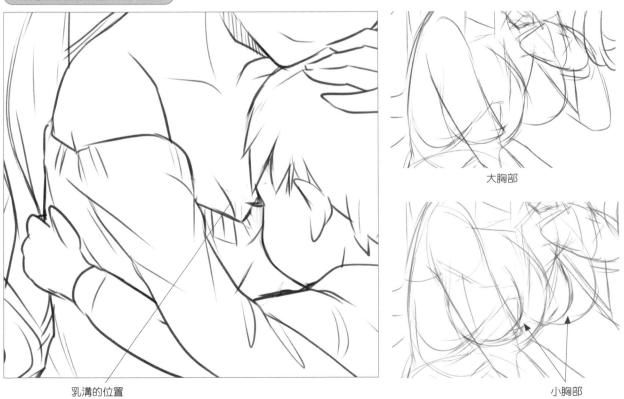

乳溝的位置

大胸部

小胸部

勾肩搭背

互相搭肩

男生之間的肢體接觸比女生來得少。不過，我們常常會看到男生互相勾肩搭背、飛撲朋友等動作。

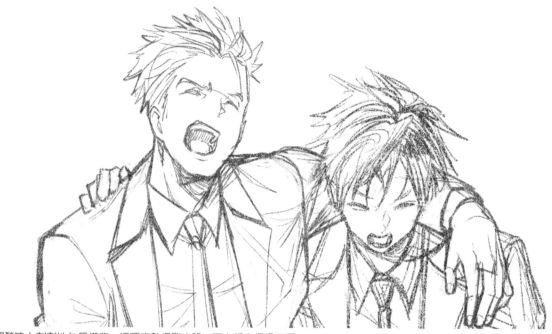

喝醉時大剌剌地勾肩搭背。這種姿勢很難走路，兩人都走得很不穩。

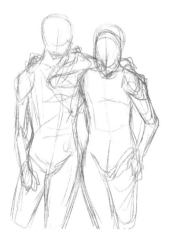

① 人體骨架。抓出兩人肢體接觸時，歪斜的身體姿勢。

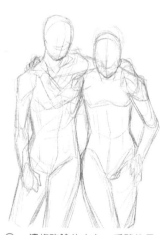

② 一邊修改臉的方向、手臂的骨架，一邊進行素描。

人物的姿勢圖

頭

身體

兩人的姿勢。與其說兩人是撐著彼此的身體行走，不如說是「靠著」彼此，要把這樣的氛圍呈現出來。

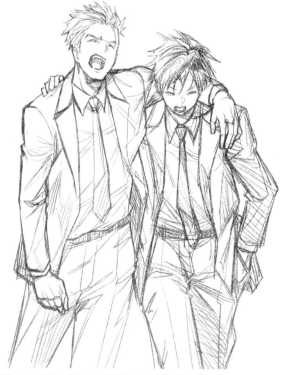

③ 大個子男生的西裝在前面，所以先畫大個子。

畫出手臂被遮住的部分

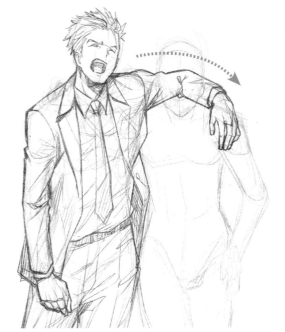

彎曲手臂，由上方繞肩……把手腕想像成弓。

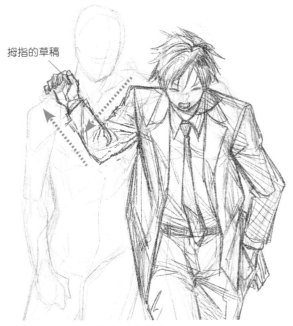

拇指的草稿

手搭在肩膀上……手肘稍微往後拉。

畫出西裝重疊的部分

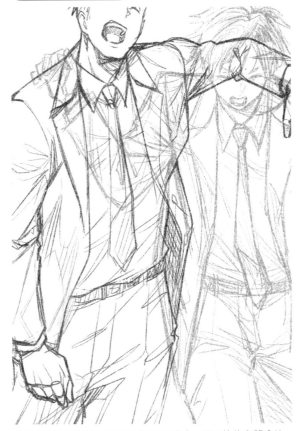

因為左邊人物大動作地環住對方的肩膀，所以他的身體會比右邊人物更靠前。西裝也會在前面。

從失敗中學習

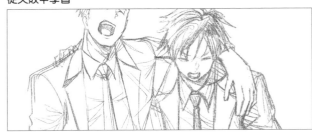

失敗的例子。乍看之下沒什麼問題，但其實人物的手臂斷掉了。

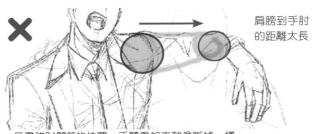

✕

肩膀到手肘的距離太長

一旦畫錯肘關節的位置，手臂看起來就像斷掉一樣。

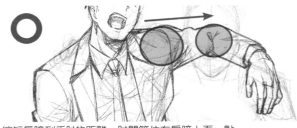

○

縮短肩膀到手肘的距離，肘關節位在肩膀上面一點。

被動方的身體往前彎，表現人物的動作或重量感。

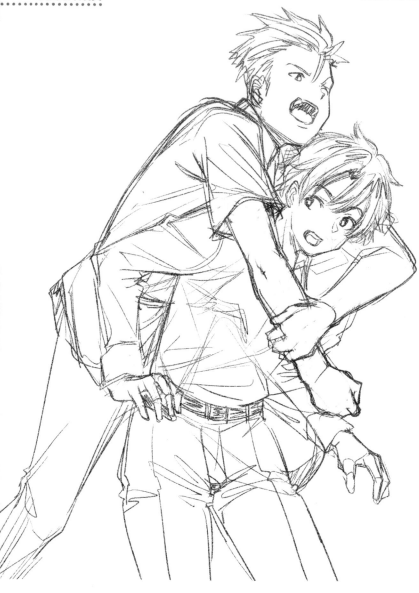

① 人體骨架。畫出被動方身體前彎的姿勢。

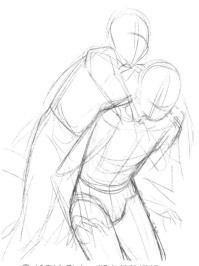

② 繪製主動方，擬出草稿構想。

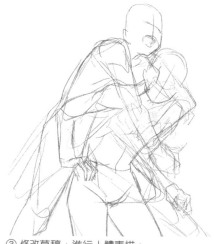

③ 修改草稿，進行人體素描。

④ 先畫前面的角色。

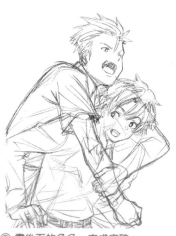

⑤ 畫後面的角色，完成底稿。

從背後勾肩

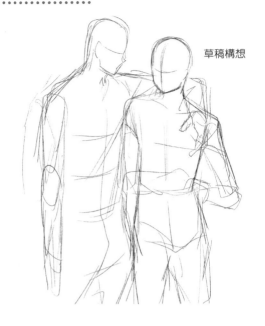

草稿構想

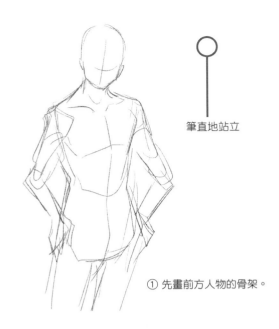

筆直地站立

① 先畫前方人物的骨架。

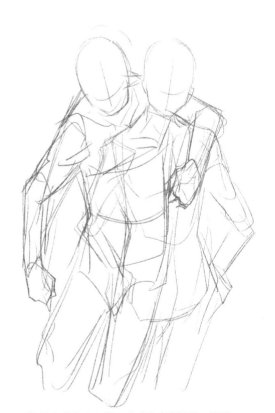

② 接著畫後方人物，完成修改版草稿。繼續
刻畫細節，直接進入底稿階段。

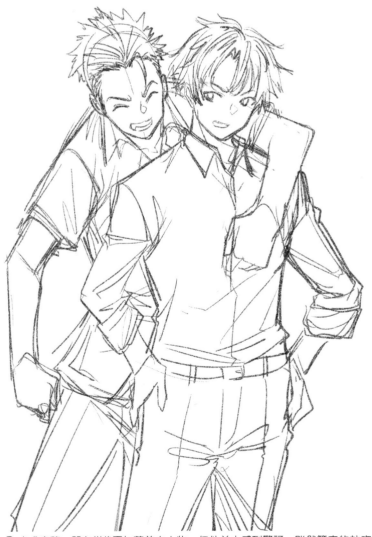

③ 完成底稿。朋友從後面勾著前方人物，但他並未感到驚訝。雖然筆直的站姿本
身沒有展現太多的肢體動作，但卻強調了人物堅強的樣子。

兩人手牽著手

手的畫法

我們不太可能光靠想像就畫出手牽手的動作。請實際拍照看看，看著照片、圖片資料來臨摹作畫。

站著／走路牽手

斜面

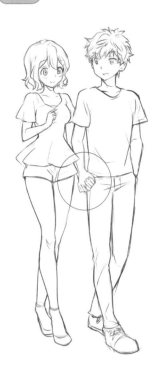

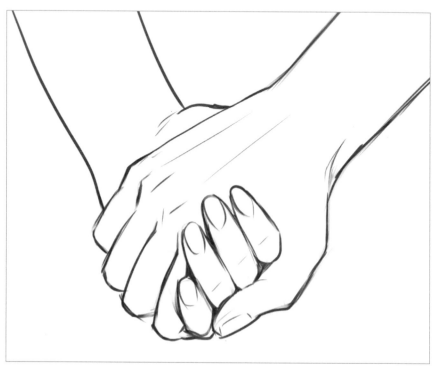

手牽手的樣子。女生手心向上，男生的手放在上面。

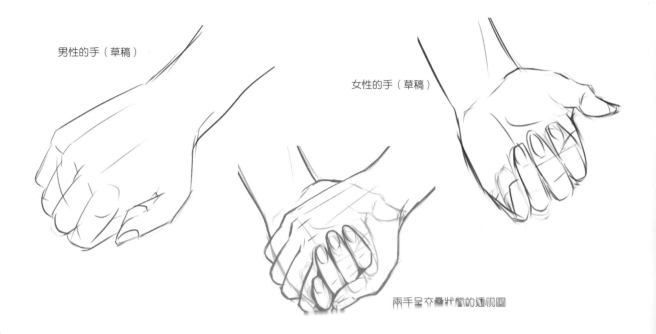

男性的手（草稿）

女性的手（草稿）

兩手呈交疊狀態的透視圖

60

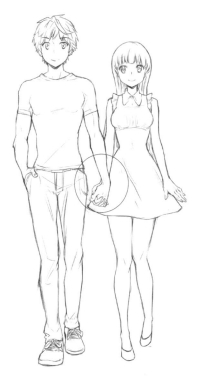

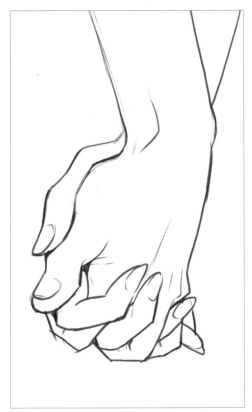

手指纏在一起。男生手在上，女生手在下。

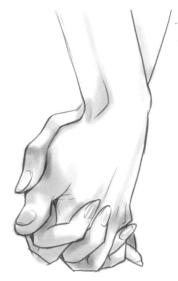

用灰色描繪陰影

將男性略帶青筋或骨感的手表現出來

留意關節突起的地方，加上陰影。

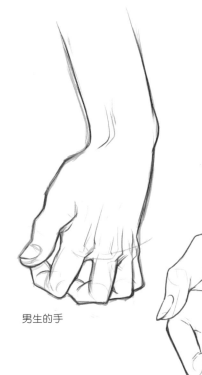

男生的手

女生的手

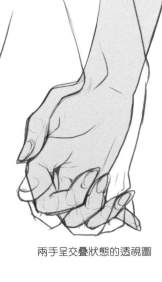

兩手呈交疊狀態的透視圖

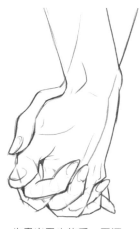

先畫出男生的手，再逐一加上女生的手指。

單元練習：男女的手掌差異及作畫技巧

※手掌大小是其中一項差異。請依喜好選擇呈現的方式，也可以畫出手掌偏小的男生，或是手掌像女生一樣的男生。手的肢體動作是用來展現成熟感的重要部位，稍微大一點的手掌可以強調女性成熟的一面。

大小差異

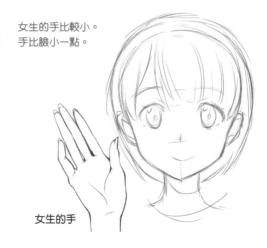

男生的手比較大。
大小和臉差不多。

男生的手

女生的手比較小。
手比臉小一點。

女生的手

作畫技巧

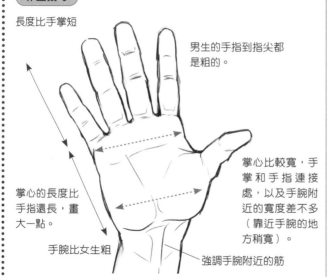

長度比手掌短

男生的手指到指尖都是粗的。

掌心的長度比手指還長，畫大一點。

手腕比女生粗

掌心比較寬，手掌和手指連接處，以及手腕附近的寬度差不多（靠近手腕的地方稍寬）。

強調手腕附近的筋

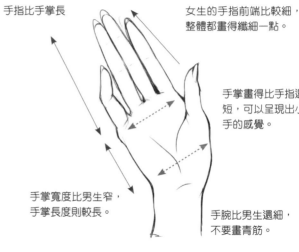

手指比手掌長

女生的手指前端比較細，整體都畫得纖細一點。

手掌畫得比手指還短，可以呈現出小手的感覺。

手掌寬度比男生窄，手掌長度則較長。

手腕比男生還細，不要畫青筋。

草稿的作畫要點

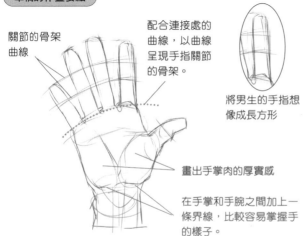

關節的骨架曲線

配合連接處的曲線，以曲線呈現手指關節的骨架。

將男生的手指想像成長方形

畫出手掌肉的厚實感

在手掌和手腕之間加上一條界線，比較容易掌握手的樣子。

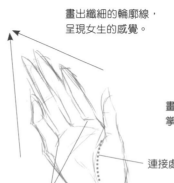

畫出纖細的輪廓線，呈現女生的感覺。

畫出肉比較厚的地方，掌心比男生長。

連接處的皺摺。

女生的手指很纖細，指尖畫細一點。

手掌和手腕的交界線。注意女生的手掌偏薄，畫出青青的骨架。

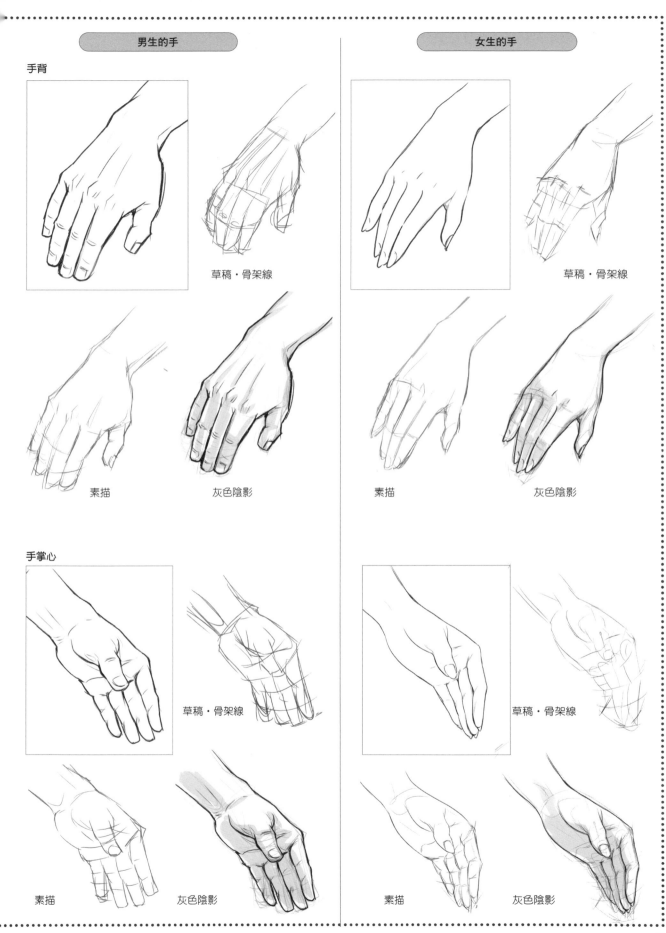

男生的手

手背

草稿·骨架線

素描

灰色陰影

手掌心

草稿·骨架線

素描

灰色陰影

女生的手

草稿·骨架線

素描

灰色陰影

草稿·骨架線

素描

灰色陰影

反手牽手　男生反手牽起女生的手。

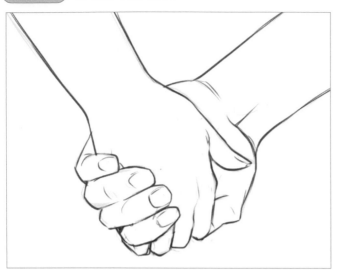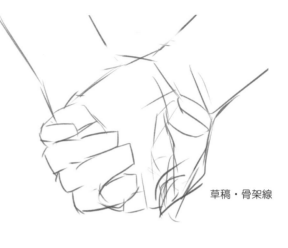

草稿‧骨架線

女生的手

男生的手

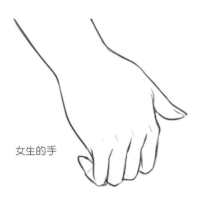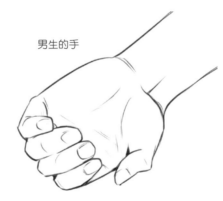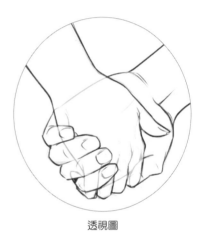

透視圖

正手牽手　男生以正手牽起女生伸出的手。

女生的手

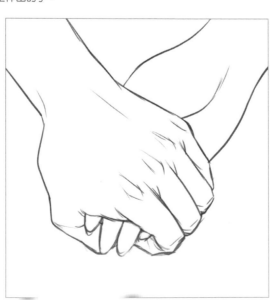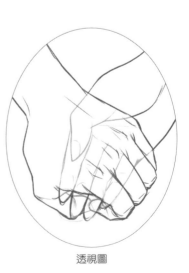

男生的手，草稿素描

透視圖

男生伸出手，女生把手放在上面，男生微微屈指，牽起女生的手。

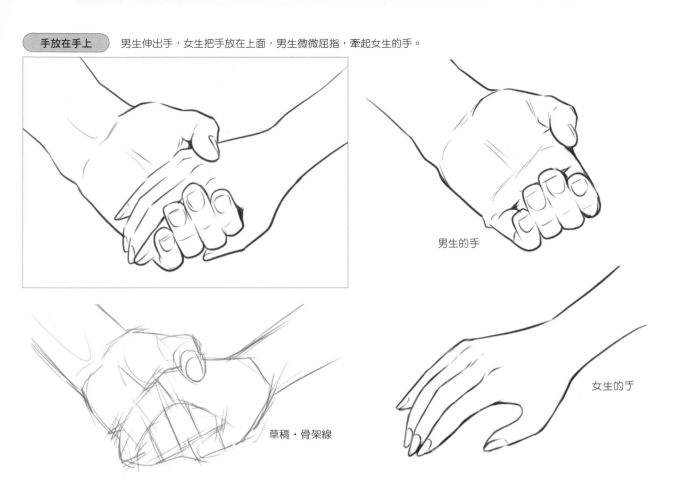

男生的手

草稿・骨架線

女生的手

女生伸手，男生輕柔地從下方牽起。

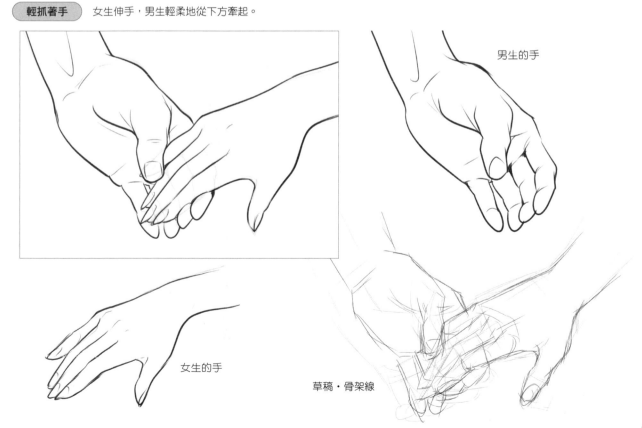

男生的手

女生的手

草稿・骨架線

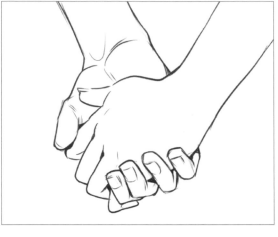

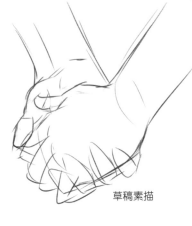

草稿素描

厚實的肉感。
展現男性結實
的手掌。

手指連接處
的線條

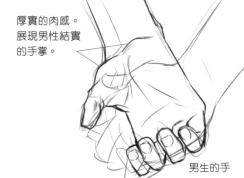

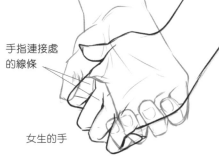

男生的手

女生的手

畫出女生手指連接處的線條，更能表現出
手指的纖細感。

在背後牽手 2　男生的手背在前面。

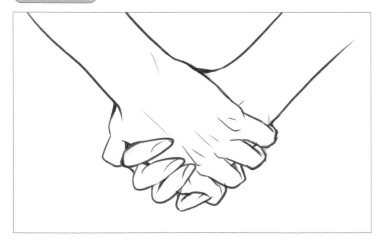

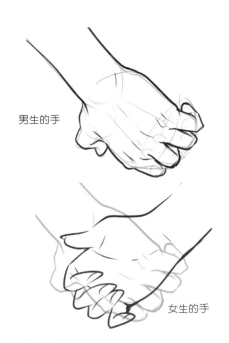

男生的手

女生的手

男生的手，草稿素描

女生的手，草稿素描

畫彎曲的手指時，想像
包指手套的形狀，畫出
簡單的輪廓。

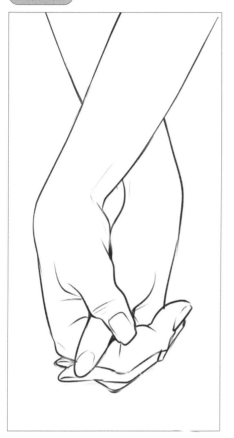

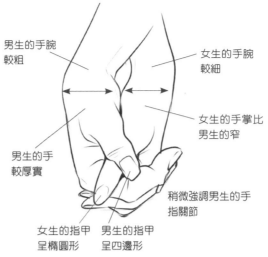

男生的手腕較粗

女生的手腕較細

女生的手掌比男生的窄

男生的手較厚實

稍微強調男生的手指關節

女生的指甲呈橢圓形

男生的指甲呈四邊形

素描。畫出兩隻手扣在一起的樣子，同時調整手的形狀。

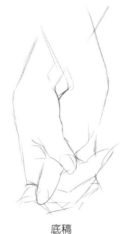

草稿素描。大致畫出兩手互相交扣的感覺。

底稿

小指勾小指　女生輕輕地勾起男生的小指。

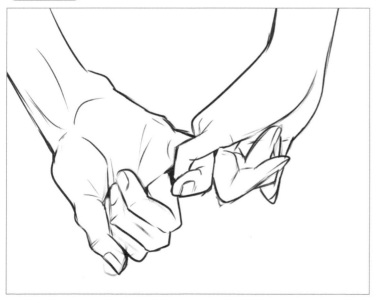

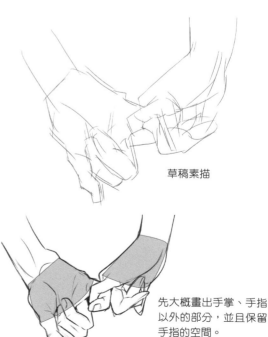

草稿素描

先大概畫出手掌、手指以外的部分，並且保留手指的空間。

這個動作看起來有點複雜，所以要分別畫出兩隻手。
先畫男生的手，再畫女生的手。

握住彼此的手

分享喜悅之情

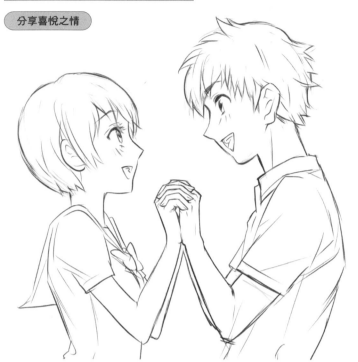

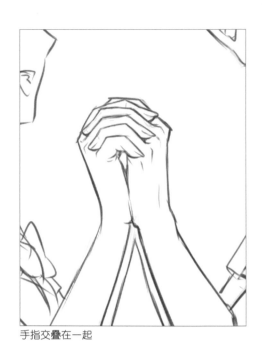

手指交疊在一起

「恭喜你！」「謝謝♡」「拜託啦」等場景的表現方式。

整體的作畫順序

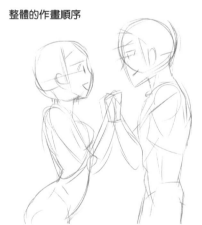

① 人體骨架～草稿素描。

② 修成乾淨的底稿。

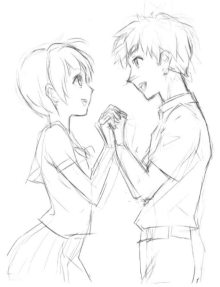

③ 加上服裝，再畫臉或頭髮。

手的作畫順序

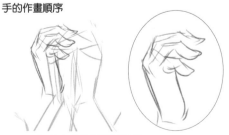

① 從女生的手指開始畫。

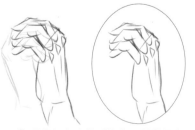

② 調整好女生的手指後，再畫男生的手。

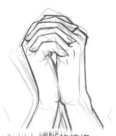

③ 描上清晰的線條。

完成啦～！

構想

①

素描

②

裸體素描

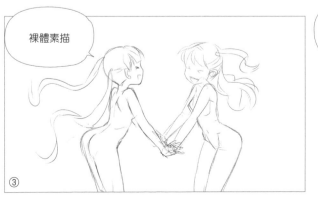

③

加上衣服
的草稿

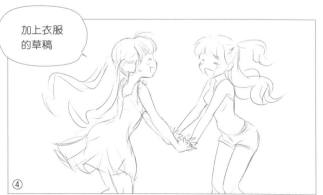

④

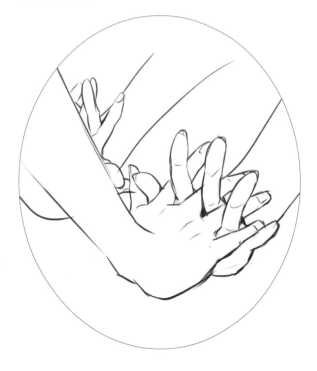

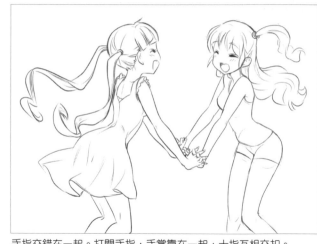

手指交錯在一起。打開手指，手掌靠在一起，十指互相交扣。

手掌草稿

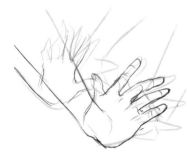

從左邊女生開始畫

手的樣子
（清除右邊女生的手）

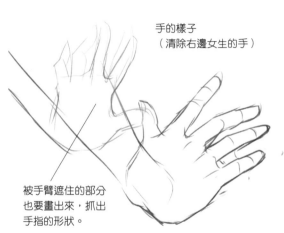

被手臂遮住的部分
也要畫出來，抓出
手指的形狀。

以曲線呈現手指關節的骨架，
畫出立體的手。

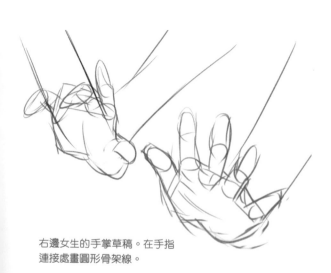

右邊女生的手掌草稿。在手指
連接處畫圓形骨架線。

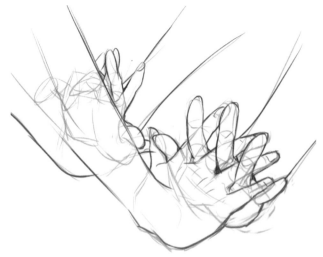

捕捉不同手指的形狀

單元練習：握手的畫法 看似簡單實則困難的握手姿勢

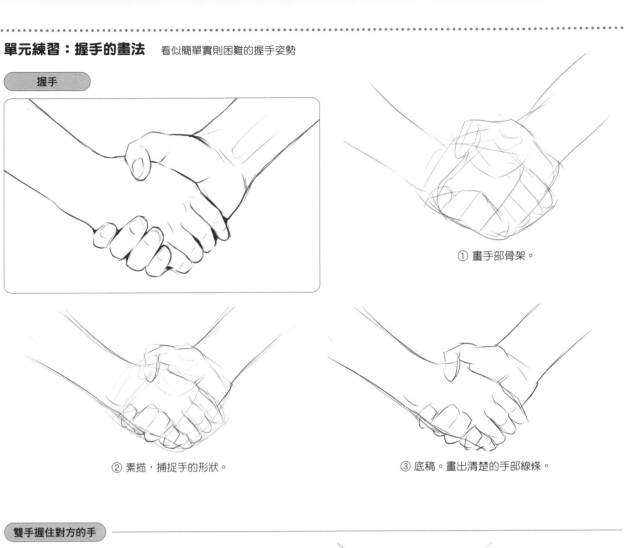

> 握手

① 畫手部骨架。

② 素描，捕捉手的形狀。

③ 底稿。畫出清楚的手部線條。

> 雙手握住對方的手

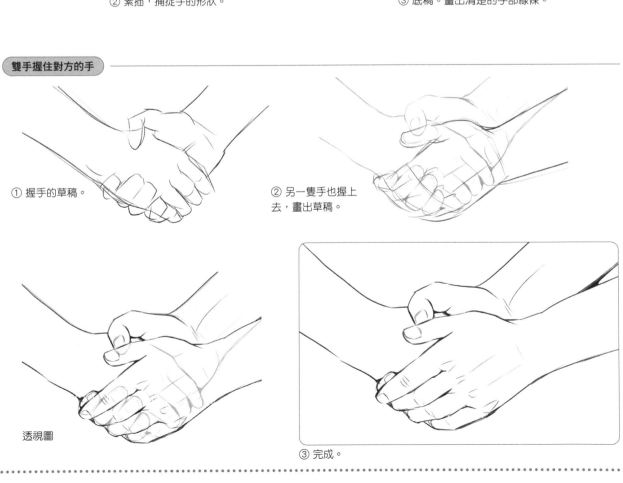

① 握手的草稿。

② 另一隻手也握上去，畫出草稿。

透視圖

③ 完成。

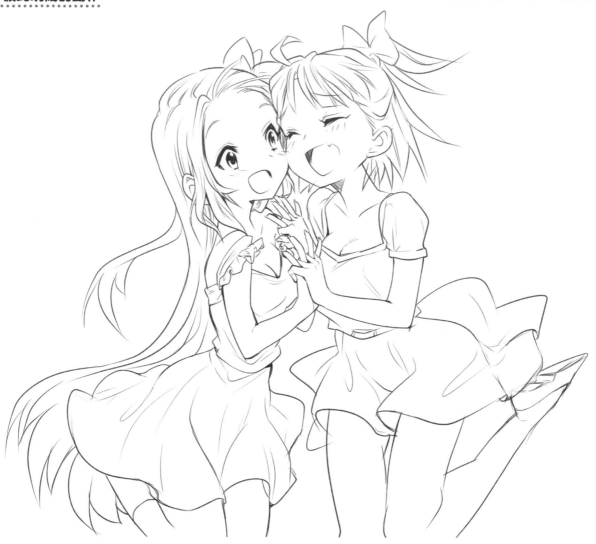

畫看看兩種握手姿勢吧！

其中一人屈指，緊緊地握住對方

張開手掌，掌心貼著掌心

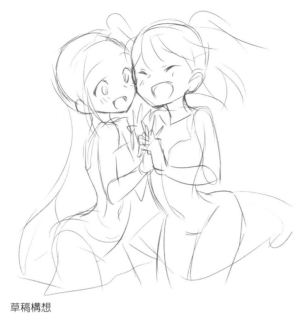

草稿構想

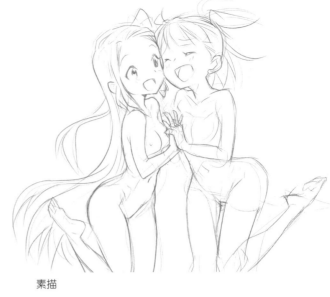

素描

裡面的手留到之後再畫。

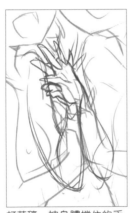

打草稿,被身體擋住的手臂也要畫出來。

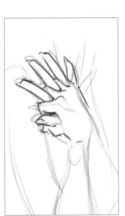

手部的底稿。

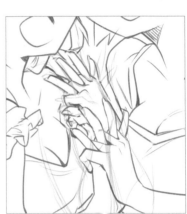

畫出兩隻手,完成底稿。

掌心貼掌心

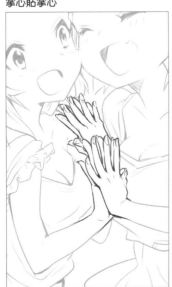

先畫前面的手。

以左邊女孩的手為基準,畫出裡面手臂到手掌的素描。

畫右邊女孩的手。從手臂、手腕到手掌的形狀,被遮住的地方也要畫出來。

兩人坐在一起

並排而坐

兩人坐在寬度和臀部差不多的台階上。
多加利用椅子或長椅之類的物件。

頭部大小的範圍

背部倚靠的地方。
垂直線。

椅子的範圍

椅子的邊緣

① 畫出坐姿，在椅子、地面、靠背的部分加上輔助線。此外，也要抓出頭部、肩膀、臀部或膝蓋位置的範圍。

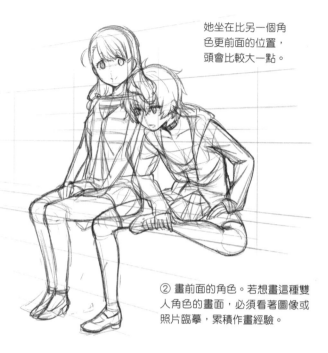

她坐在比另一個角色更前面的位置，頭會比較大一點。

② 畫前面的角色。若想畫這種雙人角色的畫面，必須看著圖像或照片臨摹，累積作畫經驗。

決定角色的坐姿

什麼樣的角色該有什麼樣的坐姿？作畫前根據人物設定，簡單地畫出姿勢是重要的事前準備。

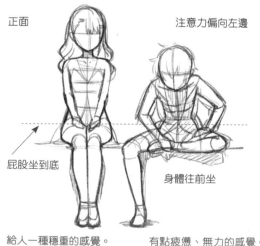

正面

注意力偏向左邊

屁股坐到底

身體往前坐

給人一種穩重的感覺。
坐姿左右對稱。

有點疲憊、無力的感覺。
左右不對稱的姿勢。

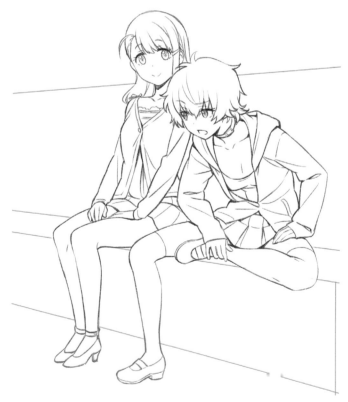

③ 將草稿清理乾淨，並且完成線稿。

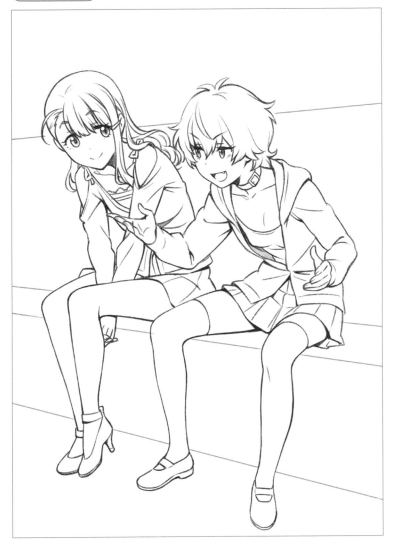

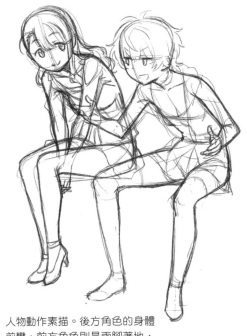

人物動作素描。後方角色的身體前彎，前方角色則是兩腳著地，擺出手勢。

身體向前彎，背部線條呈曲線。

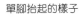

臀部位置不變。

單腳抬起的樣子　　　兩腳著地的樣子

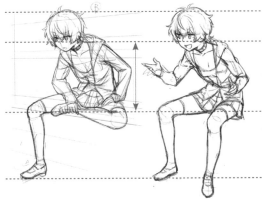

右腳和身體的姿勢跟原本差不多，但左腳要放下來，並且加上手部動作。

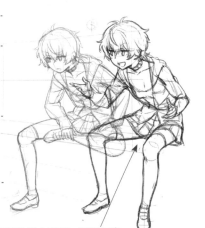

裙子的彎曲線條、皺褶幅度會跟著改變。

提高後腳跟，展現可愛的一面。

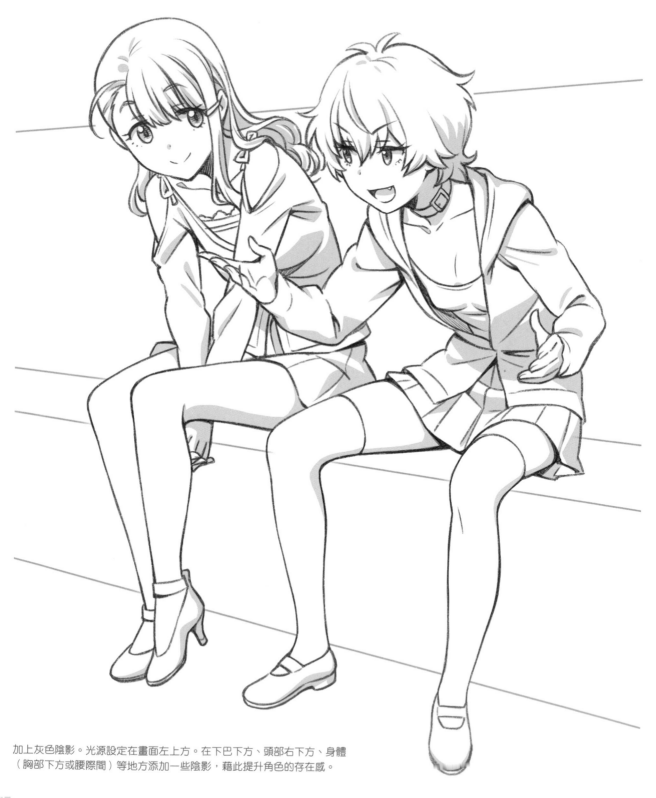

加上灰色陰影。光源設定在畫面左上方。在下巴下方、頭部右下方、身體
（胸部下方或腰際間）等地方添加一些陰影，藉此提升角色的存在感。

躺在大腿上

正確的「膝枕」姿勢並不是正座，而是腿歪一邊坐著。
決定好想畫的畫面後，先從被躺大腿的女生開始作畫。

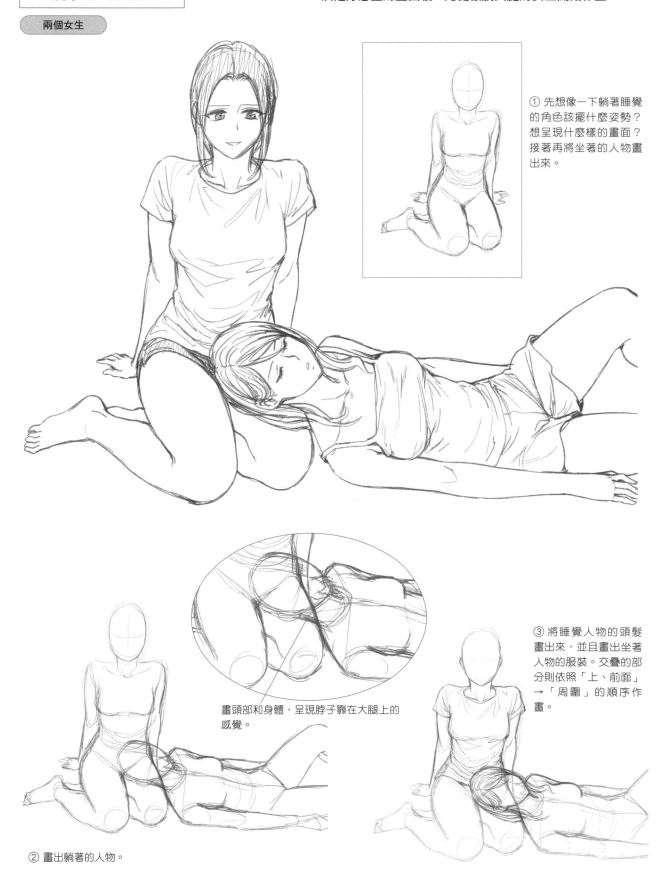

① 先想像一下躺著睡覺
的角色該擺什麼姿勢？
想呈現什麼樣的畫面？
接著再將坐著的人物畫
出來。

③ 將睡覺人物的頭髮
畫出來，並且畫出坐著
人物的服裝。交疊的部
分則依照「上、前面」
→「周圍」的順序作
畫。

畫頭部和身體，呈現脖子靠在大腿上的
感覺。

② 畫出躺著的人物。

77

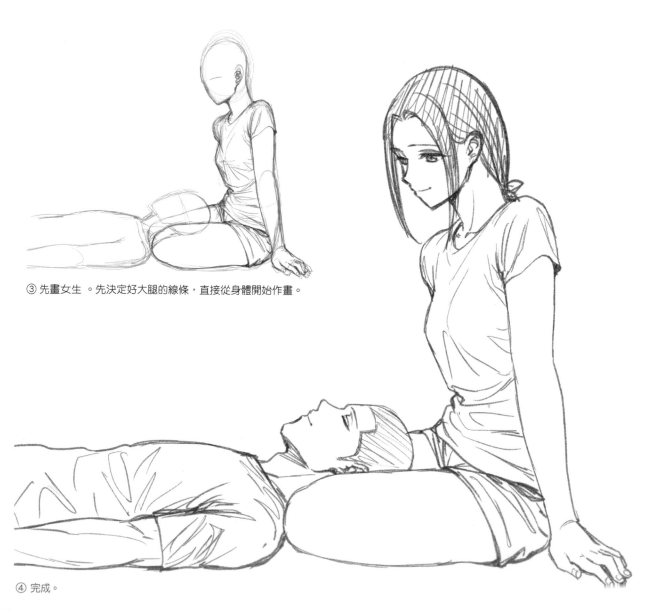

① 畫出被躺大腿的女生。　　　② 畫出躺著的人物。　　　大腿支撐的地方

③ 先畫女生。先決定好大腿的線條，直接從身體開始作畫。

④ 完成。

第3章

擁抱、接吻、公主抱……
更親密的
肢體接觸表現法

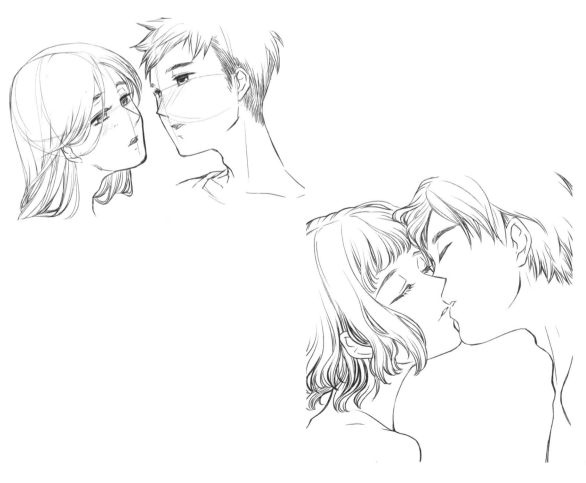

擁抱的姿勢

看著插圖練習作畫

從側面視角描繪擁抱場景

身體親密接觸的擁抱動作中，身體重疊的部分、頭部傾斜的幅度是很重要的一環。如果不知該怎麼畫手臂，作畫前就要先確認肩膀、手肘、手腕的位置，再開始作畫。

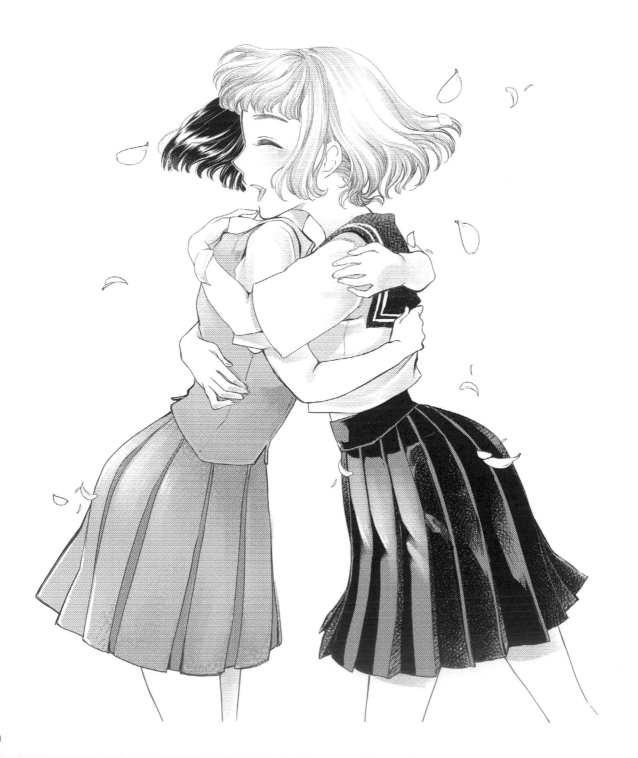

臉被前面的女生擋住了。其實
不需要像範例一樣連表情都畫
出來,但至少要仔細畫鼻子、
下巴或手臂動作的素描。

前面的女生。做出擁抱動作的
手臂、手部的作畫都很重要。

胸部要疊在一起。營
造緊緊擁抱的感覺!

人體骨架〜草稿素描。畫出臉部和身體,並且將服裝粗略地畫出來。
也可以直接將這個草稿作為底稿,進行線稿階段的加工。

2. 觀察線稿範例

在水手服的衣領或裙子重疊的摺痕加一點黑線,表現衣服
的厚度和存在感。用比衣服更細的線條,畫出細膩柔軟的
頭髮。

添加灰色色塊以前,先決定好塗黑的部分。在人物身上添加一些變化,
例如光照射到的地方(白)、塗黑的區塊,或是用筆觸表現光反射幅度
的地方。這個方法可以讓人物更突出。

很簡單的肢體接觸，注意脖子的姿勢、背後的線條變化。

兩人面對面站著，其中一個人擁抱對方。

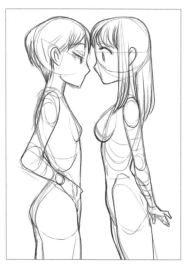

側面的身體和手臂

微微低著頭

輕輕地抱住對方

背部彎成弧形

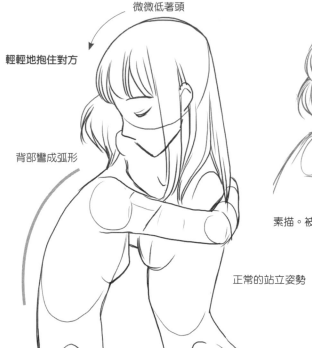

素描。被遮住的頭也要畫出來。

正常的站立姿勢

雖然前彎的背部呈弧狀，但 → 腰部還是有凹陷的線條。

抱得更緊一點

頭垂得更低

頭垂得更低

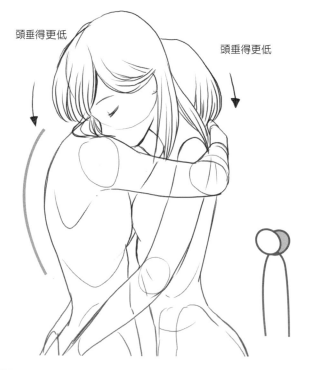

跑過來抱住對方　　身體維持直線姿勢，稍微前傾。

頭依然面向前方

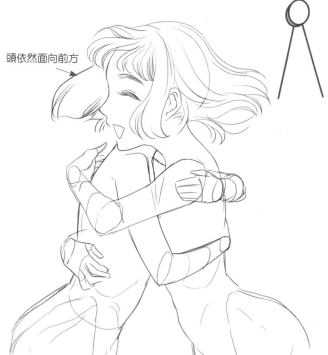

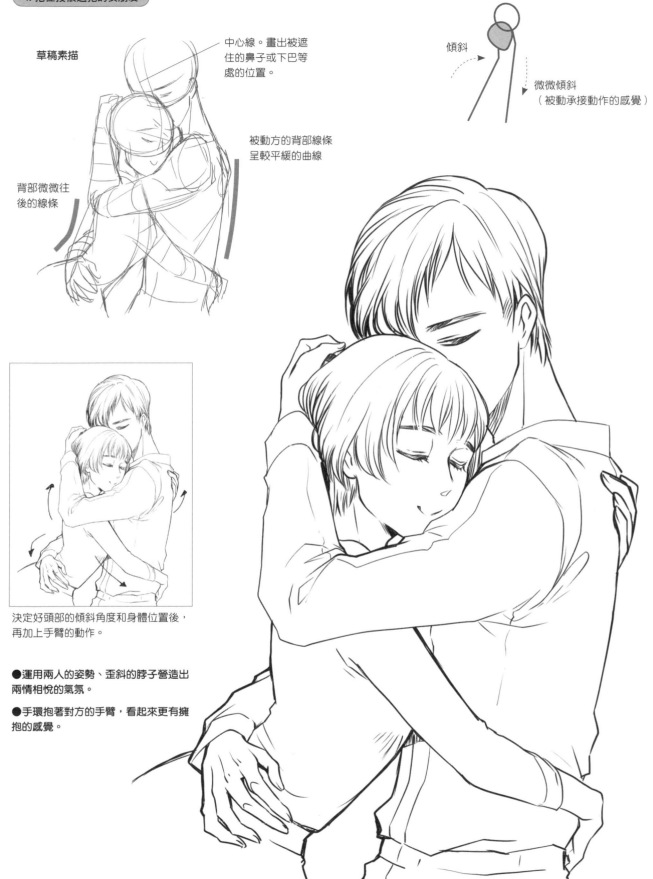

4. 抱住投懷送抱的女朋友

草稿素描

中心線。畫出被遮住的鼻子或下巴等處的位置。

被動方的背部線條呈較平緩的曲線

背部微微往後的線條

傾斜

微微傾斜
（被動承接動作的感覺）

決定好頭部的傾斜角度和身體位置後，再加上手臂的動作。

●運用兩人的姿勢、歪斜的脖子營造出兩情相悅的氣氛。

●手環抱著對方的手臂，看起來更有擁抱的感覺。

斜面角度的飛撲擁抱場景

「恭喜妳畢業！」、「好久不見！」之類的，一見面就不假思索地抱上去的場景。

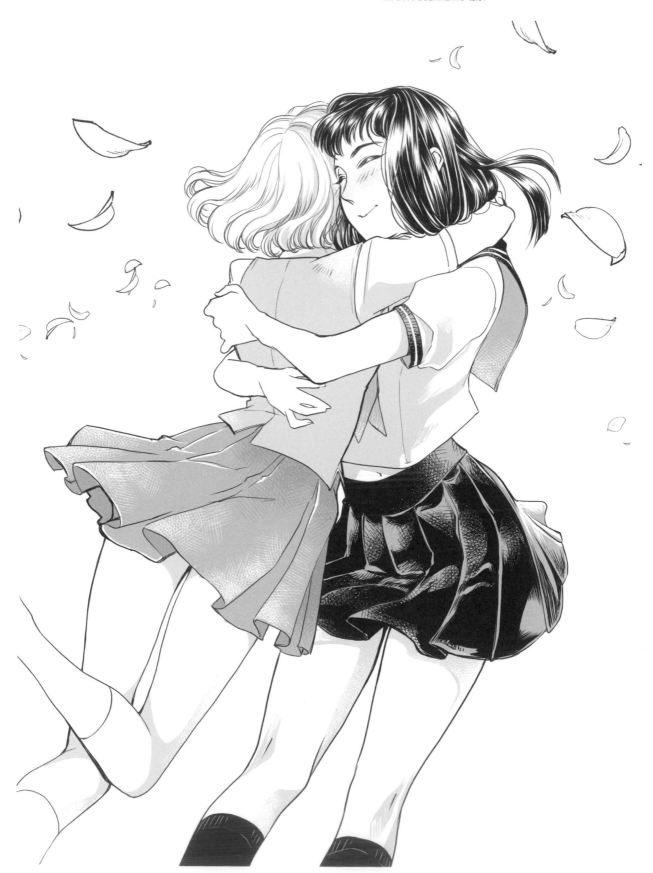

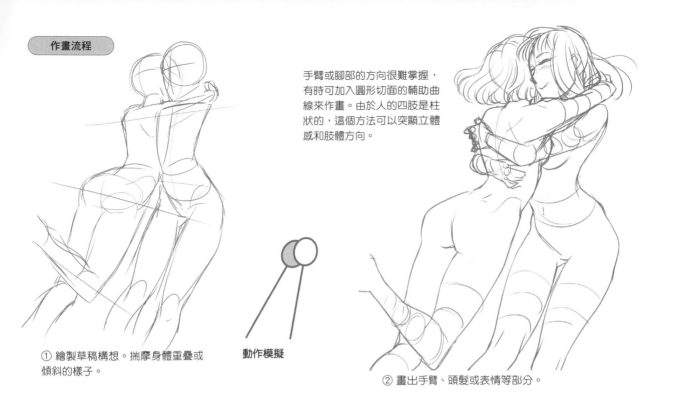

手臂或腳部的方向很難掌握，有時可加入圓形切面的輔助曲線來作畫。由於人的四肢是柱狀的，這個方法可以突顯立體感和肢體方向。

① 繪製草稿構想。揣摩身體重疊或傾斜的樣子。

動作模擬

② 畫出手臂、頭髮或表情等部分。

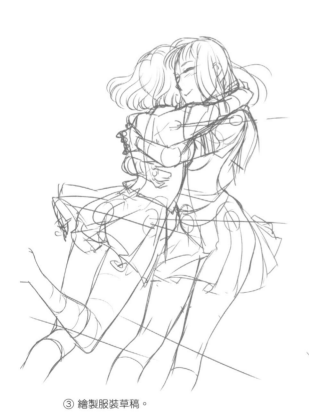

③ 繪製服裝草稿。

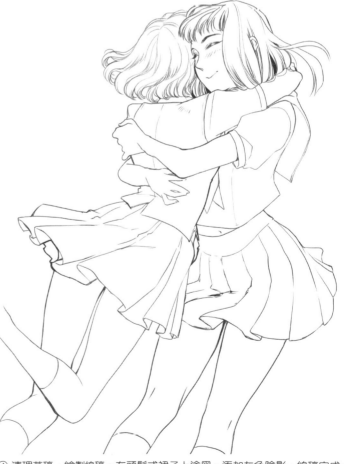

④ 清理草稿，繪製線稿。在頭髮或裙子上塗黑，添加灰色陰影，線稿完成。

擁抱的姿勢：手臂彎曲的畫法

抱著箱子或木頭，運用這些動作來捕捉手臂抱著東西的樣子。

手臂彎曲的表現法：練習畫擁抱的姿勢

> 讓人物抱著有厚度的箱子

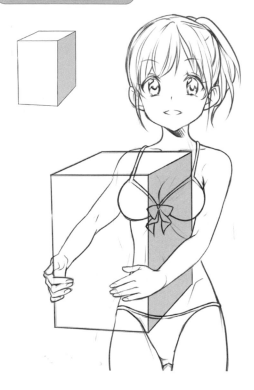

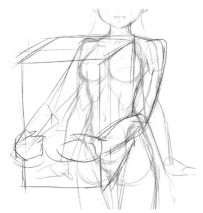

① 先畫人物站立的姿勢，再畫手臂抱著一個箱子的草稿。

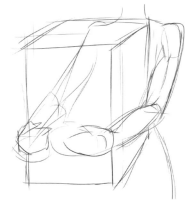

擁抱姿勢的草稿。以這個草稿為骨架圖，進行素描。大致畫出手部的動作。

肩膀的線條。連結兩邊肩膀的線條。畫出水平的肩膀。

抓出兩側手臂的連接處

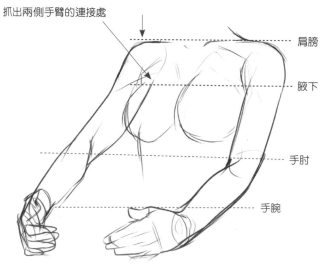

肩膀

腋下

手肘

手腕

② 打草稿。畫出兩邊的手肘和手腕的位置。當兩手往前伸時，手肘和手腕的位置，幾乎與肩線平行。

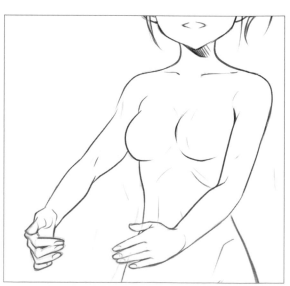

③ 完成。即使後方手臂被箱子或人物擋住了，也要練習畫出來，這樣作品才會更有說服力。

抱著扁一點的箱子

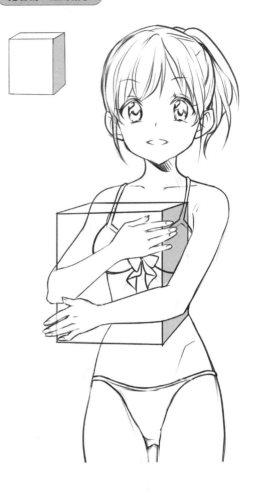

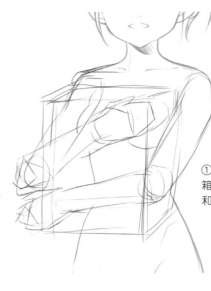

① 草稿素描。先畫出箱子,接著繪製手臂和手部的動作。

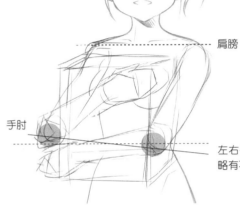

肩膀

手肘

左右手肘的高度略有不同

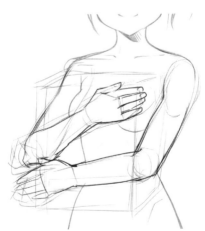

② 打草稿。自己實際做看看這個動作,確認手腕會放在什麼地方。

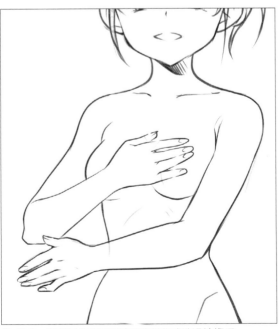

③ 完成。這個動作也可以應用在遮胸或洗澡等場景。

抱緊抱枕的動作示範。抱枕會變形,厚度幾乎和箱子差不多。

87

雙手放下和雙手抱胸的姿勢 人體部位與手臂的位置關係

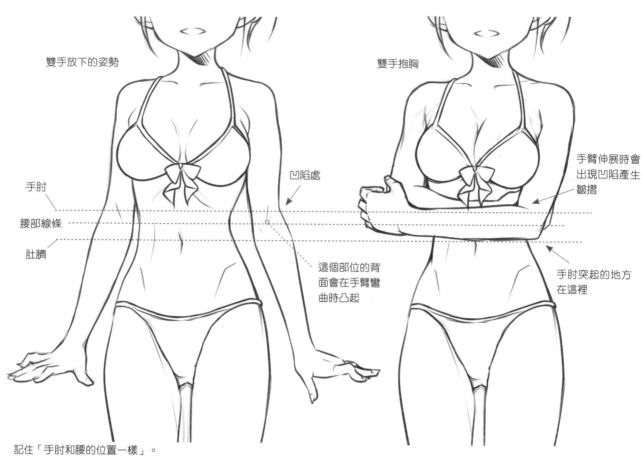

雙手放下的姿勢

雙手抱胸

手肘

腰部線條

肚臍

凹陷處

這個部位的背面會在手臂彎曲時凸起

手臂伸展時會出現凹陷產生皺摺

手肘突起的地方在這裡

記住「手肘和腰的位置一樣」。

運用頭身比和人體，掌握手臂長度

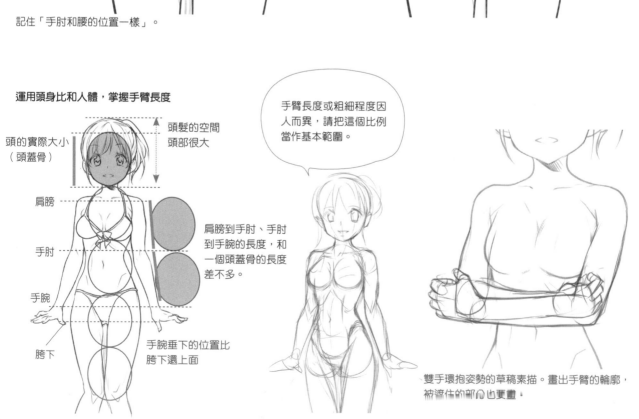

頭的實際大小（頭蓋骨）

頭髮的空間頭部很大

肩膀

手肘

手腕

胯下

肩膀到手肘、手肘到手腕的長度，和一個頭蓋骨的長度差不多。

手腕垂下的位置比胯下還上面

手臂長度或粗細程度因人而異，請把這個比例當作基本範圍。

雙手環抱姿勢的草稿素描。畫出手臂的輪廓，被遮住的部分也更重。

側面

伸展手臂,舉至肩膀的高度

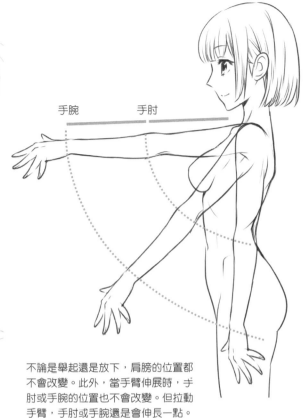

手腕　　　手肘

不論是舉起還是放下,肩膀的位置都不會改變。此外,當手臂伸展時,手肘或手腕的位置也不會改變。但拉動手臂,手肘或手腕還是會伸長一點。

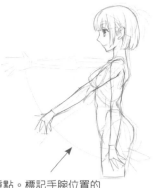

重點。標記手腕位置的輔助線。

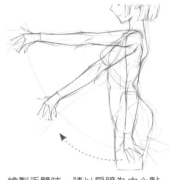

繪製手臂時,請以肩膀為中心點,並且注意手腕的位置。先畫手臂正常垂下的樣子,並且確認手肘和手腕的位置。

觀察手臂抱著柱狀物的動作

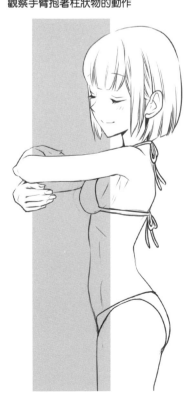

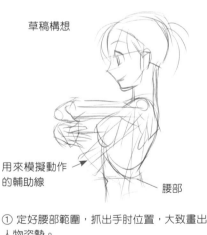

草稿構想

用來模擬動作的輔助線

腰部

① 定好腰部範圍,抓出手肘位置,大致畫出人物姿勢。

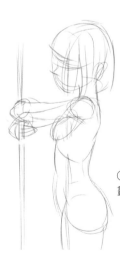

② 參考草稿構想,畫出人體骨架。

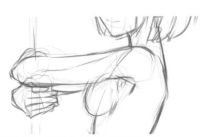

③ 底稿。另一隻手(右臂)也要畫出來。

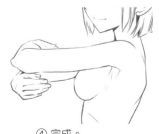

④ 完成。

89

畫出手臂可以環抱的樹，觀察抱住樹的姿勢，練習擁抱動作。

側面角度

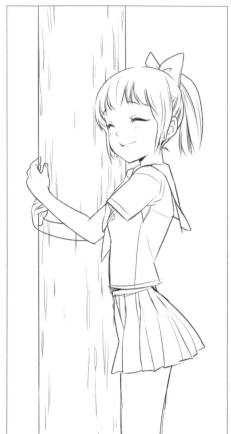

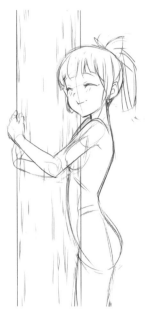

草稿素描

把樹改成男生

身體和女生重疊

男生素描。決定好身體的樣子，畫出手臂的骨架線。

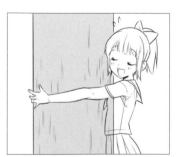

無法完全環抱的樹（人可以抱得住的尺寸）

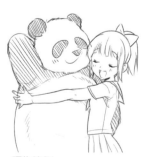

環抱範例

抱著巨大

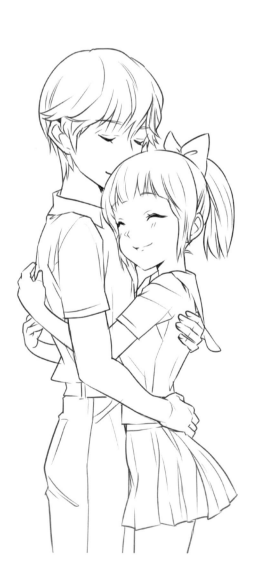

斜後面角度

女生素描

以女生為基準，接著畫男生。

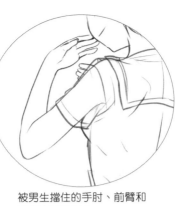

被男生擋住的手肘、前臂和手部也要畫出來。

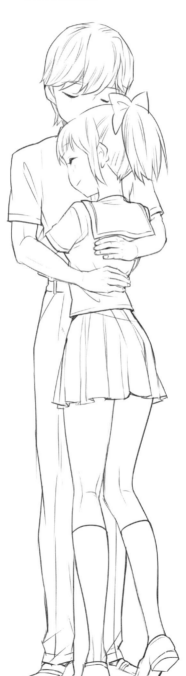

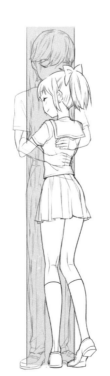

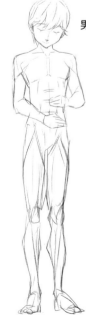

男生的畫法

手臂素描。手部姿勢的草稿也要畫出來。

91

正面（從樹木後面探頭擁抱）

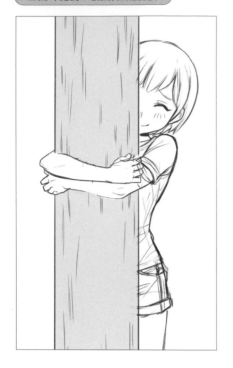

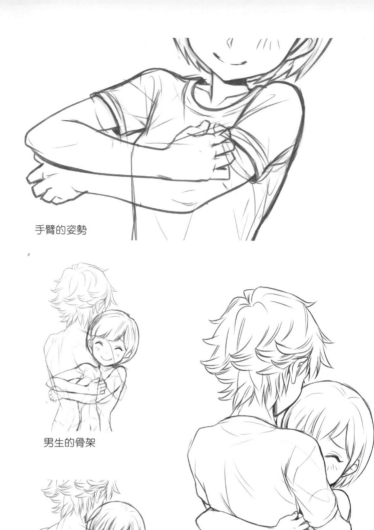

手臂的姿勢

男生的骨架

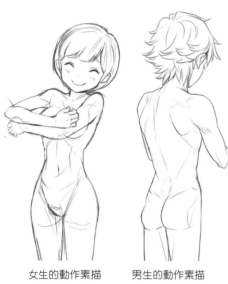

女生的動作素描　　男生的動作素描　　透視圖

從背後視角繪製同一個動作

右臂幾乎都被身體或
左臂遮住了。

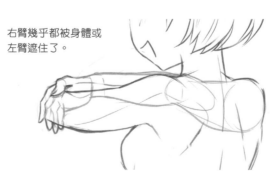

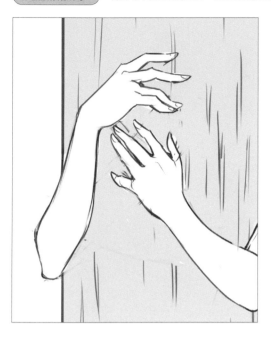

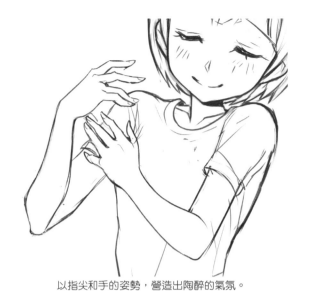

以指尖和手的姿勢，營造出陶醉的氣氛。

透視圖

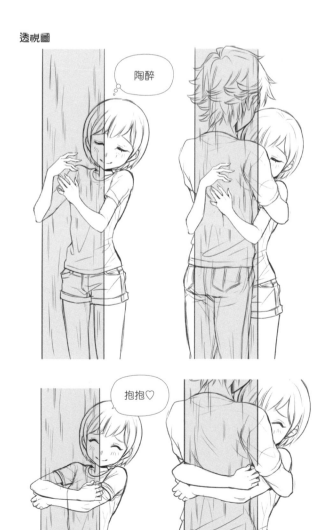

陶醉

抱抱♡

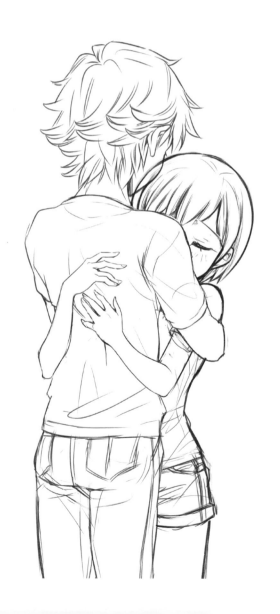

各種不同的擁抱場景

環抱著整個人

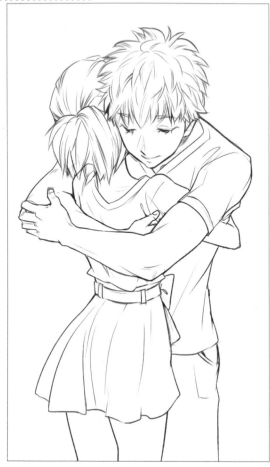

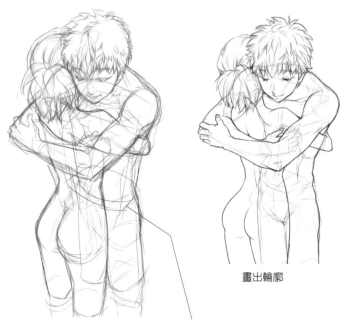

草稿素描。這是俯瞰視角的構圖，運用橢圓形輔助線表現身體的厚度，要畫出立體感。

標記腰部的位置。畫出腰帶或褲子區域的骨架。

畫出輪廓

男生的素描

加上背部線條，模擬身體上方的樣子。

脖子。俯瞰視角的脖子比較短。

肩關節的大概位置

手部動作草稿

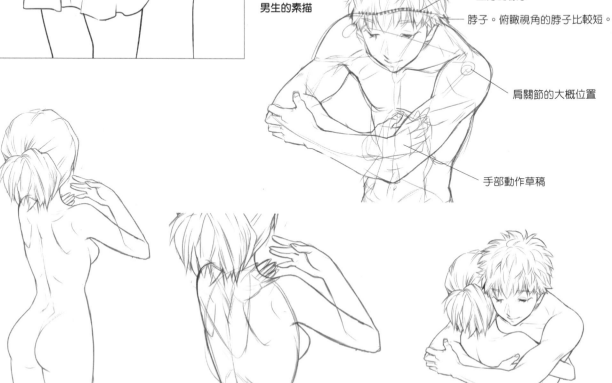

女生上半身的素描。就算是看不到的左臂或手部動作也要畫出來。

單元練習：抱著抱枕或玩偶

草稿構想。畫出人物姿勢、手臂或腳部動作。

擁抱動作的素描。畫出完整的玩偶。

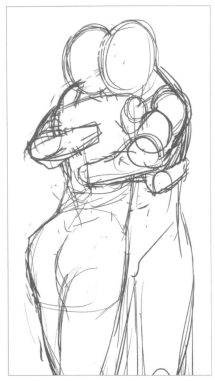

① 兼具草圖功能的人體骨架圖。畫出兩人的
基本動作和姿勢輪廓。

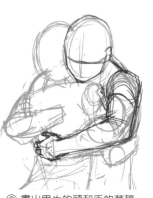

② 畫出男生的頭和手的草稿。

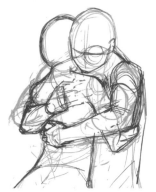

③ 決定好女生的頭、身體到手臂的姿
勢，跟男生的右手一起畫出來。先將上
半身的人體素描定下來。

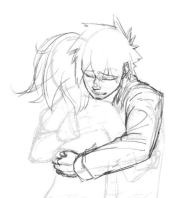

④ 繪製兩人的髮型、男生的臉部表情或服裝，進入底稿階段。

⑤ 畫出整體服裝的草稿。完成底稿。

⑥ 繪製線稿。描繪輪廓線，並且加上皺褶之類的線條。

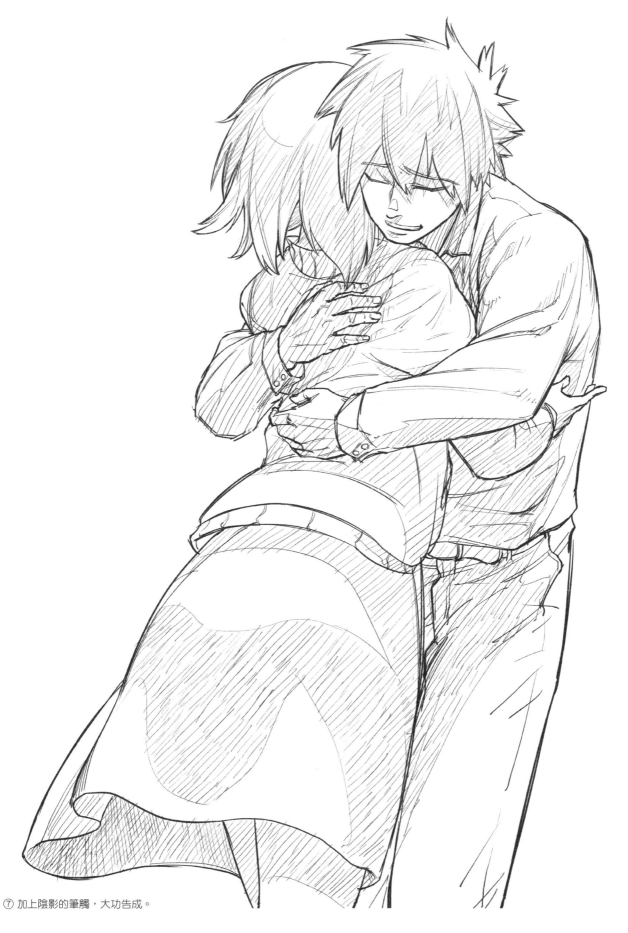

⑦ 加上陰影的筆觸，大功告成。

情緒多變的擁抱

草稿構想

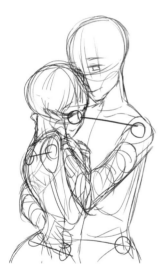

進行肢體素描。拉開男女的距離，調整畫面給人的印象。以〇-〇標記男女的肩關節和腰部的平衡，並且畫出人物素描。

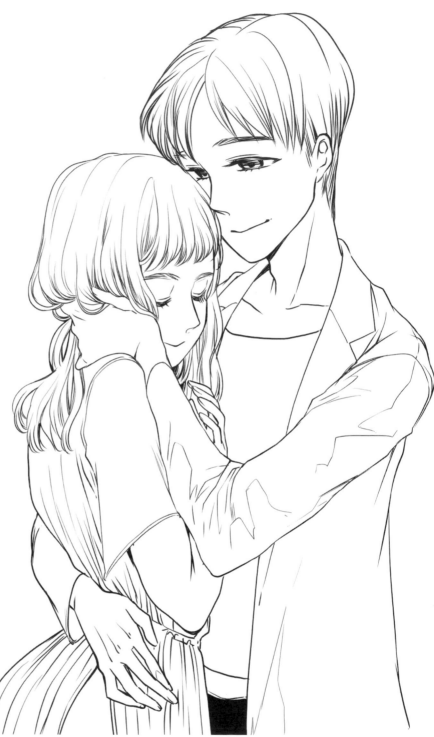

擁抱場景不一定要畫出女生抱著對方的動作。女生靠著男生的胸口，手和身體依附在男生身上，也可以營造出寧靜溫馨的情緒。

柔軟的髮絲表現出柔和感性的氛圍。

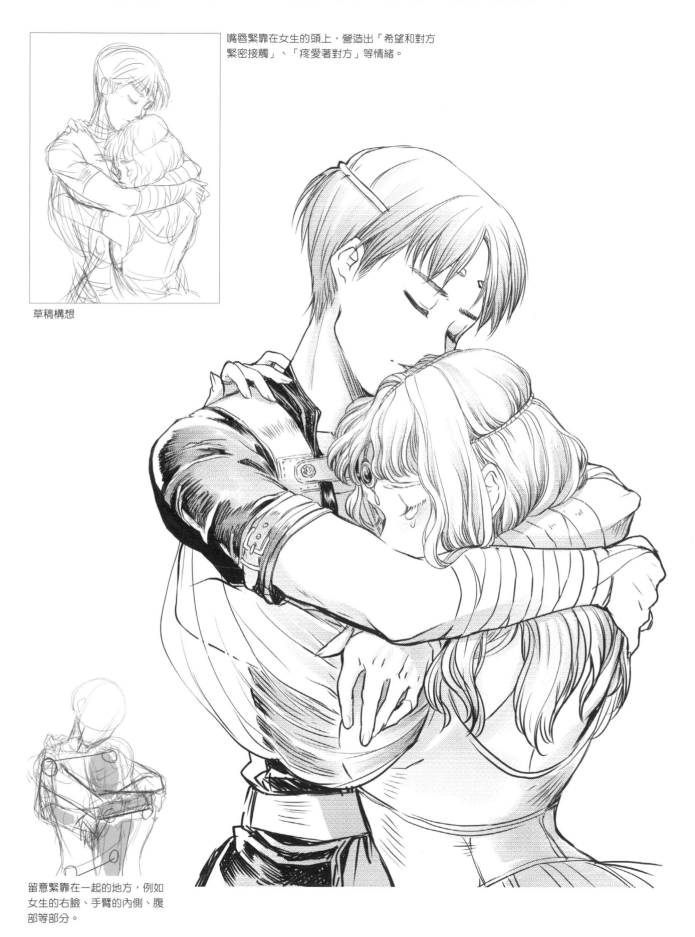

嘴唇緊靠在女生的頭上，營造出「希望和對方緊密接觸」、「疼愛著對方」等情緒。

草稿構想

留意緊靠在一起的地方，例如女生的右臉、手臂的內側、腹部等部分。

正式繪製以前，先打好草稿構想圖是很常見的手法。畫出大概的樣子，確定構想，接著再進入動作素描階段。

男生主動抱住對方

草稿構想

① 畫出女生的肢體動作素描。

② 男生和女生疊在一起。

③ 女生的底稿。脖子被男生的手遮住了，但還是要畫出來。

④ 男生的底稿。身體正面或領帶被女生擋住了，但一樣要畫出來（左圖用較容易理解的肢體素描來標示女生的動作）。

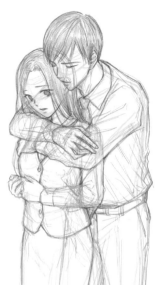

⑤ 刻畫輪廓線或細節，完成草稿（透視表現法）。

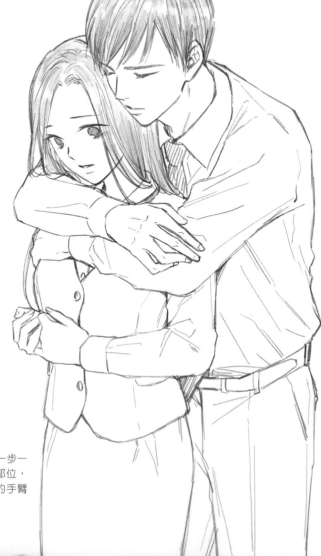

⑥ 完成。只要一步一步地描繪各個部位，就能畫出協調的手臂動作。

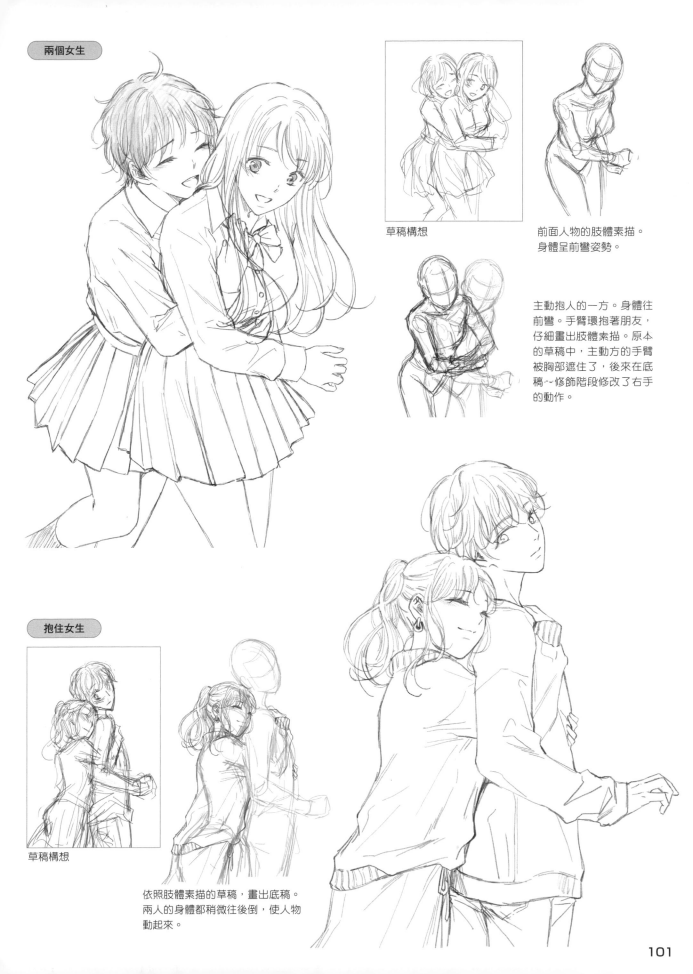

両個女生

草稿構想

前面人物的肢體素描。
身體呈前彎姿勢。

主動抱人的一方。身體往
前彎。手臂環抱著朋友，
仔細畫出肢體素描。原本
的草稿中，主動方的手臂
被胸部遮住了，後來在底
稿~修飾階段修改了右手
的動作。

抱住女生

草稿構想

依照肢體素描的草稿，畫出底稿。
兩人的身體都稍微往後倒，使人物
動起來。

抱著舉高高

這個動作和擁抱有點不一樣，屬於作畫難易度偏高的變化版。

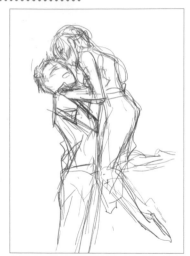

① 先畫出草稿構想。

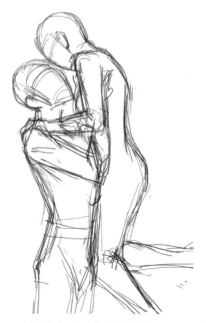

② 畫出兩個人物的肢體動作。

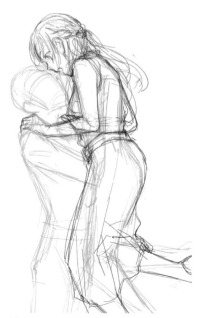

③ 繪製草稿。依照女生臉部、身體、頭髮的順序作畫。

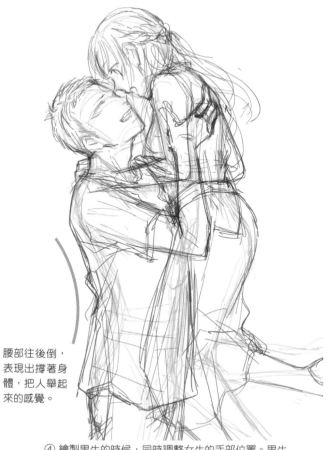

腰部往後倒，表現出撐著身體，把人舉起來的感覺。

④ 繪製男生的時候，同時調整女生的手部位置。男生用手和手肘支撐著女生，垂直的前臂可以表現出撐著女生的感覺。

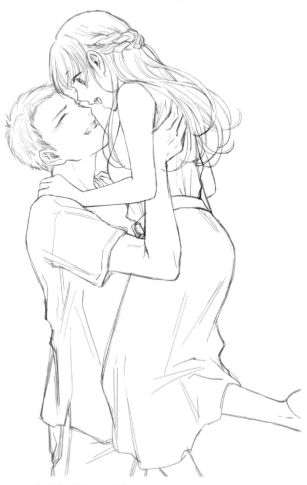

⑤ 清理草稿。描出線稿。

⑥ 加上灰色陰影。在頭髮或陰影處上色，
作畫完成。

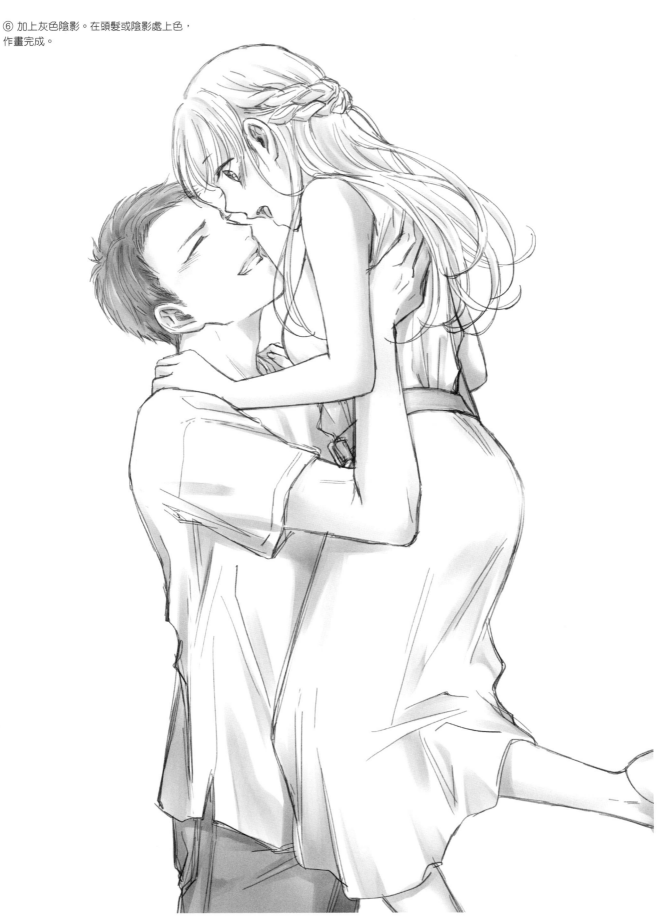

坐在對方身上或背人

突然不小心坐在對方身上了

近距離親密接觸的畫法。搭配四肢匍匐、騎乘姿勢的畫面。先來練習畫壓在上面的人吧。

推倒姿勢

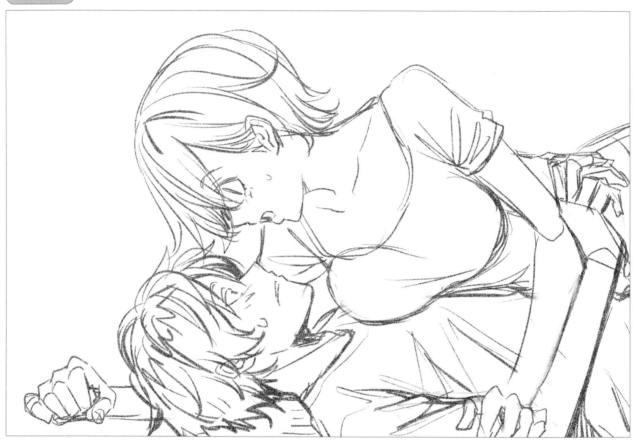

整體構圖

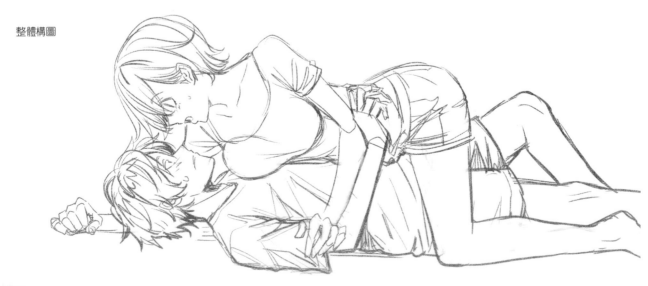

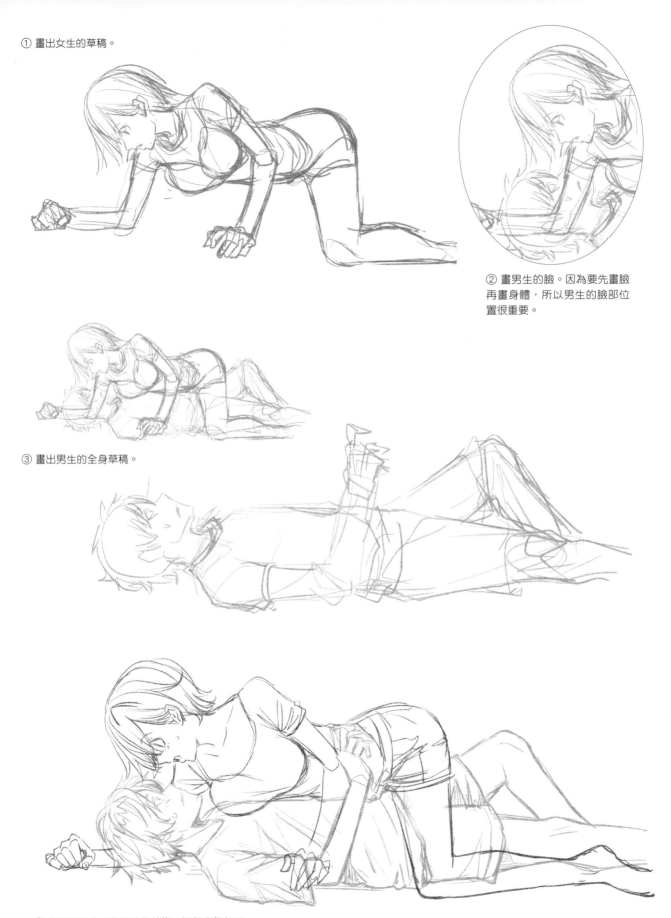

① 畫出女生的草稿。

② 畫男生的臉。因為要先畫臉再畫身體，所以男生的臉部位置很重要。

③ 畫出男生的全身草稿。

④ 先整理上方人物的草稿線條，進行修飾加工。

雙手放地上

① 畫出女生的肢體動作草稿。

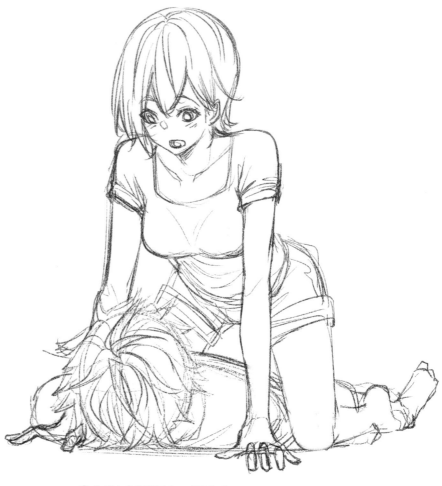

② 畫男生的草稿。

③ 先畫女生再畫男生,底稿完成。

在頭部加上十字輔助線,抓出頭的中心點,再畫身體或頭髮。

髮旋。想像頭髮會從這裡往四面八方生長。

先抓出頭髮的生長範圍,接著再畫頭髮。

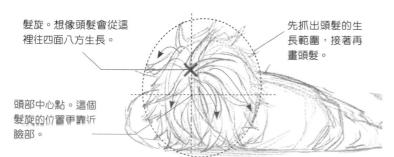

頭部中心點。這個髮旋的位置更靠近臉部。

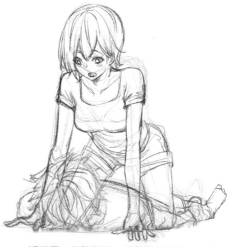

透視圖。修飾草稿,留意男生的頭、女生四肢的位置關係,包含被擋住的部分。

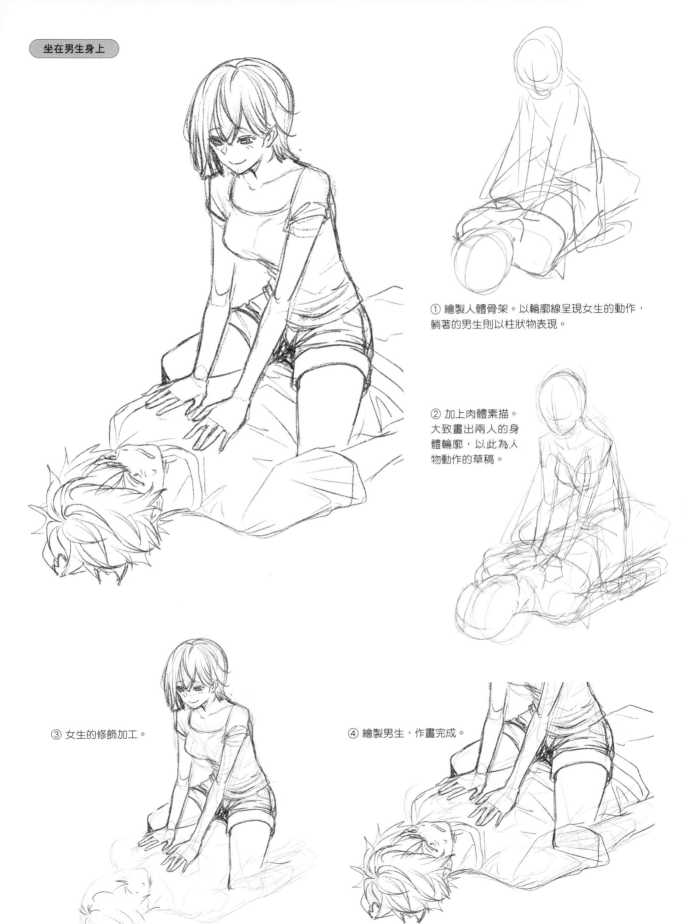

坐在男生身上

① 繪製人體骨架。以輪廓線呈現女生的動作，躺著的男生則以柱狀物表現。

② 加上肉體素描。大致畫出兩人的身體輪廓，以此為人物動作的草稿。

③ 女生的修飾加工。

④ 繪製男生，作畫完成。

背人場景、背人姿勢

一起練習畫背人和被背的人吧。

背人

背人的方式有很多種，這裡以手放在大腿下方的方式為範例。有另外一種背人的方式，是托住對方的臀部，撐著臀部背人。請根據兩個人物的體格大小，畫出不同的背人方式。

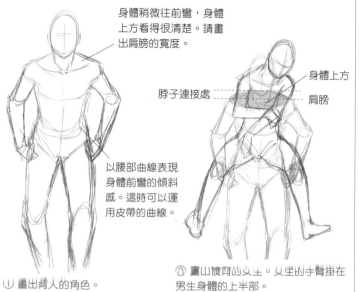

正面

身體稍微往前彎，身體上方看得很清楚。請畫出肩膀的寬度。

脖子連接處

身體上方

肩膀

以腰部曲線表現身體前彎的傾斜感。這時可以運用皮帶的曲線。

① 畫出背人的角色。

② 畫出被背的女生，女生的手臂掛在男生身體的上半部。

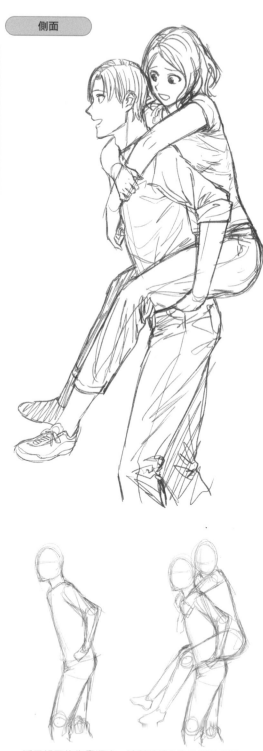

側面

採用相同的作畫順序。繪製肢體動作的草稿素描。

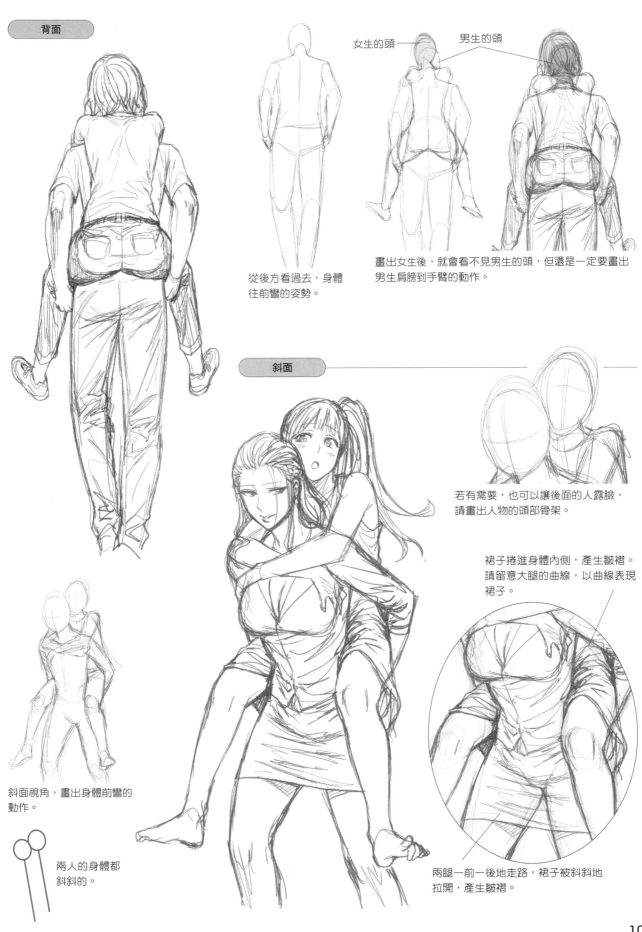

女生的頭

男生的頭

從後方看過去,身體
往前彎的姿勢。

畫出女生後,就會看不見男生的頭,但還是一定要畫出
男生肩膀到手臂的動作。

斜面

若有需要,也可以讓後面的人露臉,
請畫出人物的頭部骨架。

裙子捲進身體內側,產生皺褶。
請留意大腿的曲線,以曲線表現
裙子。

斜面視角,畫出身體前彎的
動作。

兩人的身體都
斜斜的。

兩腿一前一後地走路,裙子被斜斜地
拉開,產生皺褶。

用肩膀將人扛起來的動作，先畫出坐在上面的角色。可以運用「幾顆頭的長度」來捕捉被背著的角色頭部到胯下的距離。

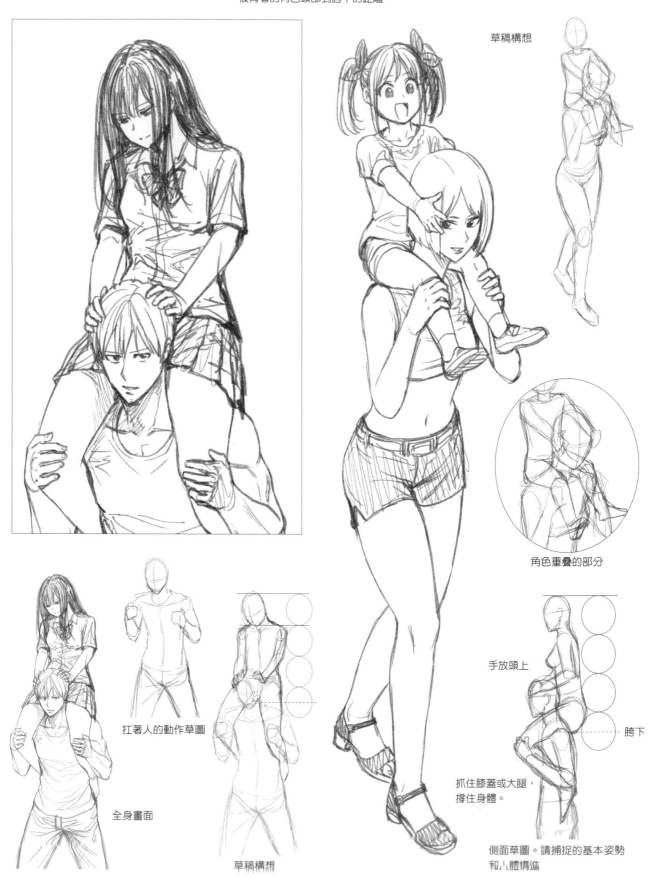

草稿構想

角色重疊的部分

扛著人的動作草圖

全身畫面

草稿構想

手放頭上

胯下

抓住膝蓋或大腿，撐住身體。

側面草圖。請捕捉的基本姿勢和人體構造

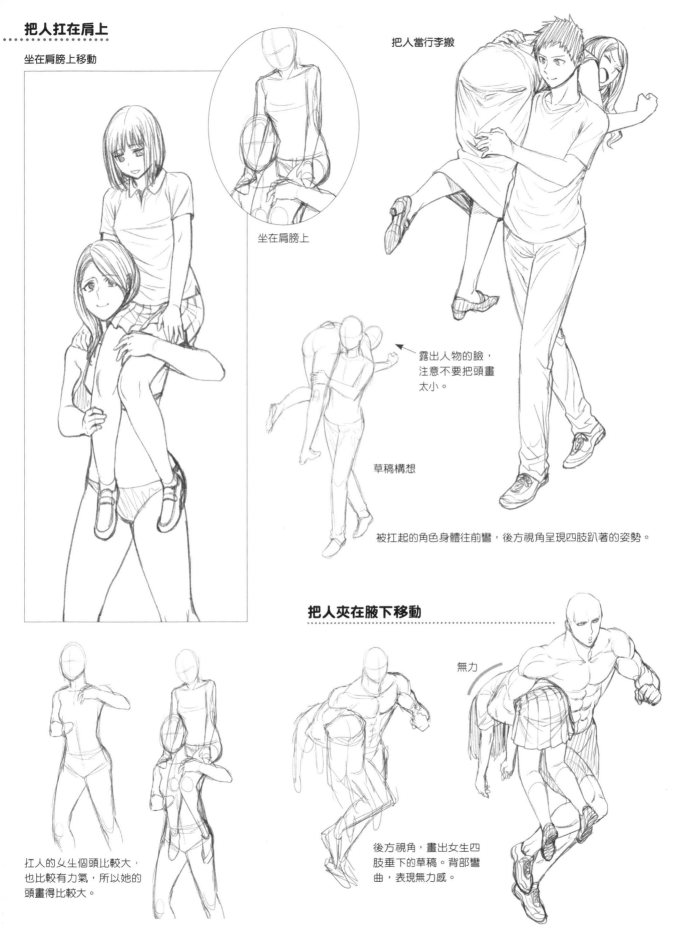

把人扛在肩上

坐在肩膀上移動

坐在肩膀上

把人當行李搬

露出人物的臉，
注意不要把頭畫
太小。

草稿構想

被扛起的角色身體往前彎，後方視角呈現四肢趴著的姿勢。

扛人的女生個頭比較大，
也比較有力氣，所以她的
頭畫得比較大。

把人夾在腋下移動

無力

後方視角，畫出女生四
肢垂下的草稿。背部彎
曲，表現無力感。

公主抱

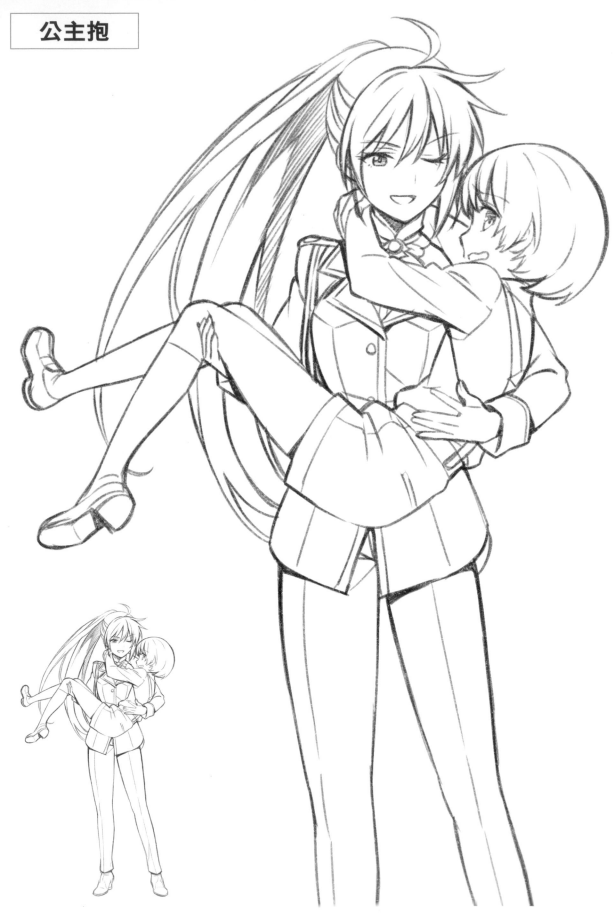

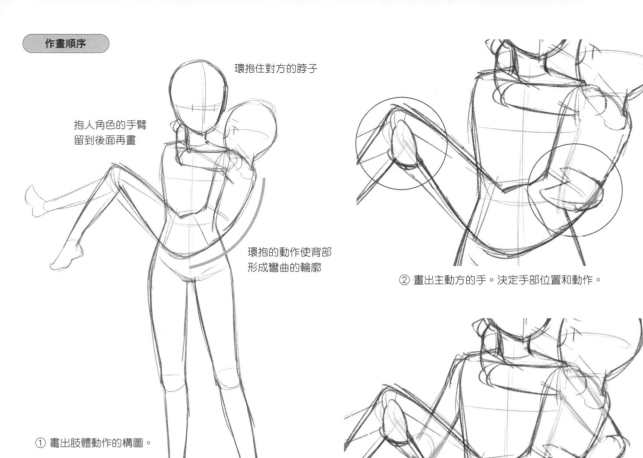

環抱住對方的脖子

抱人角色的手臂
留到後面再畫

環抱的動作使背部
形成彎曲的輪廓

① 畫出肢體動作的構圖。

② 畫出主動方的手。決定手部位置和動作。

③ 畫出手臂，以及手腕連接到肩膀的骨架。

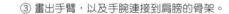

④ 設計人物的髮型或服裝。
這個草稿可用來作為線稿的
骨架底稿。

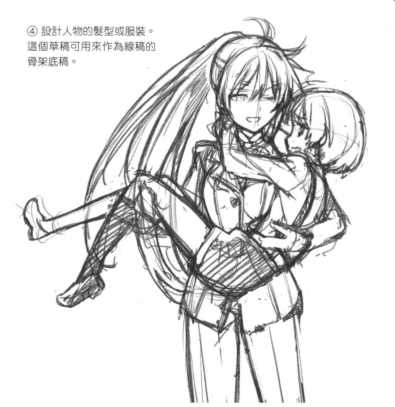

參考範例：不環抱對方的脖子

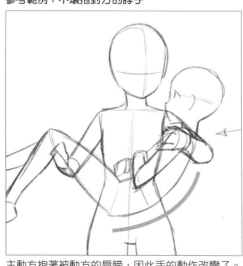

主動方抱著被動方的肩膀，因此手的動作改變了。

單元練習：重量的表現技法

描繪抱人的動作時，表現抱人角色的「重量感」，提升人物的魅力。

看起來還差一點

堂堂正正地抱起

抱人的角色筆直站著，臉也直直地看向前方。這個姿勢沒有呈現出人物的重量感，所以看起來就像抱著一個很輕的人。

看起來很無力

雙腳打開並挺起身子，下巴往內收，穩穩地抱住沈重的身體。仰視構圖更能夠展現人物正氣凜然的帥氣感。

站不穩

抬下巴，膝蓋往外彎，身體往前彎，呈現無法負荷重量的無力感。

將輪廓想像成三角形的樣子，展現安穩的感覺。

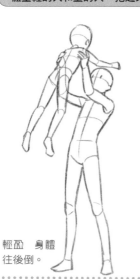

收緊脖子並聳肩，人物看起來很努力的樣子。

體重輕的人和重的人，抱起來有什麼不同？

身體往前倒的姿勢，表現出「沈重」、「好像很重」之類的重量感。如果採用相反的姿勢，感覺就會比較「輕盈」。

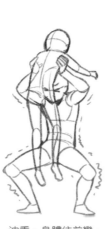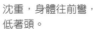

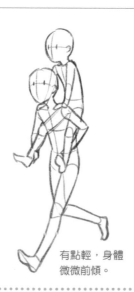

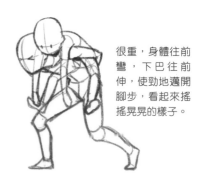

很重，身體往前彎，下巴往前伸，使勁地邁開腳步，看起來搖搖晃晃的樣子。

輕盈，身體往後倒。

沈重，身體往前彎，低著頭。

有點輕，身體微微前傾。

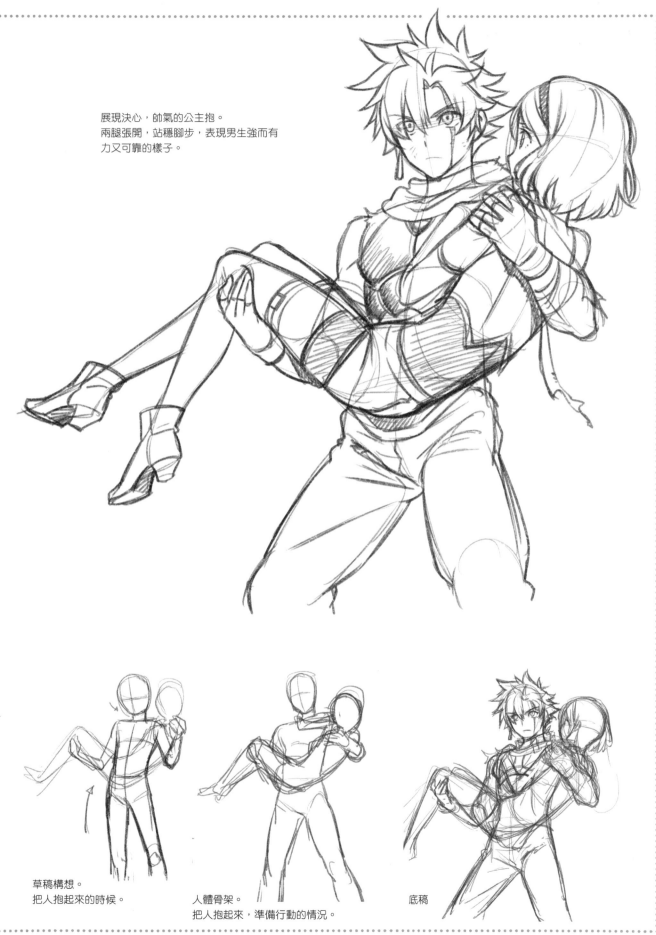

展現決心，帥氣的公主抱。
兩腿張開，站穩腳步，表現男生強而有
力又可靠的樣子。

草稿構想。
把人抱起來的時候。

人體骨架。
把人抱起來，準備行動的情況。

底稿

接吻畫面

接吻的作畫技巧

鼻子在臉部正中央,嘴唇交疊時,頭會往旁邊歪。接下來,讓我們一起練習畫側臉吧。

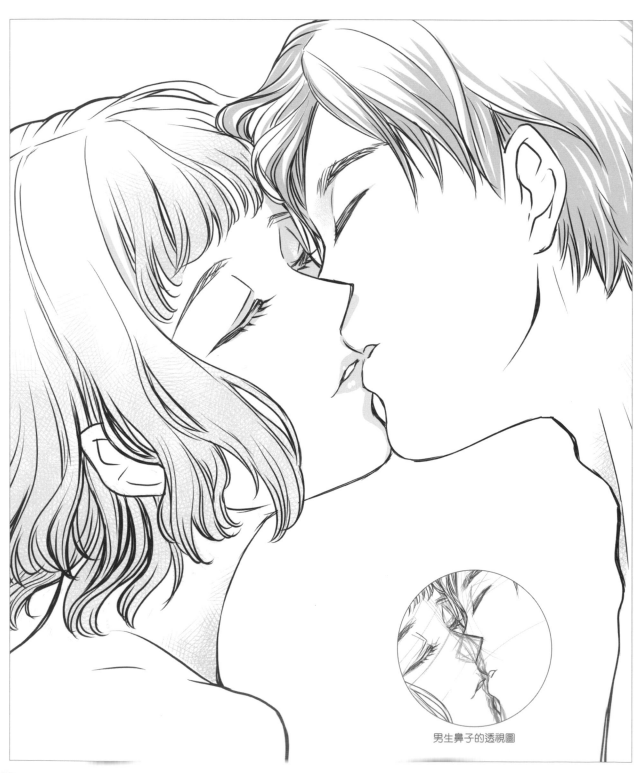

男生鼻子的透視圖

接吻的原理與歪頭的畫法

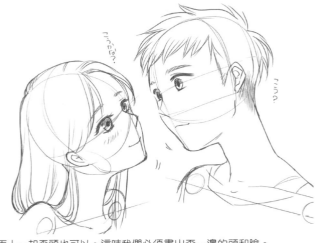

接吻時，如果不歪頭會撞到鼻子，所以其中一人需要歪著頭，兩人一起歪頭也可以。這時我們必須畫出歪一邊的頭和臉。

分開觀察左頁的臉

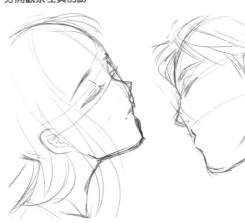

女生往畫面前方歪頭

男生則往反方向傾斜

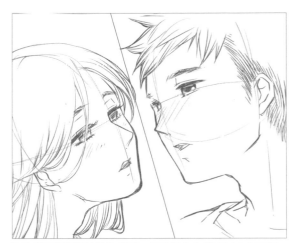

接吻前互相凝視彼此的分鏡。男生和女生往不同方向歪頭，避免撞到鼻子。

一人正側面，另一人歪頭

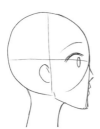
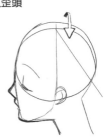

往前方歪頭，會看到頭頂。

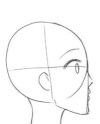
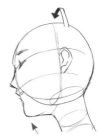

往後方歪頭，會看到下巴。

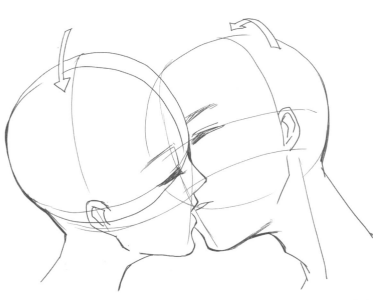

左邊的角色往裡面歪頭

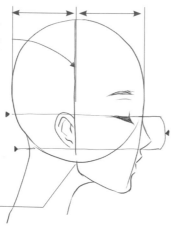

頭部側面的中心線。位於側臉中央的線條，延伸到下巴的連接處。

抓出眼睛和鼻子的範圍，就能掌握耳朵的位置和尺寸。

下巴的連接處

捕捉眼睛位置的輔助線

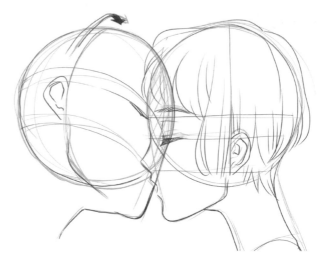

一人歪頭、一人維持側臉，頭部在接吻時的交疊狀況。

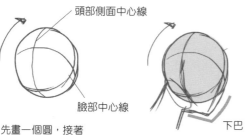

頭部側面中心線

臉部中心線

先畫一個圓，接著畫出弧形的十字輔助線。

下巴

加上下巴和脖子

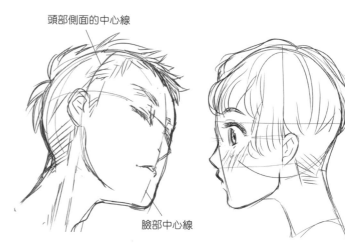

頭部側面的中心線

臉部中心線

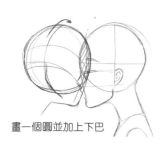

畫一個圓並加上下巴

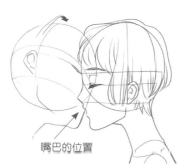

嘴巴的位置

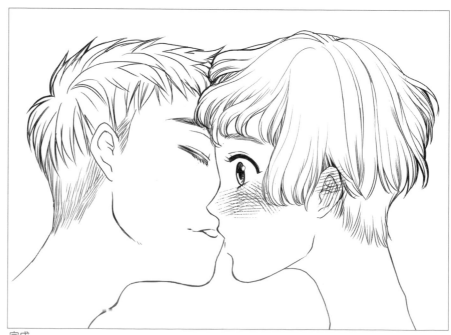

完成

① 畫兩個圓形。畫出兩人臉部關係的骨架。

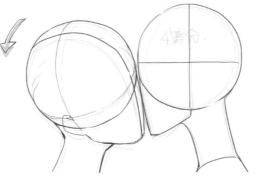

② 在圓形下方畫出下巴,並加上傾斜的輔助線。　另外一人則維持側臉

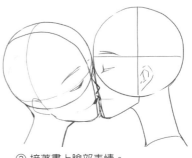

③ 接著畫上臉部表情。

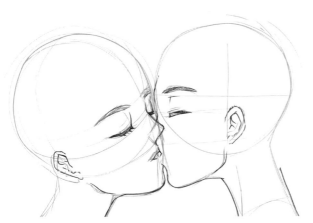

畫出鼻子的素描,被遮住的鼻子也要畫出來。

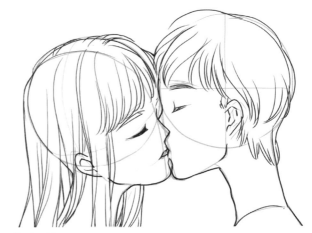

④ 畫頭髮。

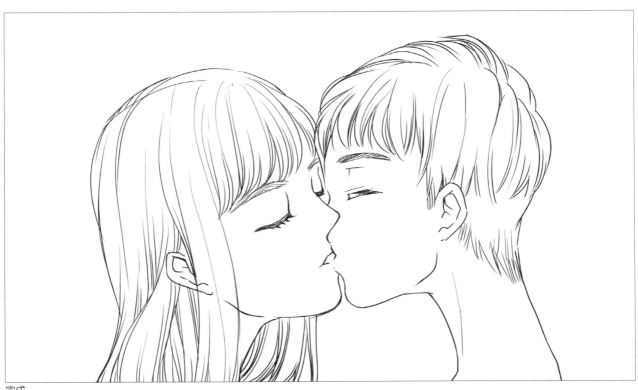

完成

兩人都歪著頭接吻

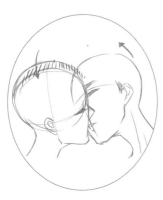

草稿構想。頭部上方往兩邊傾斜。

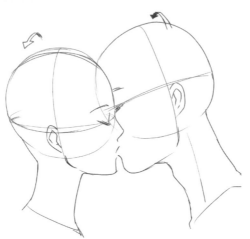

側臉，微微歪頭。

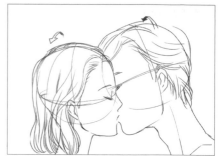

嘴唇特寫。以女生上唇和男生下唇的起伏線來表現。

大幅度的歪頭

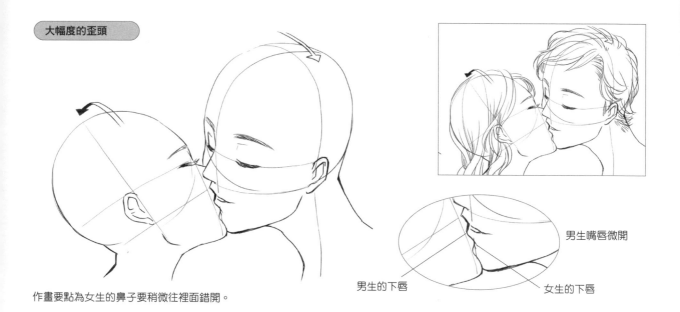

作畫要點為女生的鼻子要稍微往裡面錯開。

男生嘴唇微開

男生的下唇

女生的下唇

應用練習 兩人身體的位置差異，會產生各式各樣的頭部角度。

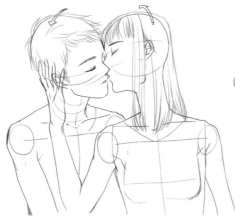

男生在前面，女生則往裡面歪頭。

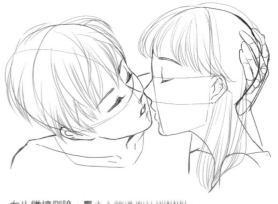

女生維持側臉，男生大幅度地往前歪頭。

配合其中一方的傾斜角度

女生歪著頭的素描
（P119 的接吻素描）

重新畫一個男生，繪製草稿構想

完成

裁切分鏡

配合男生的角度作畫

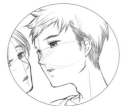

男生往裡面歪頭

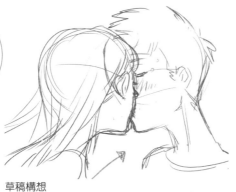

草稿構想

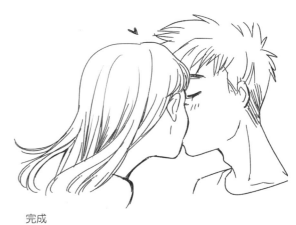

完成

接吻畫面的表現方式

看不到嘴唇的接吻畫法

表現兩人的神情，不強調嘴唇的接吻

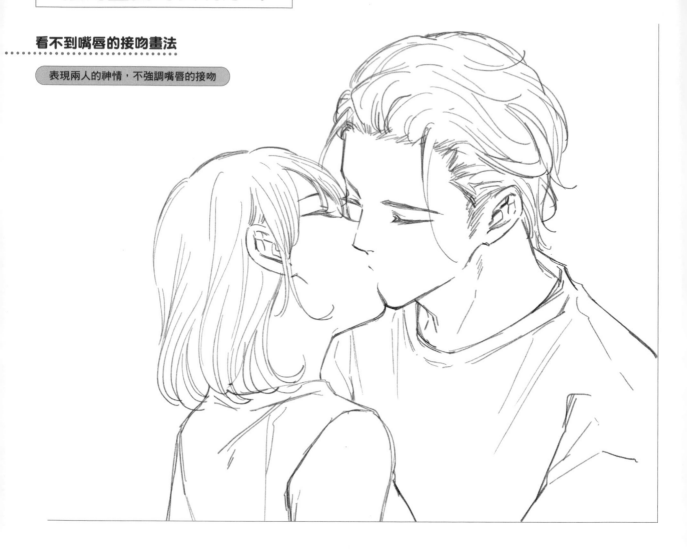

① 草稿構想。畫出肢體動作。

掌握兩人臉部重疊的方式

用來畫髮型的骨架輔助線。先抓出位於太陽穴的髮際線大致位置。

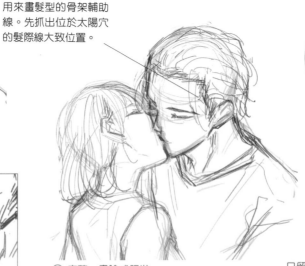

② 底稿。畫臉或服裝。

先畫出女生的嘴唇，留到修飾階段再擦掉。

只留下男生上唇的部分

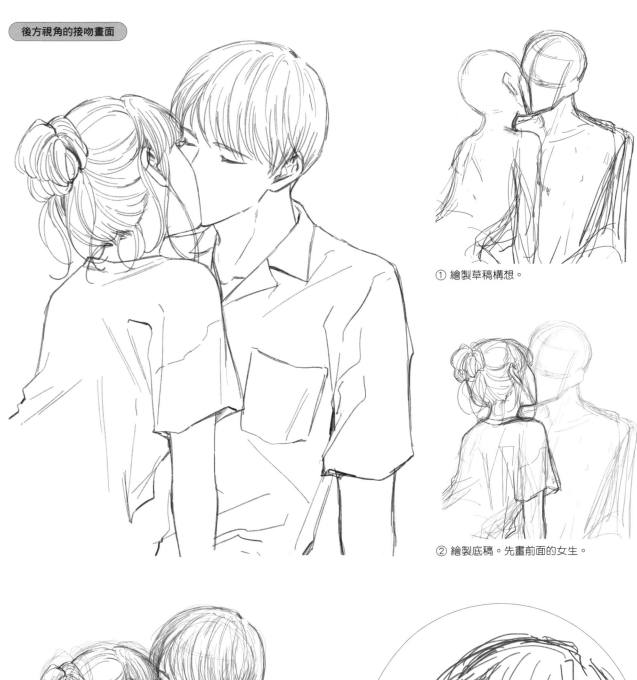

① 繪製草稿構想。

② 繪製底稿。先畫前面的女生。

③ 畫男生，完成底稿。

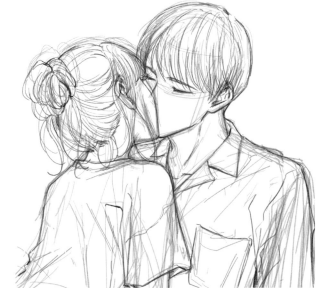

被遮住的鼻梁和下巴也要畫出來，一邊確認臉部整體的平衡，一邊畫眼睛或眉毛。

123

接吻之前的畫面。烘托出接吻的氛圍，讓讀者可以想像之後的發展，這個畫面和接吻畫面一樣不好畫。接下來，一起來看看頭部的素描範例吧。

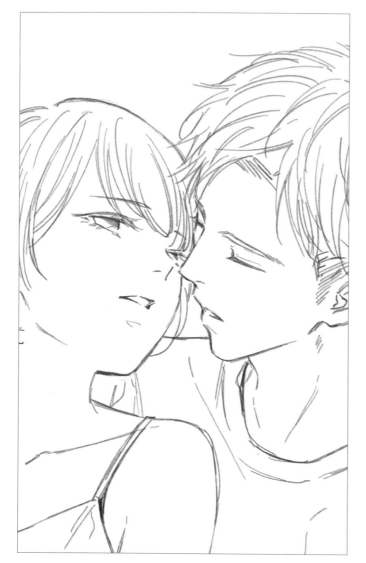

打草稿，臉靠得很近，要把鼻頭畫出來。

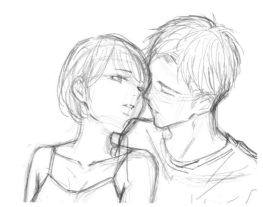

底稿。從前面的女生開始作畫。男生身體和臉的平衡也很重要，男生的肩膀輪廓線也要畫出來，就算線條經過女生的臉也沒關係。

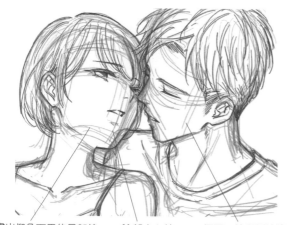

畫出仰角下巴的骨架線　　臉部中心線　　標記正臉和側臉邊界的輔助線

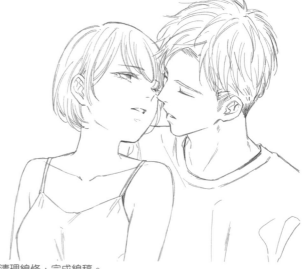

清理線條，完成線稿。

　同一種構圖，男女互換。男女的下巴形狀或鼻梁各不相同。

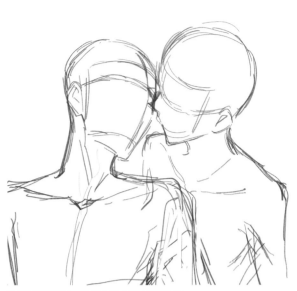

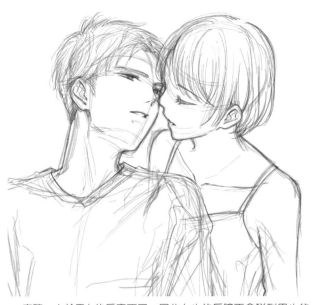

繪製草稿構想。從前面的男生開始作畫。

底稿。由於男女的肩寬不同，因此女生的肩膀不會碰到男生的臉。男生身體在後面，看起來比較強壯可靠；反過來看，男生在前面則會散發出文雅柔和的感覺。

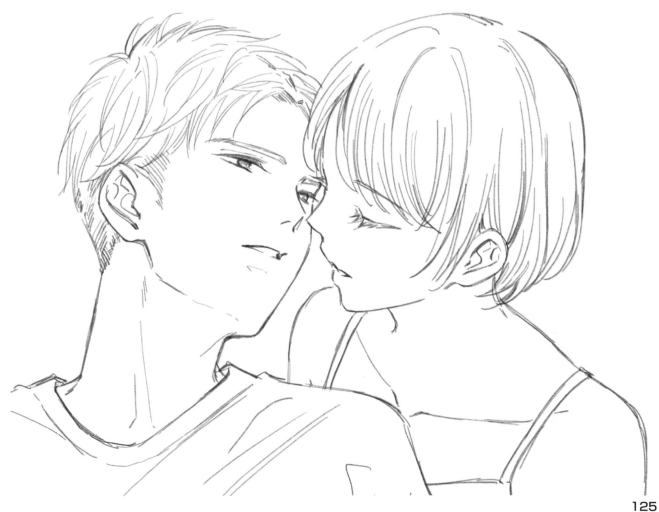

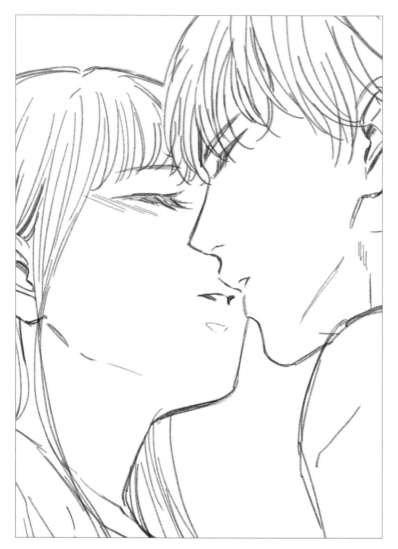

繪製草稿構想。先畫女生，再疊加男生。

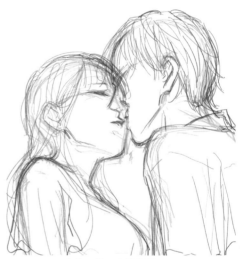

底稿。從男生開始畫。

女生仰著頭。女生除了右眼和嘴巴以外，其他五官都被男生擋住了，但為了讓露出來的部分看起來更有說服力，請畫出整體五官。

雖然男生是側臉的樣子，但由於採仰視的攝影角度，因此要露出下巴下方的線條。

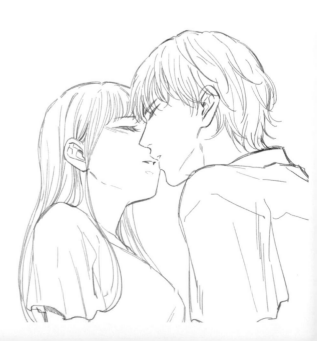

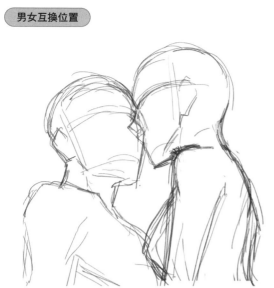

繪製草稿構想。先畫男生,再畫女生。

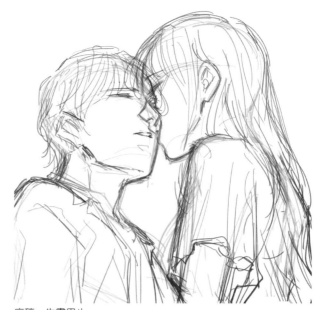

底稿。先畫男生。

男生仰著頭。畫男生的時候,
請不要理會女生的骨架線。

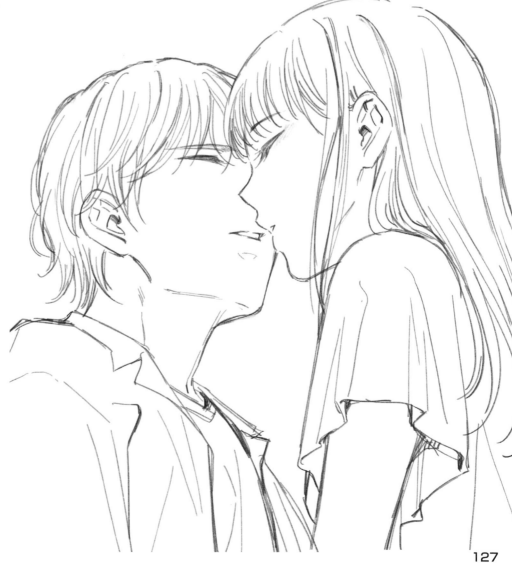

繪製女生。電腦繪圖可以運用圖
層將男女分開來作畫;如果是採
用手繪畫法,可以用藍色鉛筆畫
男生,或是下筆輕一點,這樣重
疊的部分比較擦得乾淨。

各種親吻姿勢

親額頭

側面視角

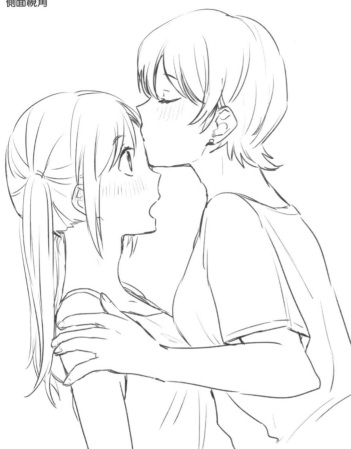

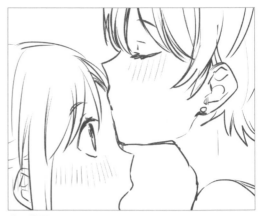

裁切畫面

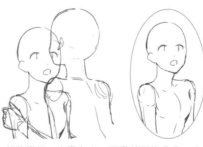

草稿構想。兩人的姿勢、肩膀、手肘以及手的動作都要畫出來。

斜後方視角

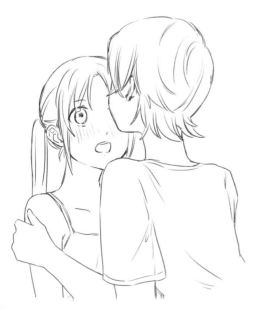

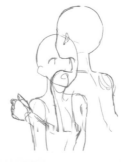

草稿構想。先畫女生，再畫前面的角色。人物的站位是「親到額頭之前的距離」，但看起來就像親到額頭一樣。

將前面的角色往左移。這個就是親到額頭的人物位置，後面女生的臉會被擋住。

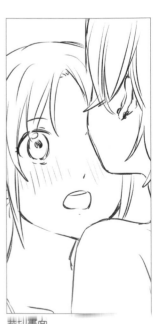

裁切畫面

女生側臉親吻的角度

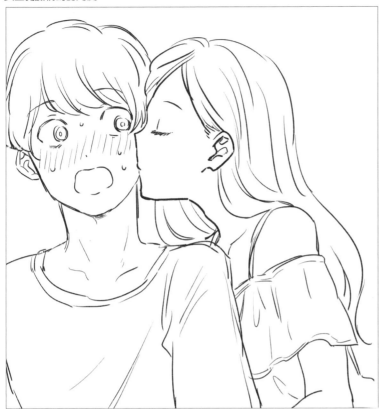

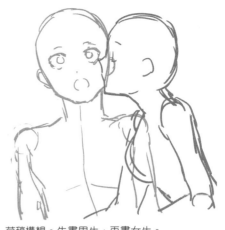

草稿構想。先畫男生,再畫女生。

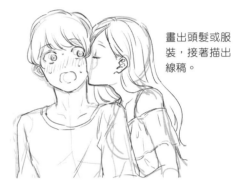

畫出頭髮或服裝,接著描出線稿。

女生從斜後方角度親吻

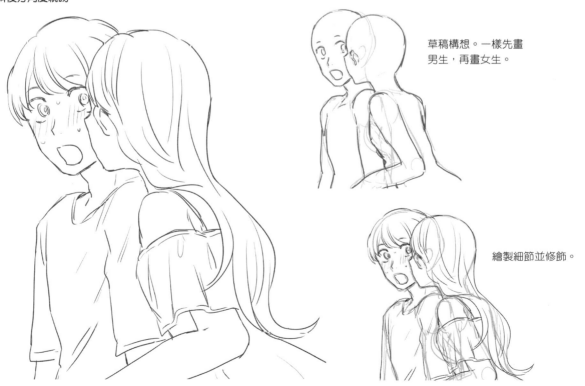

草稿構想。一樣先畫男生,再畫女生。

繪製細節並修飾。

兩人一起睡覺

靠在一起睡

以由上而下的構圖表現床鋪，以及躺在床上的兩人。
請畫出兩個人互相依偎、抱在一起的樣子。

抱著入睡 情侶場景

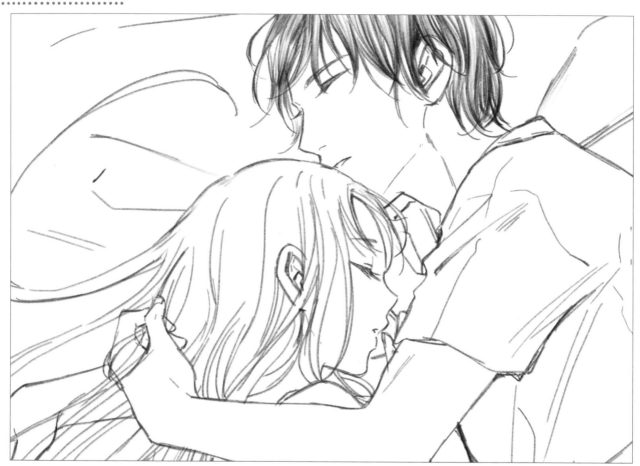

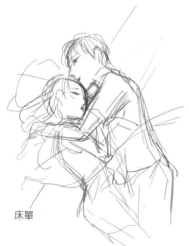

床單

① 草稿構想。作畫時構思人物姿勢或臉部角度。

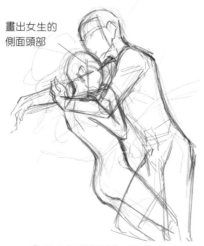

畫出女生的側面頭部

② 兩人的草稿素描。先畫女生，再畫男生。

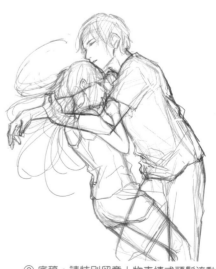

③ 底稿。請特別留意人物表情或頭髮流動的方式。

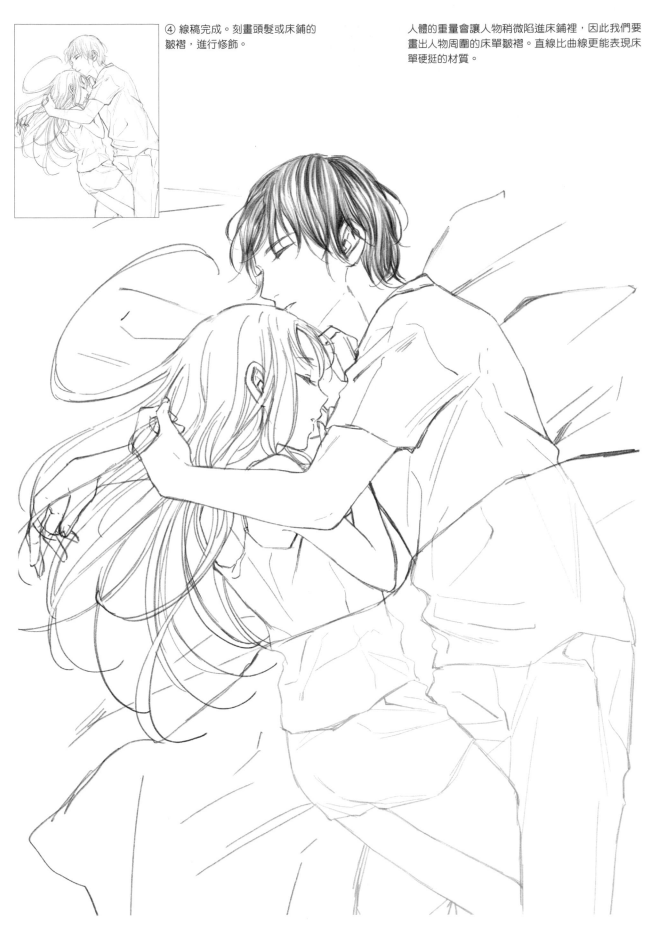

④ 線稿完成。刻畫頭髮或床鋪的
皺褶，進行修飾。

人體的重量會讓人物稍微陷進床鋪裡，因此我們要
畫出人物周圍的床單皺褶。直線比曲線更能表現床
單硬挺的材質。

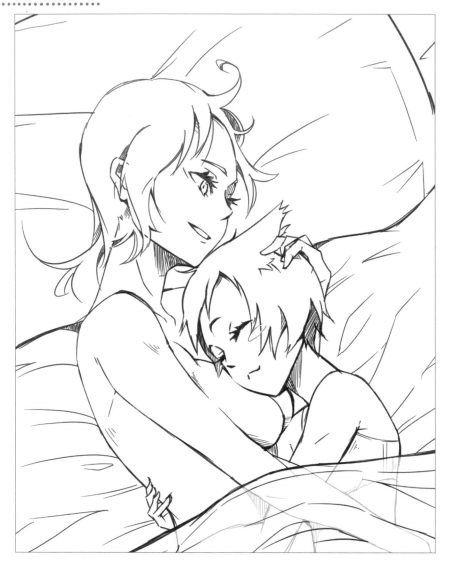

① 草稿構想。以俯瞰視角畫出房內、床鋪的樣貌。

② 畫出姐姐。

③ 畫出貓娘角色，完成兩人的姿勢。被身體遮住的手臂或是腿部也要畫出來，確認手或腳的肢體是否平衡。

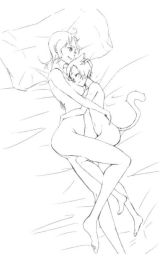

④ 繪製枕頭、床鋪皺褶的草稿。

⑤ 身體是立體的，需以曲線表現隆起的床單所形成的皺褶。

⑥ 加上陰影的筆觸。

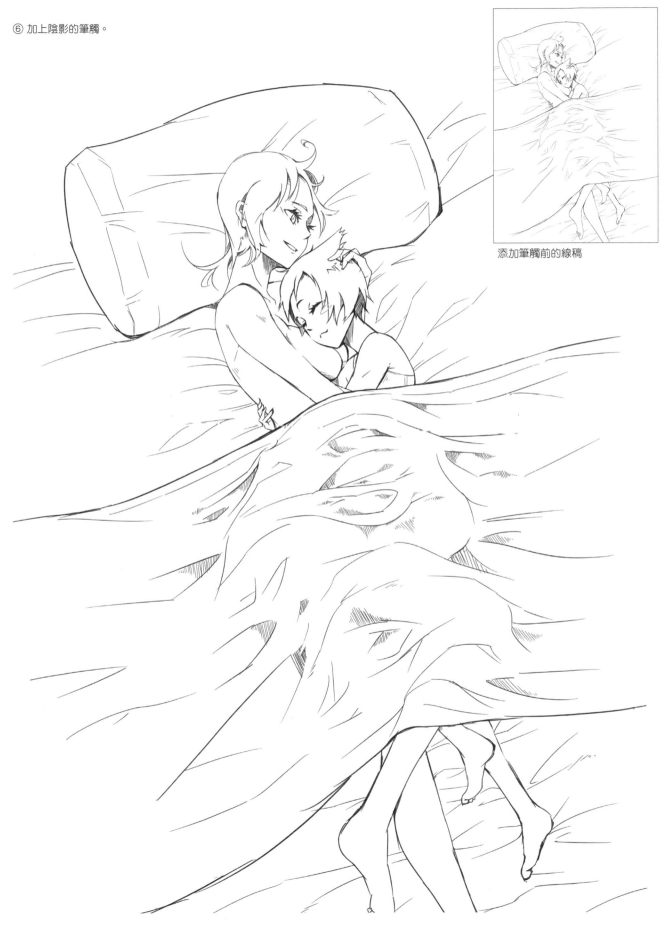

添加筆觸前的線稿

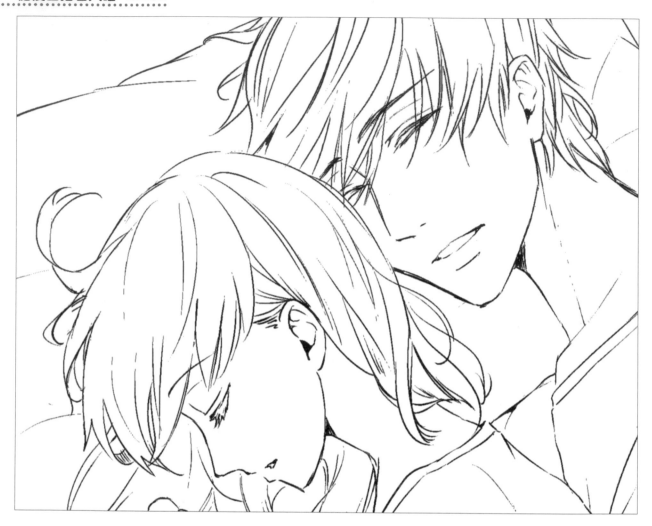

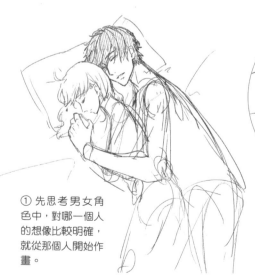

① 先思考男女角
色中,對哪一個人
的想像比較明確,
就從那個人開始作
畫。

決定臉的距離、表情或手的位置。一邊觀察整體畫面,
一邊確認身體的厚度、肢體動作的氛圍。

在草稿構想階段中,仔細地描
繪角色的臉。運用頭髮的流動
方式表現正在睡覺的感覺。

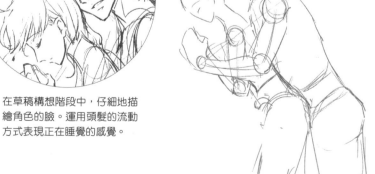

② 草稿素描。觀察肢體素描人偶的動作,
或是參考相關資料,修改身體厚度、男生
的手臂或手肘。

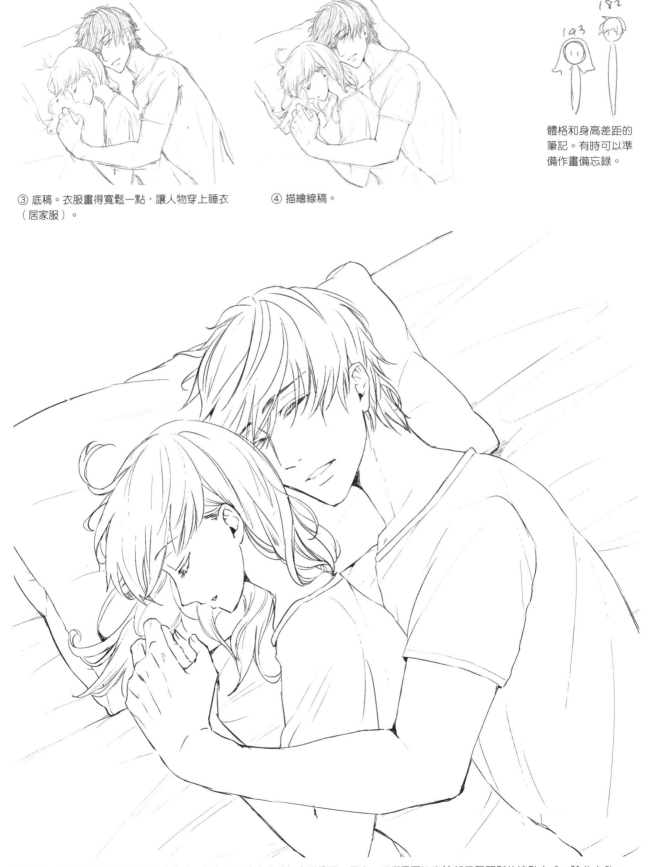

③ 底稿。衣服畫得寬鬆一點，讓人物穿上睡衣（居家服）。

④ 描繪線稿。

182
143

體格和身高差距的筆記。有時可以準備作畫備忘錄。

⑤ 完成。雖然人在睡覺時頭髮會亂亂的，但為了不讓角色看起來不像同一個人，我們需要注意臉部周圍頭髮的流動方式。除此之外，不要讓頭髮遮住表情。床單的皺褶則以不規則的角度，畫出細細的直線。

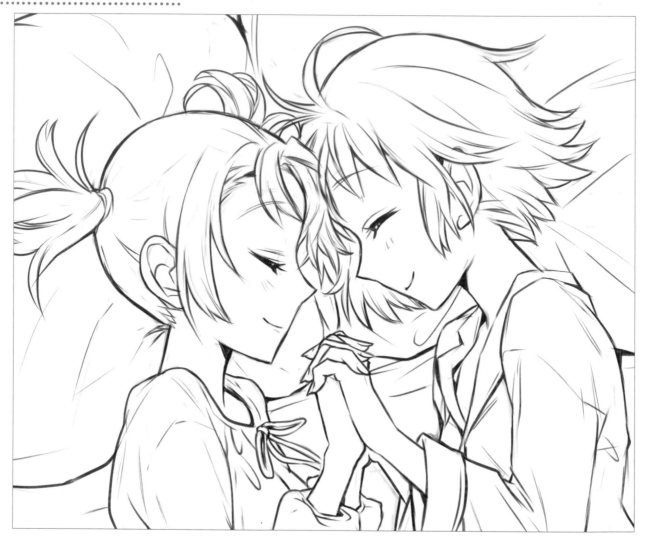

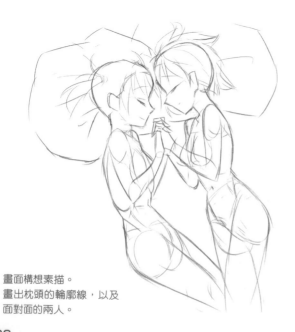

畫面構想素描。
畫出枕頭的輪廓線，以及
面對面的兩人。

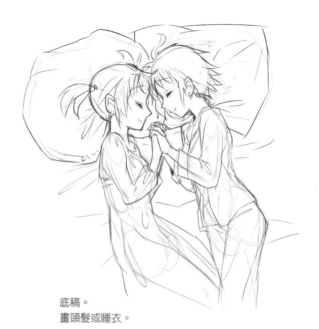

底稿。
畫頭髮或睡衣。

描繪線稿，加入灰色的陰影或皺褶，大功告成。

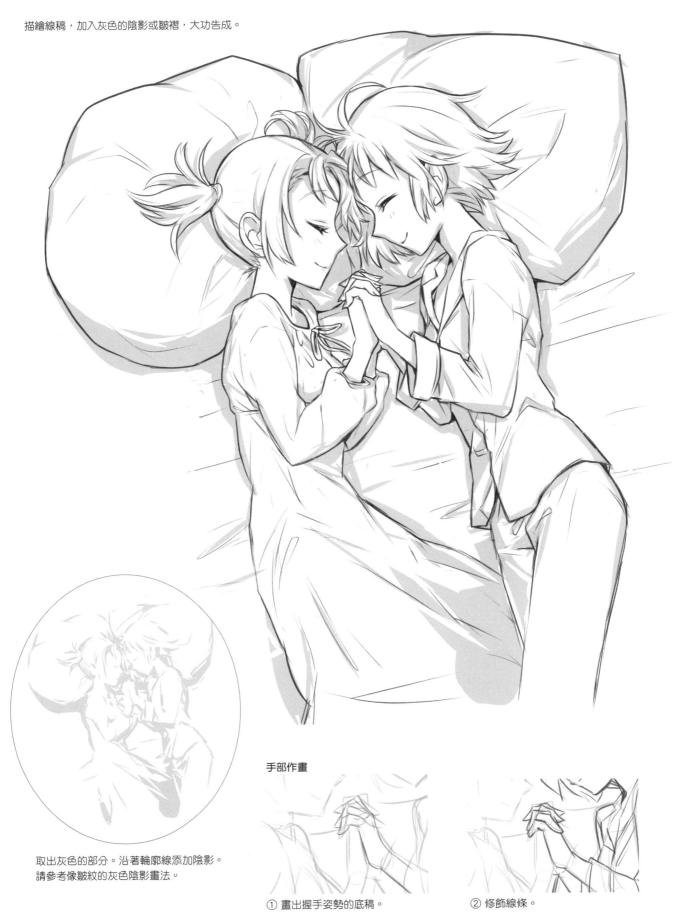

取出灰色的部分。沿著輪廓線添加陰影。
請參考像皺紋的灰色陰影畫法。

手部作畫

① 畫出握手姿勢的底稿。　　② 修飾線條。

陪伴入睡　在身旁睡覺

兩人側躺入睡　情侶場景

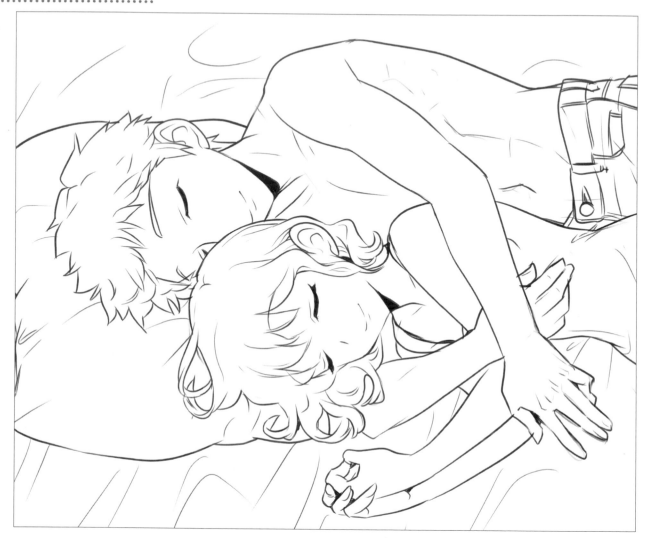

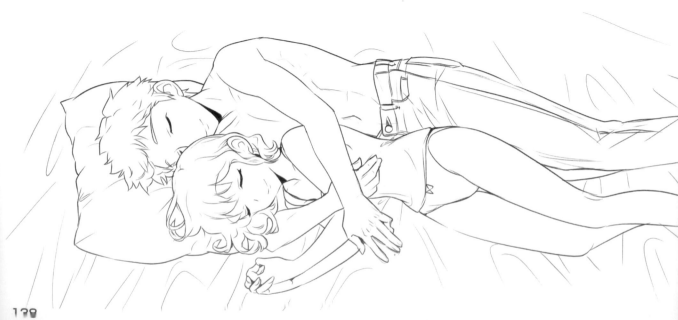

① 草稿構想（草稿案1）。畫出兩人的姿勢。先畫女生，再畫男生。

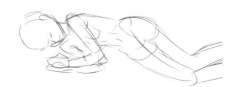

② 將草稿構想圖修成骨架草稿，描繪出女生的姿勢。

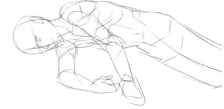

③ 男生的姿勢素描。和女生的動作分開畫，被遮住的手臂和身體也要畫清楚。

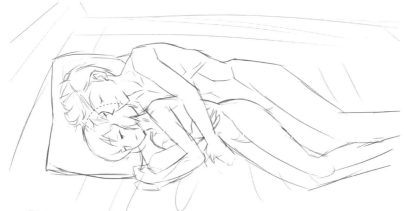

④ 由草稿構想階段衍生而成的草稿案2。畫出床鋪或枕頭，並且開始畫髮型之類的人物形象，在過程中確認協調性或畫面氛圍。這個姿勢，男生的臉幾乎完全被女生擋住了，因此更改女生的位置。

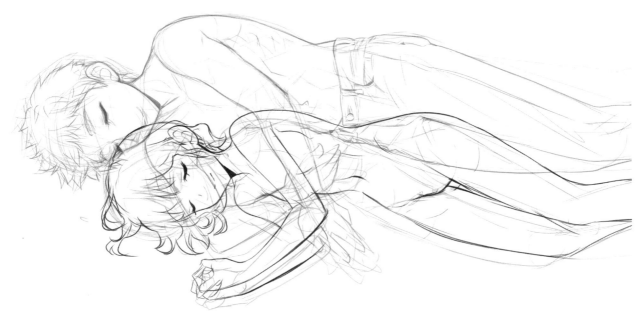

⑤ 將案2中的女生位置往下移一點，調整人物的素描。
女生草稿→男生底稿→繪製男生的褲子（底稿）→完成女生的底稿。
接下來再繪製女生的內褲，並且逐一描繪出各個部分的黑線，畫好枕頭或皺褶就完成線稿了。

側躺看著朋友的情境。

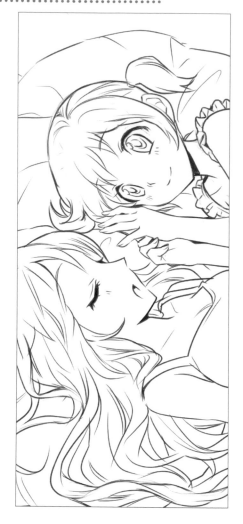

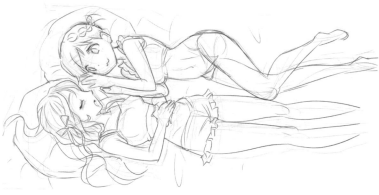

① 草稿構想。

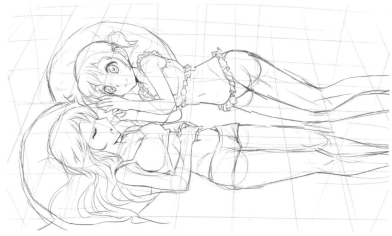

② 方格輔助線可用來掌握床的表面,接著將草稿圖畫成底稿。調整人物的髮型或腿部姿勢。

完成

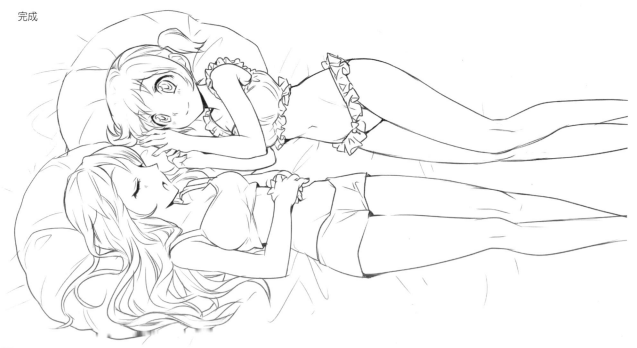

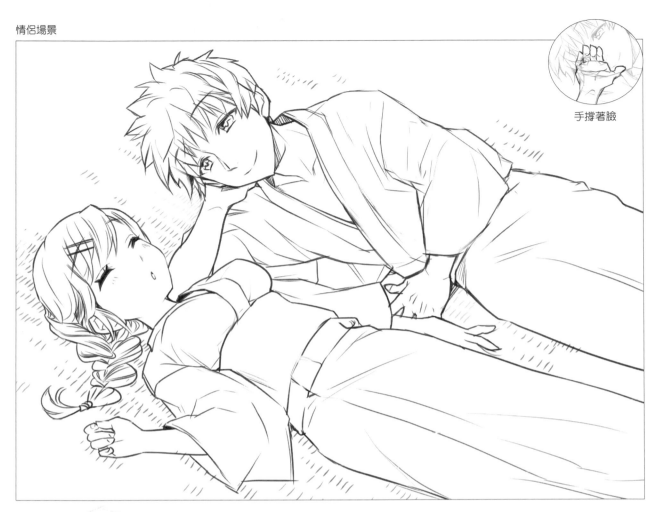

手撐著臉

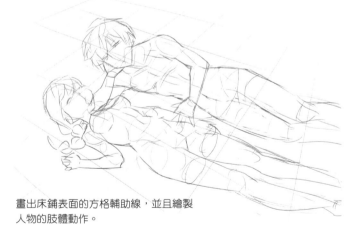

畫出床鋪表面的方格輔助線,並且繪製
人物的肢體動作。

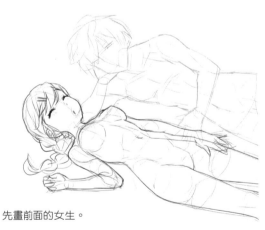

先畫前面的女生。

在裸體的人體素描上,
加上浴衣的草稿線。

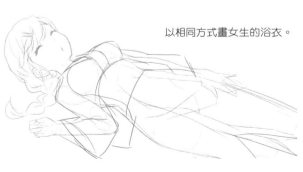

以相同方式畫女生的浴衣。

躺姿和站姿的差別

畫躺姿的時候,掌握「站不穩、站不起來」的姿勢,這樣看起來就會很像躺著。此外,可運用床單的皺褶、散開的頭髮表現重力感。

比較躺姿和站姿的人體素描

並肩躺著

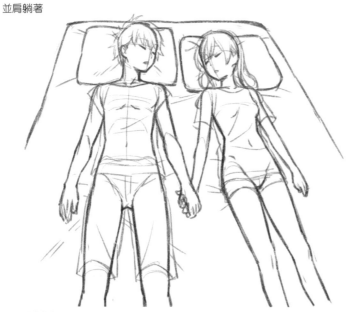

頭髮或床上的皺褶有一種貼地感。

並肩站立

微微踮腳(用於表現穿著跟鞋的腳)

普通(遠景)站姿的表現方式。

躺姿

頭髮散開或呈現流動感,表現出貼地的感覺。

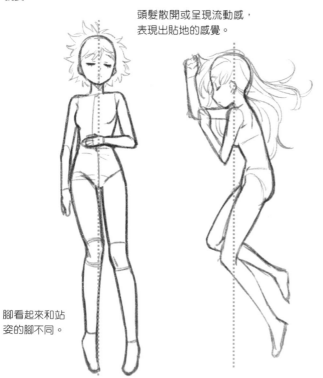

腳看起來和站姿的腳不同。

畫睡姿時,需要讓身體失去重心。例如站不穩或站不起來的樣子。作畫時,請實際參考睡姿相關的照片或資料。

站姿

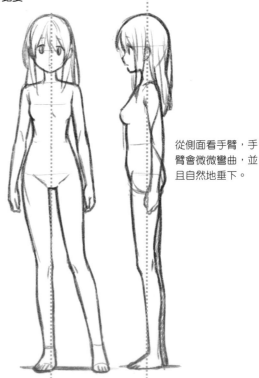

從側面看手臂,手臂會微微彎曲,並且自然地垂下。

普通的站姿。腳下的陰影可用來表現地面,以及人物的重量感。

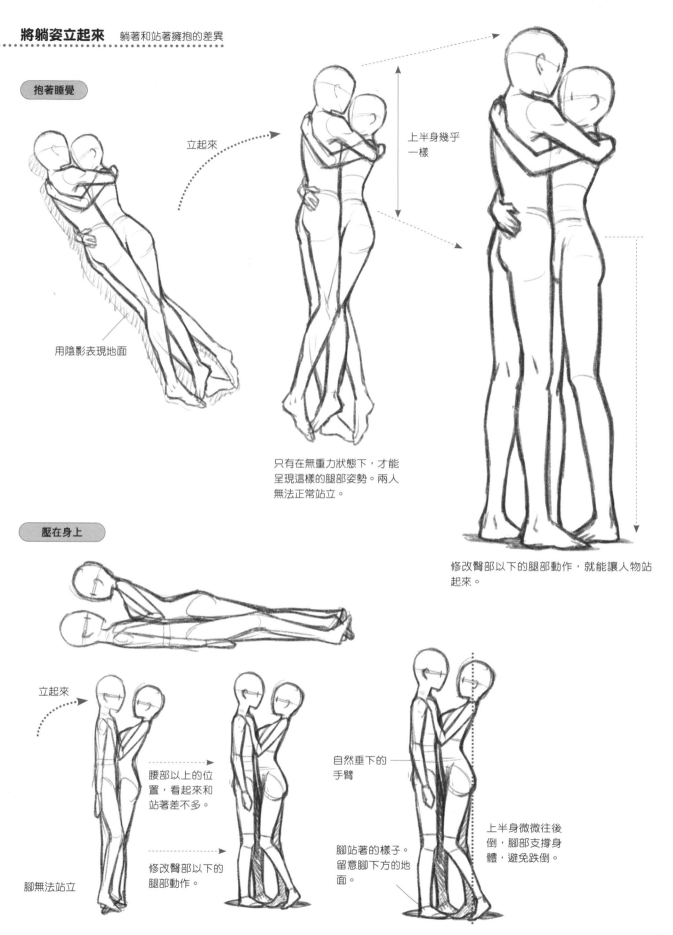

抱著睡覺

立起來

用陰影表現地面

上半身幾乎一樣

只有在無重力狀態下,才能呈現這樣的腿部姿勢。兩人無法正常站立。

修改臀部以下的腿部動作,就能讓人物站起來。

壓在身上

立起來

腰部以上的位置,看起來和站著差不多。

修改臀部以下的腿部動作。

自然垂下的手臂

腳站著的樣子。留意腳下方的地面。

上半身微微往後倒,腳部支撐身體,避免跌倒。

腳無法站立

躺著擁抱彼此（床戲）的作畫練習

在擁抱的姿勢中畫上枕頭、床單的皺褶、被子，就能呈現簡單的床戲場景。

普通的角度

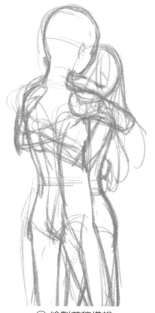

① 繪製草稿構想。

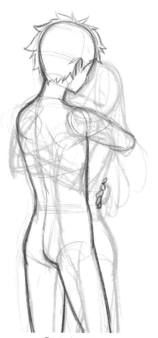

② 先畫男生。

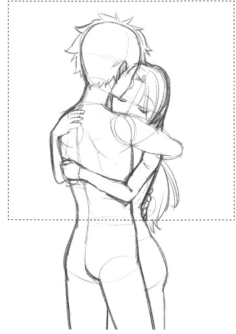

③ 加上女生的身體就完成了。

女生的手部姿勢

透視圖

光
影子的
方向

從正上方往下看的構圖。繪製枕頭、床單的皺褶或被子等背景物件。躺姿的重力方向
和站姿不同，因此需要改變女生頭髮流動的方式。此外，畫陰影之前，要事先設定好
光源。

① 草稿構想。女生的臉被擋住了。

② 繪製線稿。先不要管女生的手，將男生的整個身體都畫出來。接著再繪製女生的手，擦掉重疊的部分。

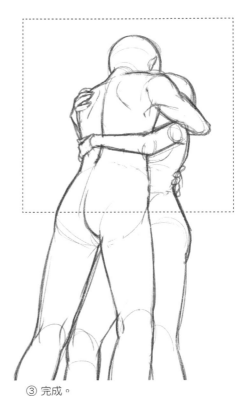

③ 完成。

※習慣肢體作畫之後，女生手部或手臂重疊的部分可留白不畫，直接畫男生的身體線條即可。

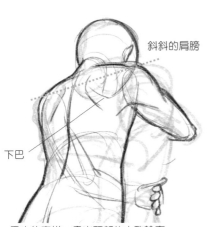

斜斜的肩膀

下巴

男生的素描。畫出頭部的大致輪廓，捕捉頭部後方的形狀。

床的邊界線

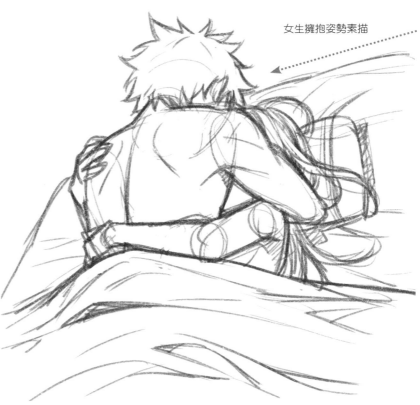

女生擁抱姿勢素描

床的右後方視角構圖。床的界線，和男生的肩膀傾斜角度幾乎一樣。畫出女生頭髮在床上散開的感覺。

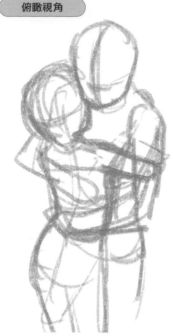

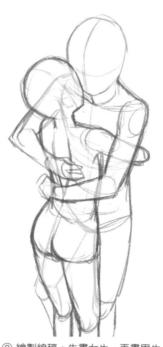

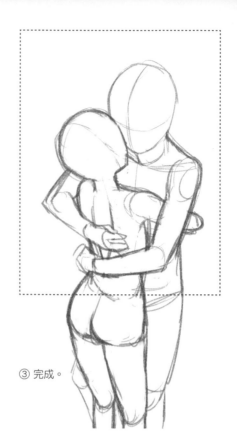

① 繪製草稿素描（草稿構想）。

② 繪製線稿。先畫女生，再畫男生。

③ 完成。

草稿素描的繪畫要點：男生的頭→女生的頭，抓出整體氛圍。男生的身體→女生的身體→觀察整體身體平衡，畫出大致的樣子。

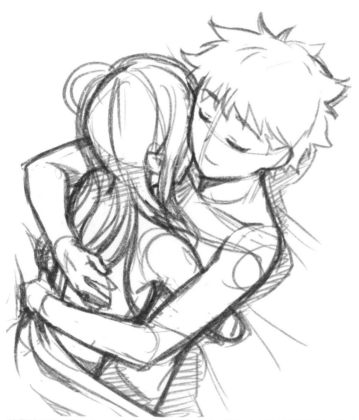

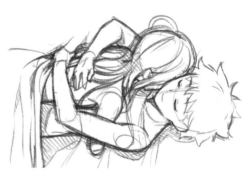

躺姿。從畫面前方由上往下視角的構圖。繪製直向人物素描（站姿的俯瞰視角），配合想像中的成品畫面，畫出頭髮、床單或床板。

將圖轉成斜斜的方向，看起來就像躺著的姿勢。運用女生流動的頭髮和陰影突顯床板或頭部的立體感。

如果維持俯瞰視角的站姿，看起來就不像躺著。

第4章

專業人士的
作畫技巧

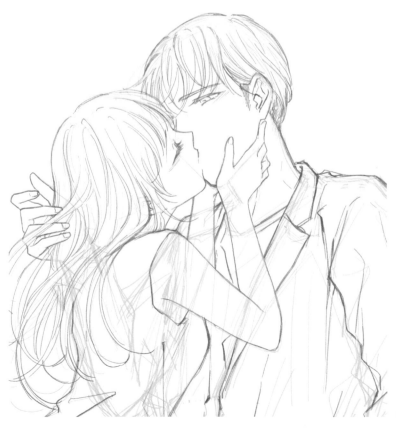

感情超好的朋友
～裸體素描～

作畫：森田和明
動畫師、作畫監督、角色設計師。
代表作『ケンガンアシュラ』、
『蒼き鋼のアルペジオ』。
Twitter：@mori_man

線稿作畫

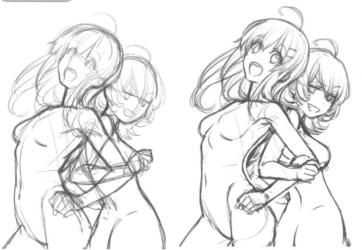

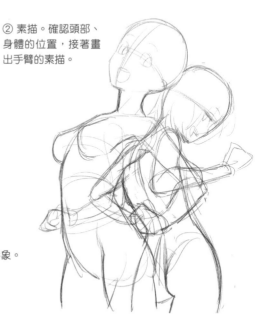

② 素描。確認頭部、身體的位置,接著畫出手臂的素描。

① 草稿構思。以肢體動作為主體,思考人物的頭髮或臉部特徵,摸索出人物的形象。

③ 底稿。繪製身體的輪廓線、頭髮或臉部的草稿。

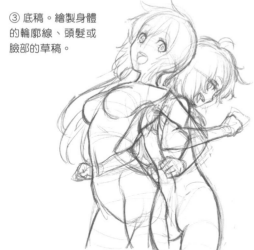

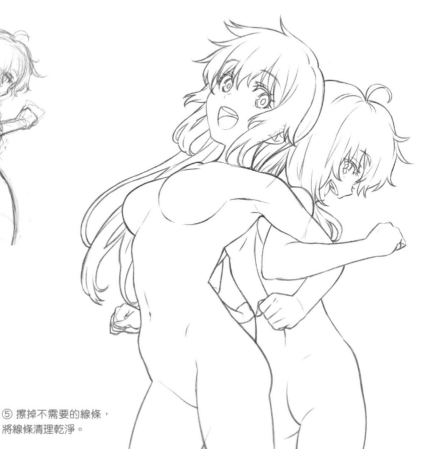

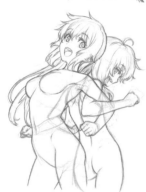

④ 線稿(透視圖)。

⑤ 擦掉不需要的線條,將線條清理乾淨。

⑥ 在線條重疊或加強深度的地方，加上一點塗黑或筆觸效果，
線稿完成。

在頭髮、後頭部、嘴巴裡面、眼睛上添加陰影

留意髮束和頭髮流動的方式，加上錐形（▲形狀）的陰影。

髮旋周圍的陰影。注意頭髮的圓弧線，以放射狀的鋸齒曲線表現陰影。

呼應臉部輪廓線的陰影線條。

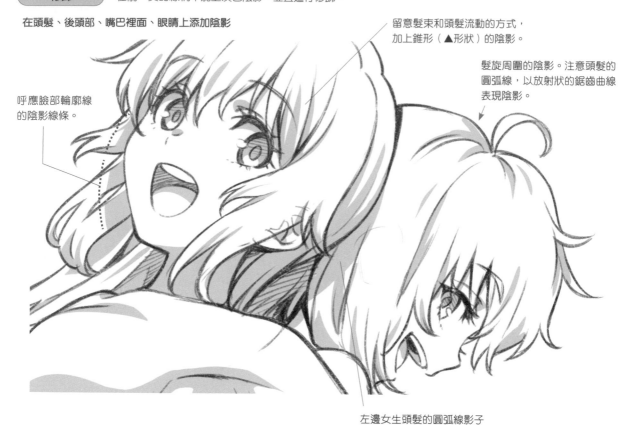

左邊女生頭髮的圓弧線影子落在這裡。

胸部周圍的陰影

胸部下半球形成的陰影。記得畫出圓弧形的陰影。

用陰影表現豐滿的上半球。

突顯腋下到手臂間的立體感。曲線陰影呈現圓弧狀的手臂。

身體側面和後背的陰影

用陰影表現手或肚臍周圍的起伏輪廓

手指或手部的曲面。以曲線表現陰影的邊界線是作畫要點。

陰影表現腹部隆起的部分。

左邊角色的陰影，落在右邊角色的背上。

脊椎凹陷處的陰影表現。

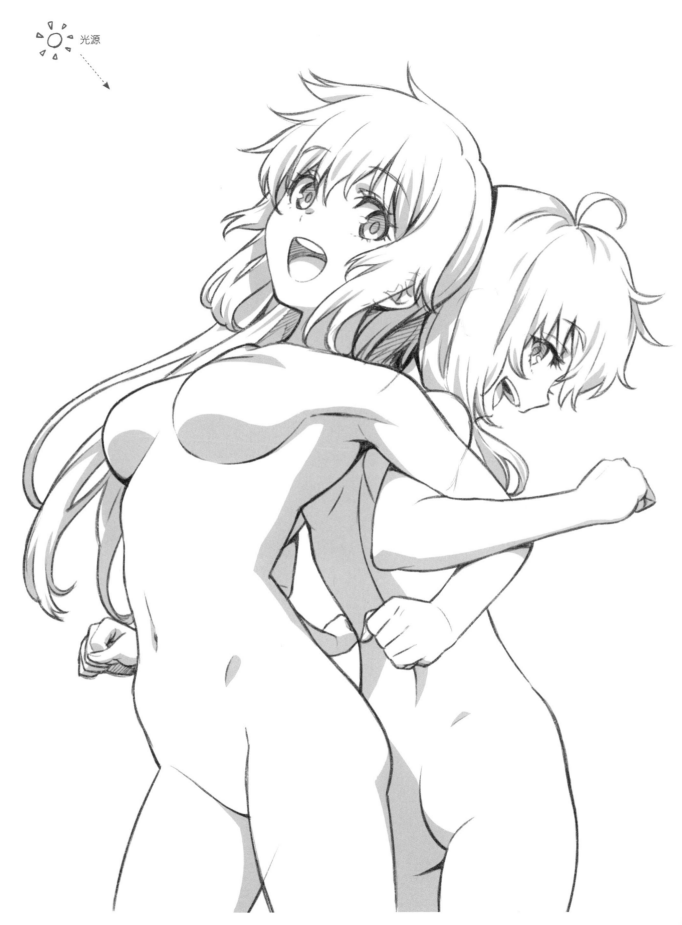

光源

互相信任的情侶檔

作畫：SAKI
漫畫家、插畫師。
代表作：加拿大蘭加拉學院『留学生用冊子』。
Twitter：@ SAKI52725694

線稿作畫

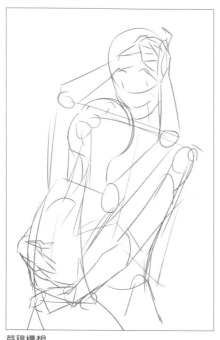

草稿構想

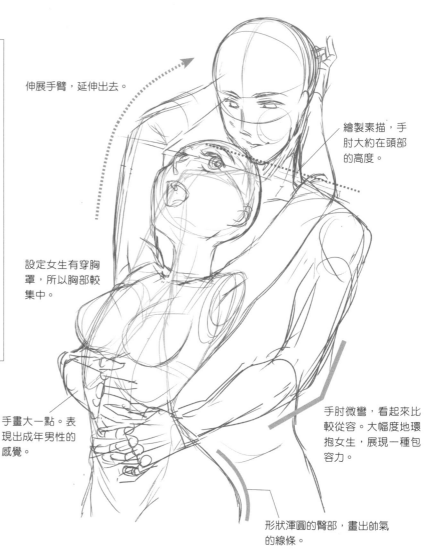

伸展手臂，延伸出去。

繪製素描，手肘大約在頭部的高度。

設定女生有穿胸罩，所以胸部較集中。

手畫大一點。表現出成年男性的感覺。

手肘微彎，看起來比較從容。大幅度地環抱女生，展現一種包容力。

形狀渾圓的臀部，畫出帥氣的線條。

男生的素描。被女生遮住的地方也要仔細畫出來，避免肢體不協調。

繪製臉部五官以前，先畫女生的毛衣和牛仔褲、男生的上衣和褲子等服裝。

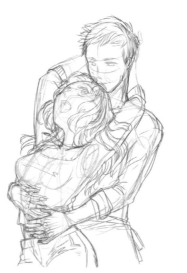

描成線稿，作品完成。

152

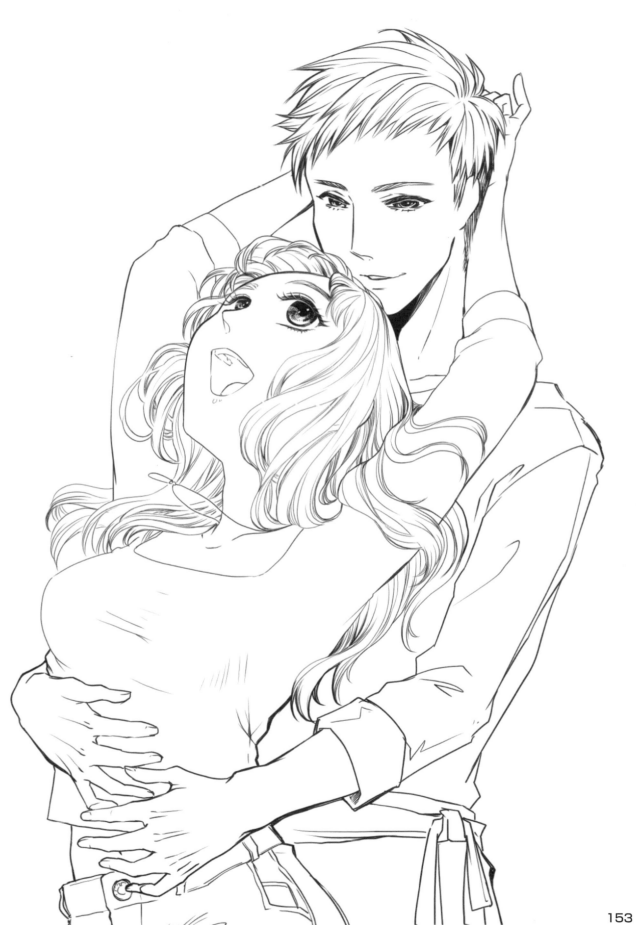

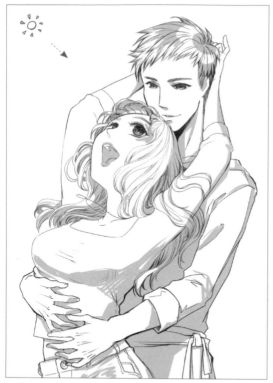

草稿上色。光源設定在左上方,抓出陰影的大概位置。

用灰色塗上色塊。在頭髮上塗上灰色,大致畫出光影的位置。

修飾階段。留意髮絲流動的方向,將陰影修成鋸齒狀。
最後用電腦更改灰色陰影的效果。

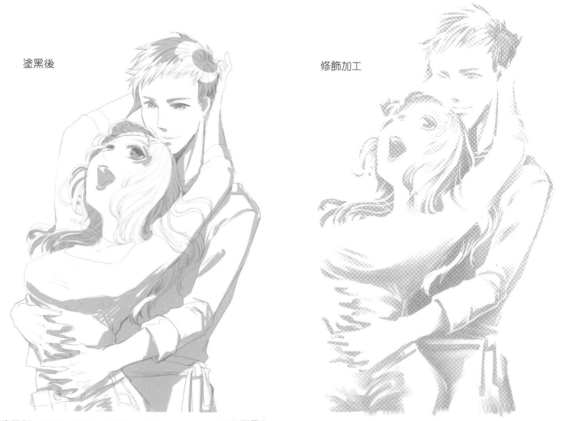

塗黑後　　　　　　　　　　　　　　　　　　　修飾加工

留意頭髮、眼睛、嘴巴、身體、衣服皺褶等部分的質感或高低起伏,調整陰影的形狀,模糊邊緣,進行最後的修飾加工。

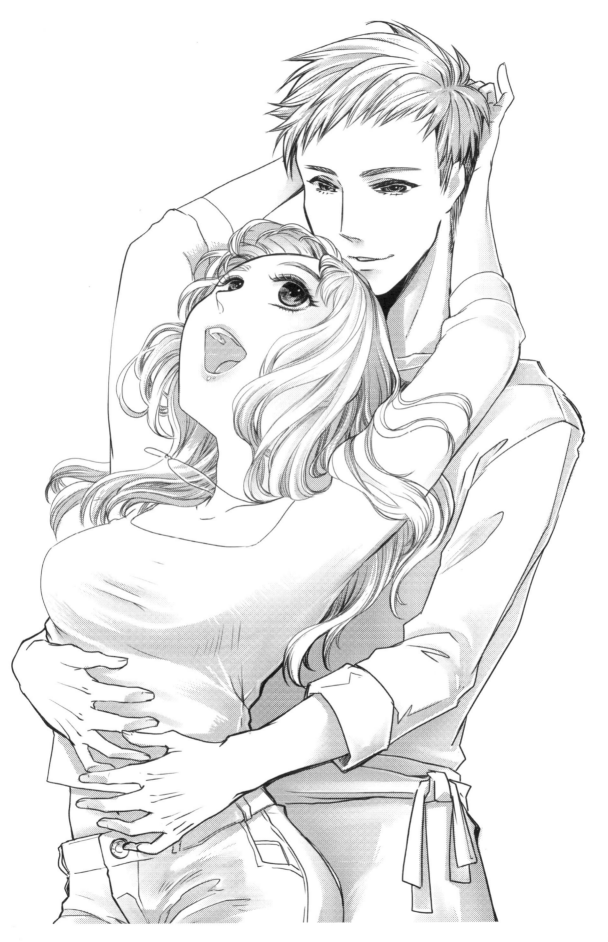

擁抱的場景 ～飛撲～

作畫：吉田雄太
漫畫家。
代表作『Forward!－フォワード!－』
Cycomics×裏少年SUNDAY連載。

線稿作畫

表達驚訝情緒的
手部動作

身體傾斜

抱住撲向自己的朋友,以這樣的
印象繪製人物草稿。

打扮時尚的角色,
用飾品點綴。

飄逸亮麗的秀髮

微微仰頭

身體往後彎

畫出主動方的草稿。運用仰頭姿勢、緊抱對
方的手臂或腿部動作,表達角色愉悅的情
緒;飄逸的長髮則替畫面營造了動態感。

腿部動作展現人物撲向
朋友的情境。

先畫身體和手臂的素描,接著再畫臉、
頭髮、服裝。

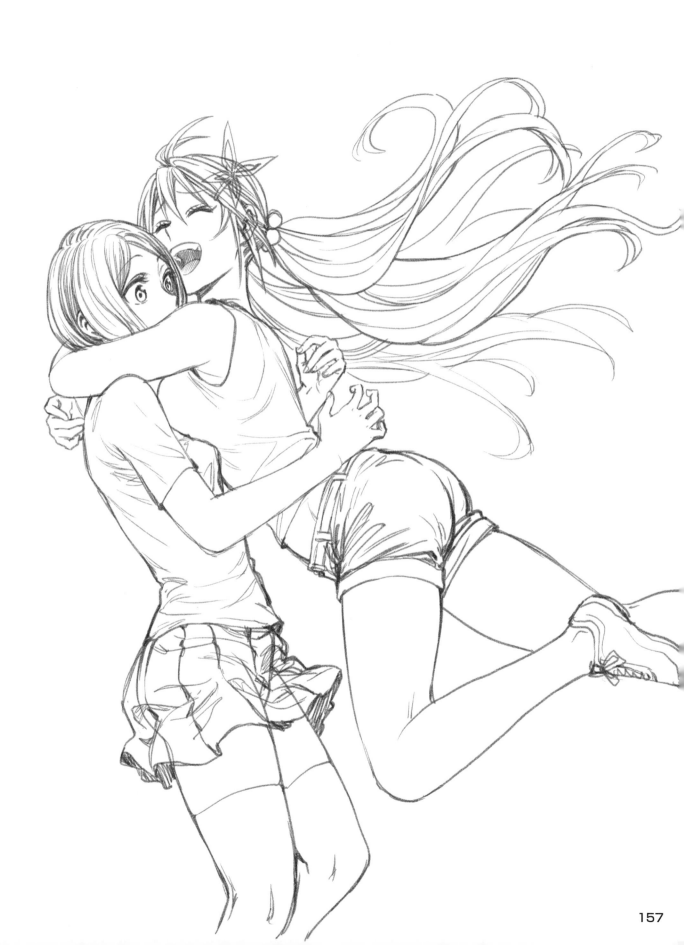

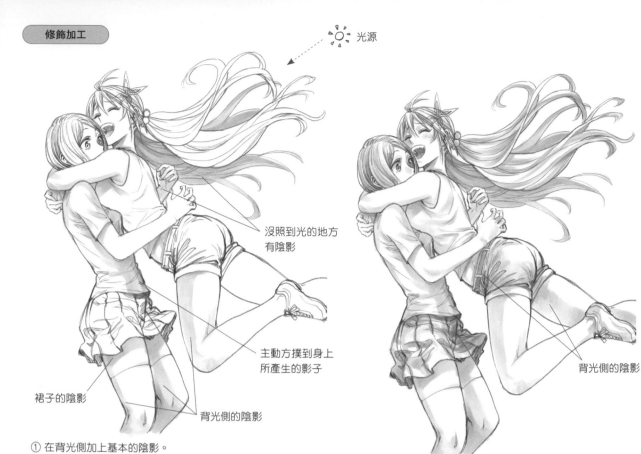

光源

沒照到光的地方有陰影

主動方撲到身上所產生的影子

裙子的陰影

背光側的陰影

① 在背光側加上基本的陰影。

背光側的陰影

② 在基本陰影上加強陰影刻畫,加強頭髮、衣服皺褶等部分的灰色陰影,表現物件的質感。

觀察影子的狀態　運用疊加的加深方式,使陰影產生多層次的深淺對比。

在背光側形成的基本陰影。

灰色陰影用來表現頭髮、衣服皺褶等物件的質感。

結合了基本陰影,以及質感表現法。陰影的深淺對比很明顯。

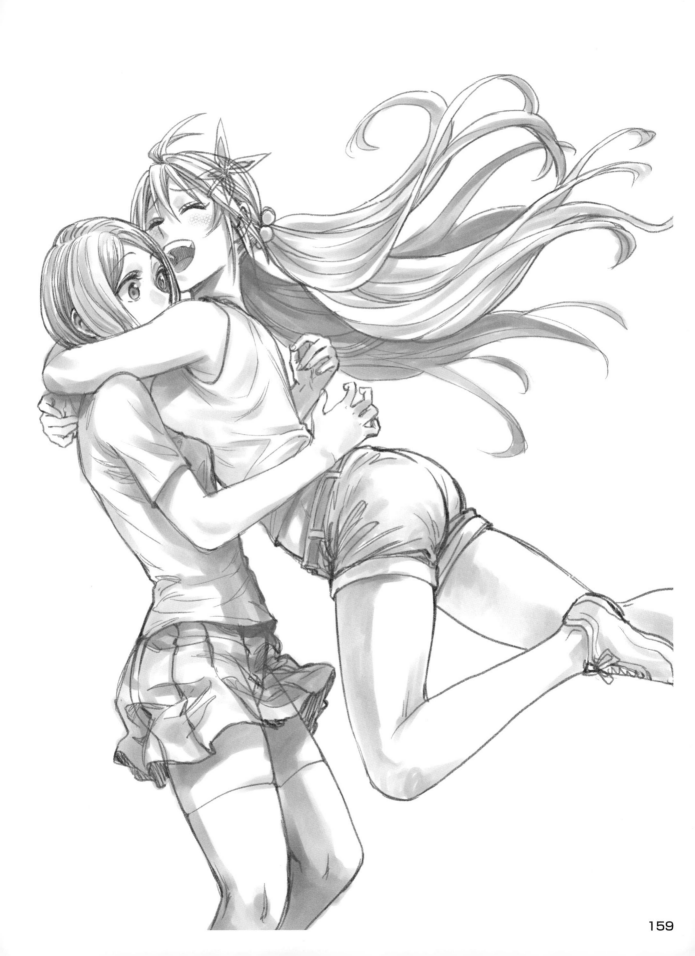

接吻場景

作畫：笹木ささ
漫畫家。
代表作：『色欲の春〜秘めた色香は筆先に宿る〜』
株式會社Thirdline NEXT 刊行。　Twitter：@sasaaan33

線稿作畫

草稿構想

① 繪製人體骨架。草稿構想圖裡並沒有畫男生的右手，因此在這個階段加入男生右手的動作。

② 繪製底稿。依照骨架線，先畫前面女生的臉。

③ 畫身體或手臂。

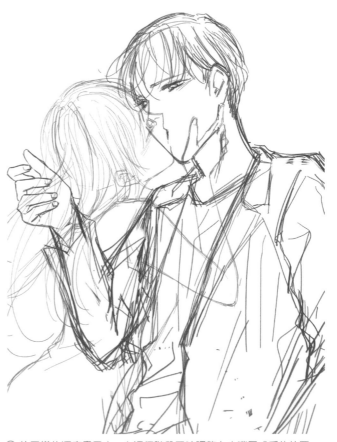

④ 大概畫出頭髮流動的方式。

⑤ 依同樣的順序畫男生。在這個階段同時調整女生嘴唇或手的位置。

※其中一個身上的線條畫輕一點，這樣才能看清楚兩個角色。

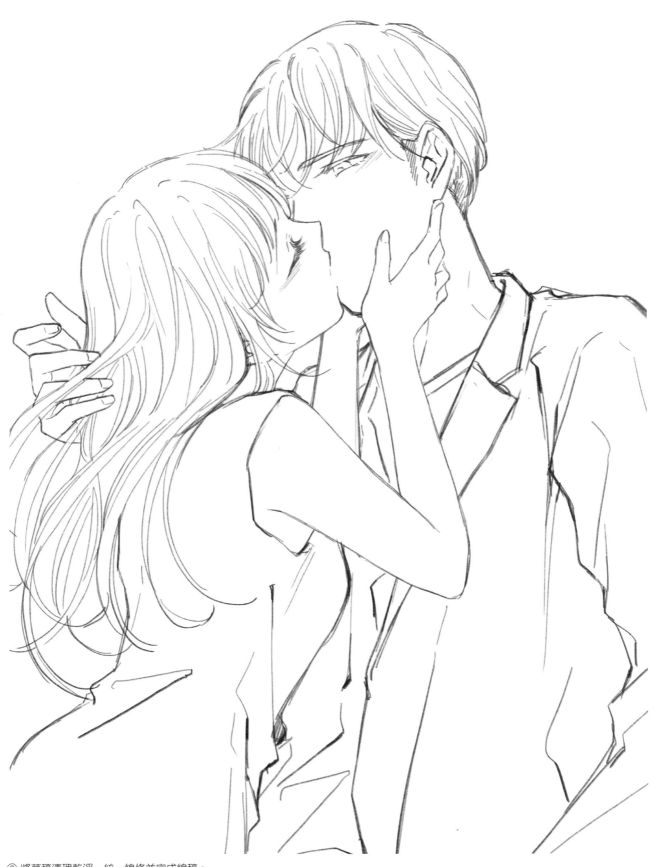

⑥ 將草稿清理乾淨，統一線條並完成線稿。

修飾加工

光源 ☼

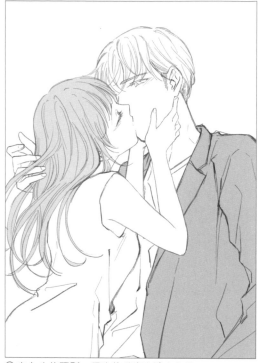

① 在女生的頭髮、男生的外套上塗上灰色。

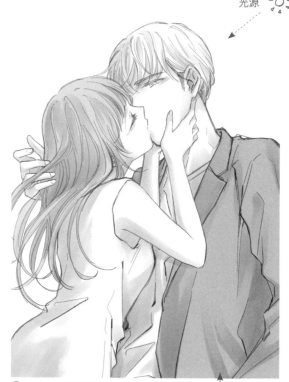

② 加入頭髮或服裝的陰影。

用陰影表現布料的波紋

③ 在頭髮上塗深一點的陰影色，讓頭髮看起來更亮麗。

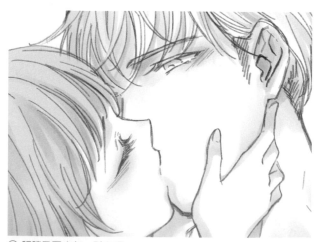

④ 眼睛周圍也加一點灰色。

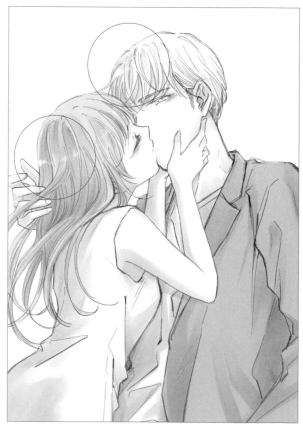

⑤ 在接觸到陽光、最明亮的部分添加高光效果。觀察整體的畫面平衡，加上筆觸，進行最後修飾。

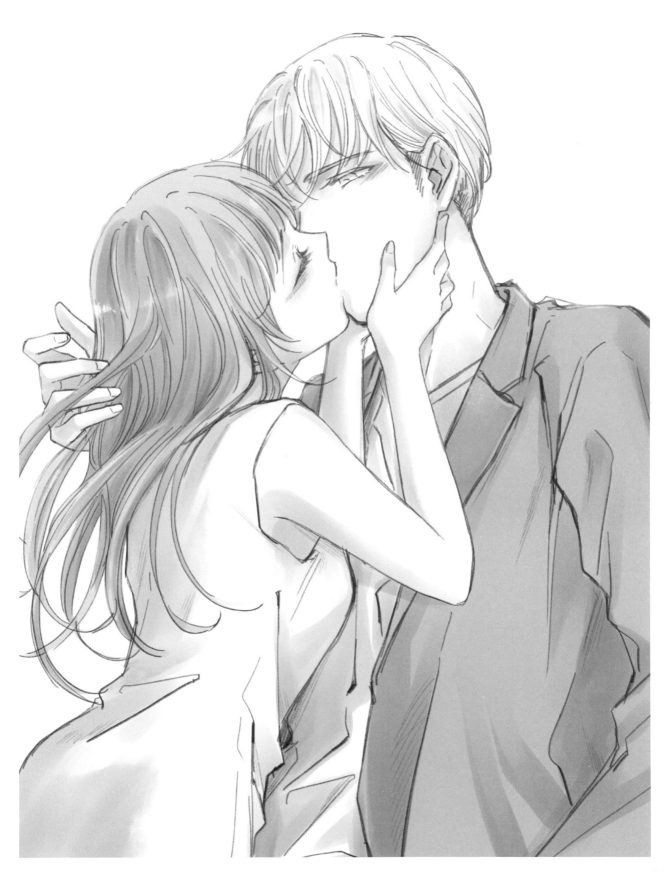

突發狀況
～不小心壓在身上了～

作畫：シンジョウタクヤ
漫畫家。
代表作：『SSR ソーシャル・サバイバル・ラビッツ』
（原作：リコP）講談社漫畫刊載。
Twitter：@shin_jo_

線稿作畫

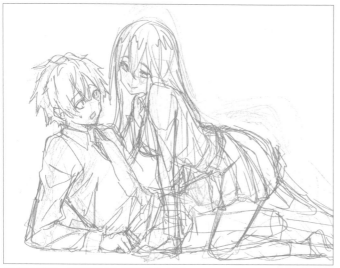

① 草稿構想。直接把這張草稿當作底稿。

② 男生上墨線。在頭髮和褲子上塗黑。女生的部分先保留不畫。

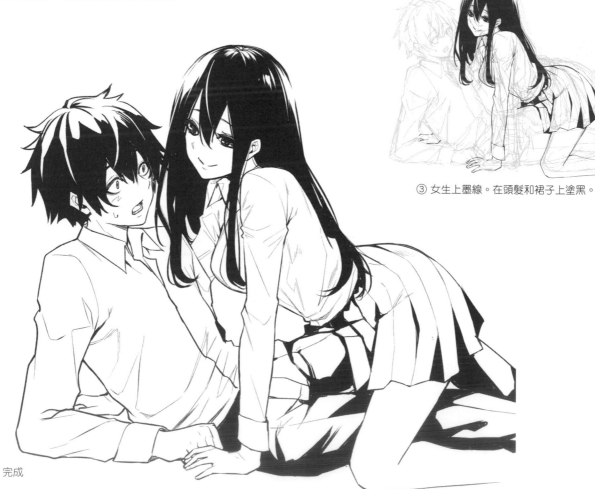

③ 女生上墨線。在頭髮和裙子上塗黑。

完成

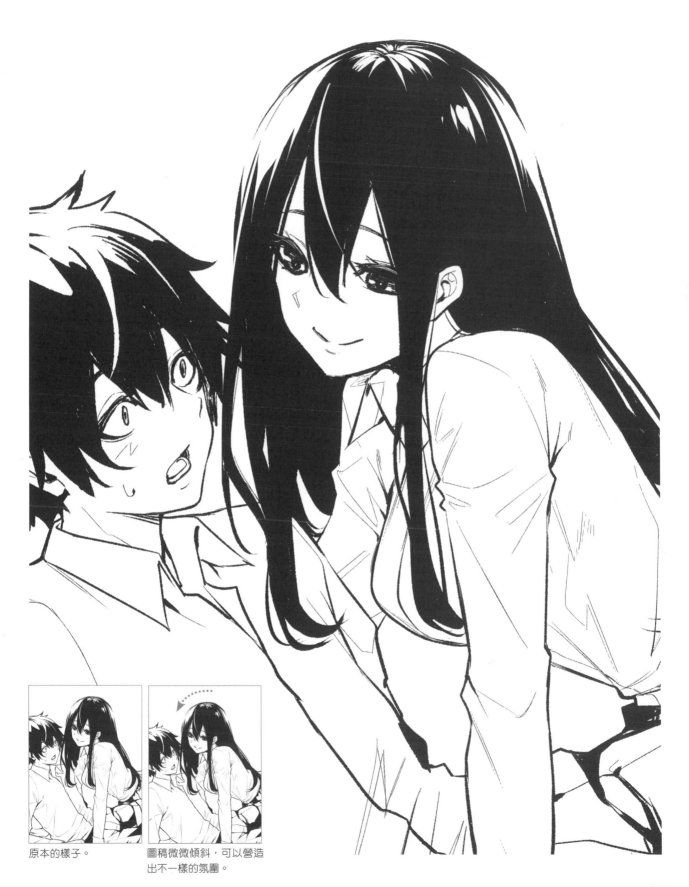

原本的樣子。

圖稿微微傾斜，可以營造
出不一樣的氛圍。

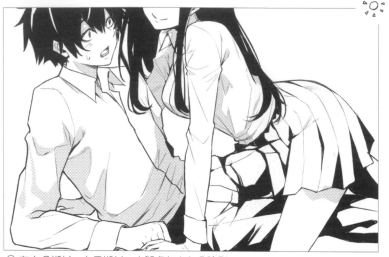

① 在白色襯衫、女用襯衫、大腿處加上灰色陰影。

② 女生的裙子加入漸層效果。

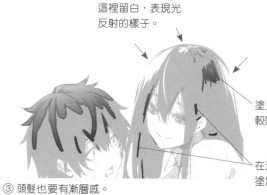

這裡留白，表現光反射的樣子。

塗上灰色。表現較黯淡的光。

在沒塗到的地方塗黑。

③ 頭髮也要有漸層感。

④ 在男生的褲子上添加漸層效果。

光源來自右上方

男生不要用光反射效果，藉此強調角色的樸素感。

皺褶凹陷的陰影

想像皺褶起伏的樣子，在上面加上陰影，不畫皺褶線條也能呈現衣服彎折的感覺。

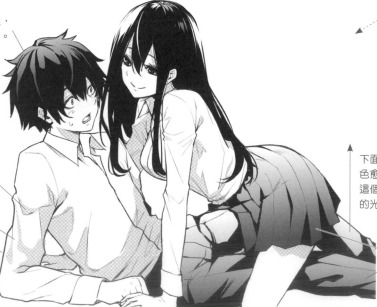

下面顏色較深，愈往上顏色愈淺，呈現出漸層感。這個手法可用來表現上方的光亮效果。

裙子、褲子都是黑色或藏青色的時候，可運用漸層上色法。

※繪製黑白稿的時候，也能運用黑色或漸層效果來表現加工

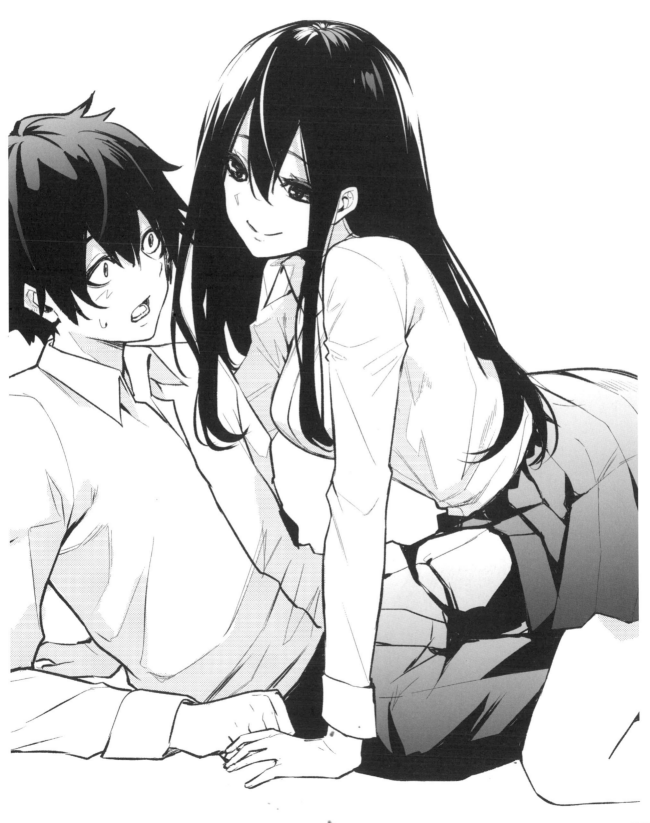

公主抱走路

作畫：ちくわ
（插畫師）

線稿作畫

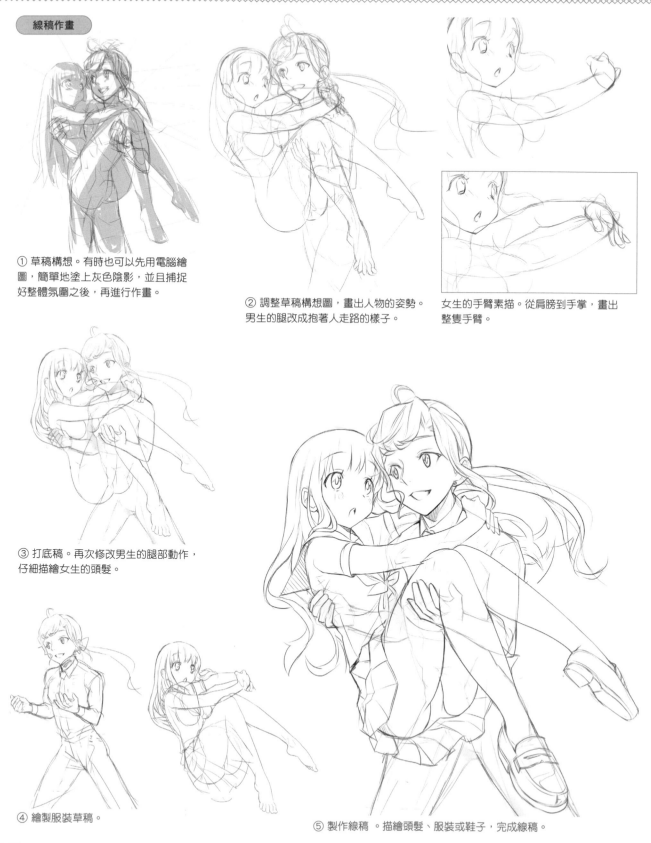

① 草稿構想。有時也可以先用電腦繪圖，簡單地塗上灰色陰影，並且捕捉好整體氛圍之後，再進行作畫。

② 調整草稿構想圖，畫出人物的姿勢。男生的腿改成抱著人走路的樣子。

女生的手臂素描。從肩膀到手掌，畫出整隻手臂。

③ 打底稿。再次修改男生的腿部動作，仔細描繪女生的頭髮。

④ 繪製服裝草稿。

⑤ 製作線稿。描繪頭髮、服裝或鞋子，完成線稿。

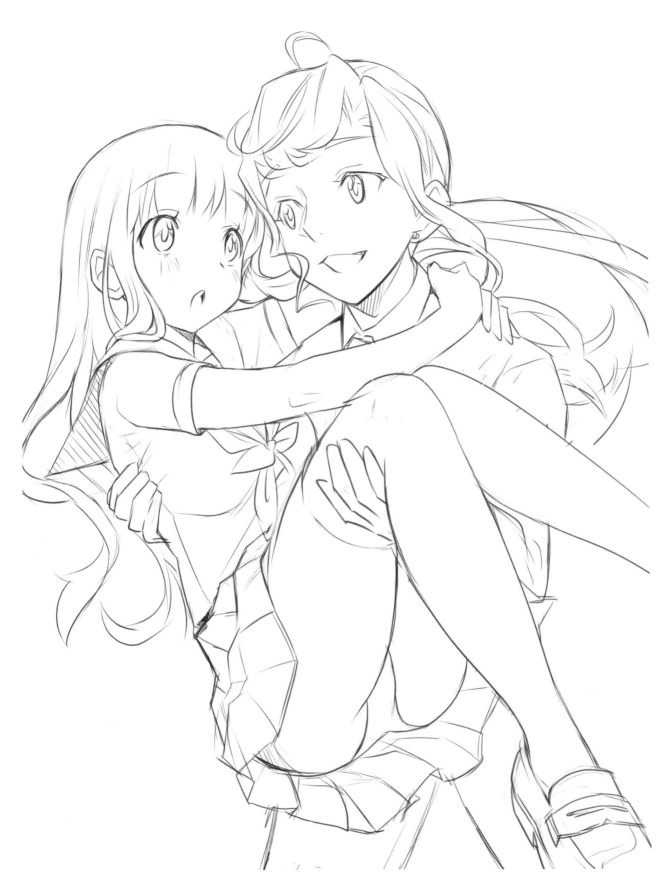

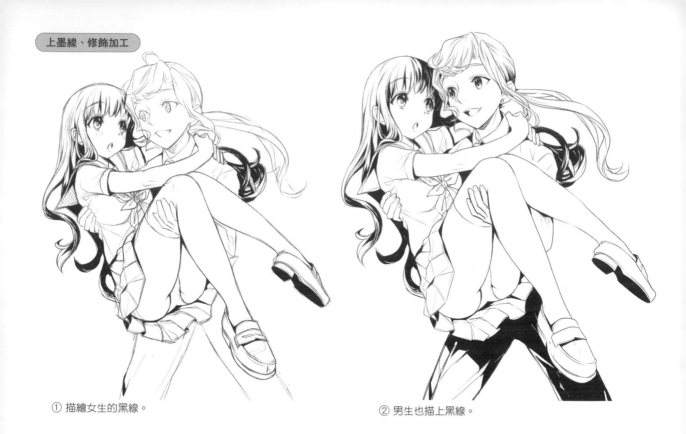

① 描繪女生的黑線。

② 男生也描上黑線。

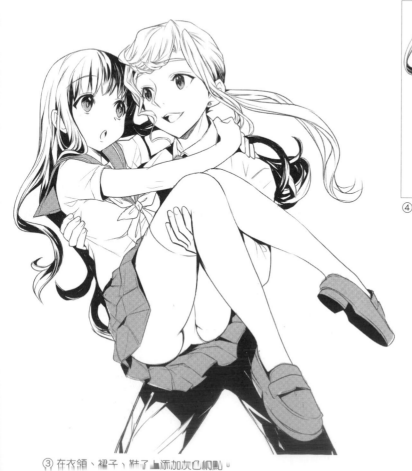

③ 在衣領、裙子、鞋子上添加灰色網點。

④ 在衣領和裙子裡面，以及皺褶的部分疊加網點。

疊加④網點的部分

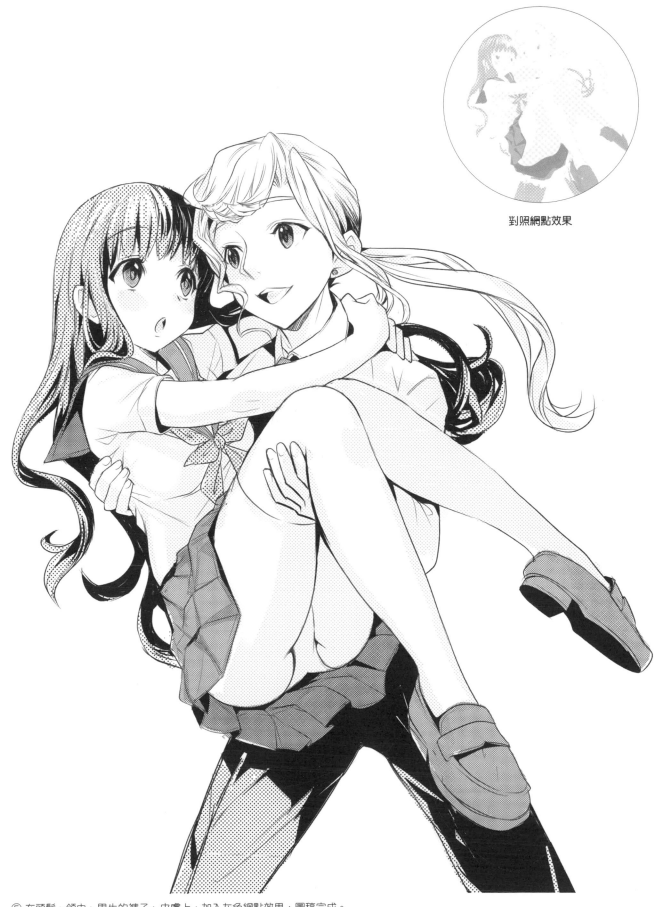

對照網點效果

⑤ 在頭髮、領巾、男生的褲子、皮膚上，加入灰色網點效果，圖稿完成。

繪製封面插畫

作畫　美和野らぐ
超愛日本酒和恐怖遊戲的插畫師兼動畫師。
參與插畫過程教學書『キャラ塗り上達術　決定版』製作，以及書籍、遊戲插畫、廣告設計等，活動範圍很廣。
pixivID：7324626　Twitter：@rag_ragko

1. 製作草稿

本次的插畫主題是「親密接觸的兩人」。先構思什麼樣的人物或姿勢能夠傳達出兩個角色的魅力，多畫幾張草稿，把點子拋出來。

美和野らぐ的分享

「親密動作場景的魅力之處，在於可以傳達出畫面的故事性。所以我在打草稿時，會思考這兩個人發生了什麼事，或是他們正在想什麼，一邊想像，一邊下筆。」

女生大膽地坐在男生身上。女生下定決心坐了上去，沒想到主導權反而落在男生手上，這個狀況讓女生有點不知所措。

女生抱著男生，希望對方關注自己。像這種喜歡撒嬌討拍的女孩，一旦對方不把自己當一回事，就會覺得受到忽視，這張構圖展現了女孩撒嬌時的魅力。

女女版本。注意男女角色的腿部姿勢差異，將坐在前面的女孩的腿畫美一點。

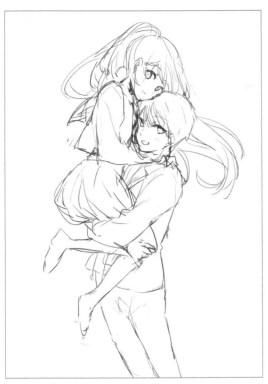

男生把女生抱起來的構圖。男生強而有力地將女生舉起來，展現男生可靠的一面，同時也能感受到兩人之間的信任感。最後決定選擇這張構圖作為封面插畫！

2. 上墨線

決定要採用哪個草稿作為插畫後，在底稿階段確認人物素描是否有異樣，接著進入上墨線階段。本書前面有介紹過運用箱子捕捉人物形狀的技法；聽說美和野插畫師為了讓動作更真實，自己也有實際抱看看箱子。採用『CLIP STUDIO PAINT EX』繪圖軟體作畫。運用可調整筆壓強弱的繪圖筆，畫出具有抑揚頓挫的線條。

美和野らぐ的分享

「我用計時攝影拍下自己抱著大箱子的樣子，並且把照片當作草圖的參考資料。男生為了穩穩地撐住女生，背部會往後挺。另外，如果肩膀抬太高，看起來會有一種喘不過氣的感覺，所以為了讓畫面更好看，我把肩膀位置調低了一點。」

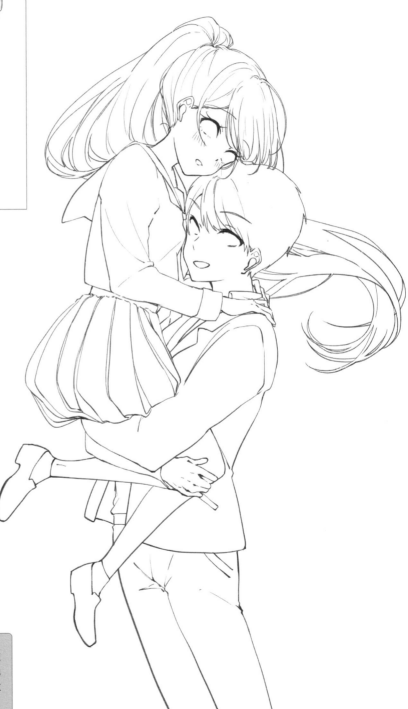

3. 上色

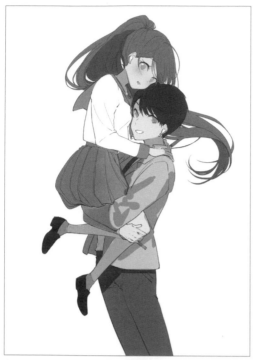

顏色草稿。思考頭髮或服裝該用什麼樣的顏色，提出幾種顏色搭配方案。本書採用白色水手服和藍色西裝外套，展現清新的形象。

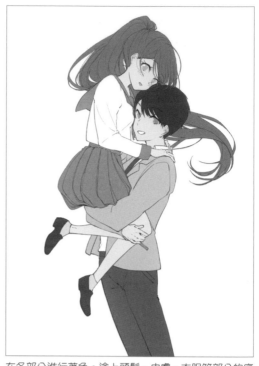

在各部分進行著色。塗上頭髮、皮膚、衣服等部分的底色。

在底色的圖層上疊加新的圖層，在服裝、頭髮或皮膚上添加陰影。人物擺出看著攝影鏡頭的樣子，在眼睛裡添加光點，觀察整體協調性並調整色彩，完成插畫。

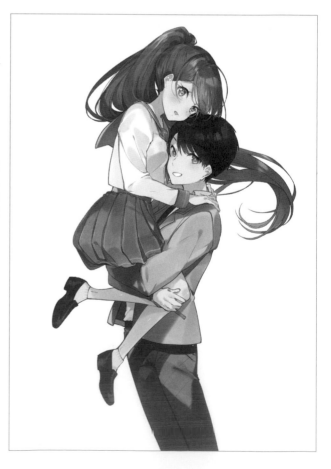

美和野らぐ的分享

「平時多多觀察生活周遭的人事物，就會發現讓自己進步的暗示。當我們有意識地觀察，就會發現許許多多不同的觀點。我習慣參考自己拍的照片或資料，並且用原子筆練習畫畫。原子筆擦不掉，所以會養成下筆前先仔細在腦海裡思考一遍的習慣。我很推薦這個練習方法。」

後記　　與成長後的自己相見

有些人不需要看任何東西，就能畫出各種不同的人物。

你曾經有過這樣的經驗嗎？有些人畫畫就像變魔法一樣，轉眼之間就完成了人物插畫，看著這樣的人，感嘆道：「好強喔……」

「可是我就做不到。我跟他不一樣。因為他非常有天份……。」你不禁這樣想。

但其實，就算是畫得這麼好的人，一開始也沒辦法做到這些的。

他們也需要一邊臨摹漫畫或動畫的某個畫面，一邊在旁人看不到的地方進行大量練習。

對於會畫畫的人而言，臨摹是一種享受。在臨摹的過程中，你會自然而然地記得臉的形狀、髮型、服裝等部位的畫法。透過不斷地練習，學習各式各樣的人體姿勢或表情，你的「身體會不知不覺地記住」許多繪畫技巧，像是眼睛的畫法、肢體動作，或是衣服的皺褶線條……。因為你的身體已經記住了，所以不需要參考任何圖像就能作畫。

可以憑空想像並作畫的能力，是從「臨摹任何事物」的經驗中形成的。

在練習臨摹的過程中，我們會慢慢發現自己「本來想要邊看邊畫，但作畫時卻沒有看著圖像就畫出來了」。

光要畫張臉就得費好大的心力……後來卻能夠畫出全身的肢體動作，衣服的皺褶或陰影也畫得出來了。不論是觀察，還是練畫，都能幫助我們愈來愈進步。

「這種姿勢我畫不出來！」「這種陰影到底該怎麼畫？」雖然練習過程中你會四處碰壁，但光用想的肯定畫不好。仔細觀察臨摹的對象並逐一模仿，你就會第一次了解到「原來可以這樣畫」。每一次的臨摹經驗都會成為你的養分。專業人士之所以專業，就是因為他們累積了大量的臨摹經驗。

另外，有些東西就算我們知道，但如果不加以觀察，還是畫不出來。反過來說，你也可以一邊臨摹，一邊調整，畫出任何人都沒有見識過的東西。

一邊觀察，一邊作畫，你就能愈畫愈好！

一邊臨摹，一邊將眼睛或髮型改成自己喜歡的樣子……就可以完成原創人物！

畫畫的樂趣在於可以體會「我會畫了！」「成功了！」的感覺。

你沉浸在繪畫中的那個瞬間，就是非常難能可貴的幸福時光。

練習畫單一人物時，我們可以透過臨摹愈畫愈好，而這個練習方法也適用於兩個親密接觸的人物。如果你喜歡在作畫過程構思故事性，設定人物的個性或關係等，那麼比起侷限於一個人物，一次練習畫兩個人反而能為你帶來更多樂趣喔。

與其一直煩惱下去，不如直接動手練習臨摹。

我相信，隨著練習的次數增加，你就會和「截然不同的自己」相遇。

Go office　林　晃

■作者介紹

林 晃

1961 年出生於東京。
東京都立大學人文學部，專攻哲學。大學畢業後，開始正式展開漫畫家活動。曾獲 BUSINESS JUMP 獎勵獎及佳作。師從漫畫家古川肇與井上紀良。以紀實漫畫《Aja Kong 的故事》正式出道成為漫畫家。於 1997 年成立漫畫・素描創作事務所 Go office。經手製作《マンガの基礎デッサン》系列、《キャラの気持ちの描き方》（HOBBY JAPAN）；《コスチューム描き方図鑑」》、《スーパーマンガデッサン》、《スーパーパースデッサン》、《キャラポーズ資料集》（以上為 Graphic-sha 刊行）；《マンガの基本ドリル1～3》、《衣服のシワ上達ガイド1》（廣濟堂出版）等，日本國內外多達 250 本以上的「漫畫技法書」。

漫畫基礎素描
親密動作的表現技法

作　　　者	林晃（Go office）
翻　　　譯	林芷柔
發　　　行	陳偉祥
出　　　版	北星圖書事業股份有限公司
地　　　址	234 新北市永和區中正路 458 號 B1
電　　　話	886-2-29229000
傳　　　真	886-2-29229041
網　　　址	www.nsbooks.com.tw
E－MAIL	nsbook@nsbooks.com.tw
劃撥帳戶	北星文化事業有限公司
劃撥帳號	50042987
製版印刷	森達製版有限公司
出 版 日	2021 年 9 月
I S B N	978-957-9559-96-6
定　　　價	380 元

如有缺頁或裝訂錯誤，請寄回更換。

マンガの基礎デッサン くっつくキャラの表現編
© 林晃 / HOBBY JAPAN

國家圖書館出版品預行編目（CIP）資料

漫畫基礎素描 親密動作的表現技法 / 林晃作；林芷柔翻譯. -- 新北市：北星圖書，2021.09
176面；19.0×25.7公分
ISBN 978-957-9559-96-6(平裝)

1.插畫 2.漫畫 3.繪畫技法

947.45　　　　　　　　110009126

■工作人員

●作畫

森田和明（Kazuaki MORITA）
雪野泉（Izumi YUKINO）
ちくわ（Chikuwa）
笹木ささ（Sasa SASAKI）
SAKI
吉田雄太（Yuuta YOSHIDA）
シンジョウタクヤ（Sinjohtakuya）
玄高やっこ（Yakko HARUTAKA）
加藤聖（Akira KATOU）
泥沼碩斗（Hiroto DORONUMA）
鎌野優人（Yuto KAMANO）
山中美侑（Miu YAMANAKA）
古里三木（Miki KOZATO）
梁嘉裕（Liang JIAYU）
コウスイ（Kousui）

（姓名隨機排列）

●封面插畫

美和野らぐ（Rag MIWANO）

●封面設計

宮下裕一 [imagecabinet]（Yuuichi MIYASHITA）

●編輯・LAYOUT設計

林晃 [Go office]（Hikaru HAYASHI - Go office -）

●企劃

川上聖子 [HOBBY JAPAN]
（Seiko KAWAKAMI -HOBBY JAPAN-）

●協力製作

日本工學院專門學校
日本工學院八王子專門學校
CREATORS COLLEGE　漫畫・動畫科

臉書粉絲專頁

LINE 官方帳號